LINE ID:@600blogc

掃碼送 $300

現在只要掃碼加入【知知】官方 LINE 好友，輸入「漫畫表演學」訊息文字，即可領取曾建華老師的線上課程 $300 折價優惠碼。「實體書籍＋線上課程」雙劍合併、虛實整合，帶您全方位加速邁向漫畫家之路！

漫 畫 表 演 學
CONTENTS

Chapter 4

漫畫的鏡頭掌握

Chapter 5

解剖短篇漫畫構造

Chapter 6

漫畫表演的藝術

Chapter 7

新時代的漫畫類型

Chapter 8

漫畫新手懶人包

前言。

我一直在思考怎麼讓學習漫畫成為一段愉快又有效果的旅程。

我知道新手在面對漫畫創作這個龐大的領域時可能感到迷茫，有經驗者則渴望持續提升自己的實力，因此我決定重新整理歷年來的漫畫經驗，寫下這本漫畫表演教學書，重點聚焦在漫畫表演的重要性上，並將以全新的方式引導大家探索漫畫創作的奧祕。

很多漫畫教學通常著重於教授畫圖的技巧，但這只是創作的一部分。我們應該也要關注不同漫畫形式，像是圖文、四格、單頁、多頁連環漫畫，甚至手機條漫，每一種類型都有其獨特的結構和風格，但這些很少有一套有系統性的指南，所以新手常常在抽象概念中迷失，最後不知道該怎麼表達自己的作品。

然而，從眾多成功的漫畫作品中獲得啟示，無論圖像風格好壞，都證明了漫畫藝術中「表演」的重要性。故事劇情的表演、分鏡畫面的表演、構圖的表演、人物角色的表演、故事場景的表演，以及編排設計的表演，透過這些手法，我們能更直接地將訊息傳達給讀者。

在這本書裡，我將依我個人工作室接案的經驗，探討漫畫劇本的編寫方式，並用豐富的實例來展示不

同類型的漫畫故事橋段和構圖方式，希望透過實際案例，讓每位讀者都能理解漫畫創作的無限可能。

這本書不僅是一篇指南，更是一個激發創意的工具，讓你從零開始，將漫畫創作轉化爲你的興趣，甚至可能成爲你的職業。

在這裡，我們將一同探索如何創造生動的角色，訴說感人的故事，營造令人難忘的場景，並透過巧妙的構圖引領讀者的視線。我相信，漫畫不僅僅是一種藝術形式，更是一種表演藝術，透過角色的情感、故事的發展，以及構圖的節奏，我們能讓每一格漫畫都像是在舞臺上上演一場精彩的表演。

當你閱讀這本書的過程中，我希望你能保持一顆求知的心，願意嘗試新的創作方式，勇於挑戰自己的創作極限，無論你是初學者還是有經驗者，我相信本書的內容都能給你新的靈感和收穫。

現在就讓我們一起踏上這段創作之旅，追求漫畫表演的藝術奧義！

漫畫家　

曾建華

一個日常看漫畫，在家畫漫畫，出外講漫畫，生活靠漫畫維生的漫畫人。

擅長兒童＆科普漫畫編繪，漫畫相關著作 30 餘本，創作之餘亦兼任漫畫班講師，開創漫漫畫畫線上漫畫學院。2016 年正式成立亞力漫設計工作室經營個人作品與教學品牌。工作室採全雲端作業，專司漫畫劇本（改編＆編寫）、分鏡、清稿、描線、背景，插畫等製作。

獲獎作品

【我是誰】97 年度新聞局劇情漫畫獎優勝

【漫畫分鏡構圖學】【PHOTOSHOP 熱血漫畫教室】98 年度新聞局金鼎獎最佳漫畫書獎＆最佳工具書獎雙入圍

【漫畫密碼 編劇分鏡公式篇】【鬼島大進擊】108 年度文化部第 40 次中小學生優良課外讀物 - 叢書工具書類＆漫畫類（71 本精選之星）推介

facebook 粉絲團

Facebook：漫畫家的家（曾建華）

E-Mail: SEAL565@gmail.com

Tseng Chien Hua

A cartoonist, specializing in Children's and Sci-fi popular comics compilation, he has published over 30 comic-related books. In addition to his published comic books, he has also been a lecturer at various institutions. In 2016, he officially established a design studio to independently create and promote his own works and teaching brand.

The studio operates using Cloud technology and offers a wide range of services, including specialty comic script adaptation and writing, frame splitting, draft editing, line tracing, background design, illustrations, and other production-related services. Notable projects he has edited include the animated 'Kung Fu Star Cat' comic version and the Chinese Drama 'Dancing Girl' comics version, among others.

Awards

"Who Am I" winner of the 97 News Bureau Drama Comics Award

"Comics Split-frame composition" "Photoshop warm-blooded Comics classroom" 98 News Bureau jinding Award Best Comic Book Award and Best reference Tool Award finalist

"Comic Code"Scripture and Split Frame Formulas] [Ghost Island Attack] Awarded for 2018 Ministry of Culture's 40th Elementary and Secondary School Students' Extracurricular Readings - Series of Reference Books & Comics category(71 Selected Stars)

漫畫家之道

追逐藝術：
你是否夢想成為漫畫家？

相信畫漫畫的人都擁有一個夢想，希望能夠以漫畫這項技能謀生，甚至成為一名職業漫畫家，在談到如何成為職業漫畫家之前，首先需要定義什麼是職業漫畫家。

就字面上的意思來說，職業漫畫家就是以畫漫畫謀生的職業。

當然，漫畫的範疇相當廣泛，包含了許多不同的類型，例如圖文、四格、連環、手機條漫等等，每種都有其發展的可能性。而且，漫畫技能也可以延伸到其他領域，例如插畫、教學、宣傳海報等等，都能運用漫畫技巧來完成。

不過本教學專注在漫畫作品這個領域，旨在幫助喜歡畫漫畫的人，能夠順利地創作出能夠讓人理解的作品，甚至提高效率，迅速地創作作品，畢竟作品的累積與持續更新是現代漫畫創作所需面對的重要議題。

希望透過這個教學，讓喜歡畫漫畫的人能夠發揮自己的才華，成為優秀的漫畫家，並將這份熱愛和創意融入到自己的職業生涯中。

在初步了解職業漫畫家這個行業之後，接下來就需要明確自己的目標。

例如，你可能有興趣創作經營社群的圖文內容，或者喜歡製作充滿點子的四格漫畫，也有可能想嘗試創作有故事架構的連環漫畫或手機漫畫，甚至自費出版自己的作品。

在了解自己的創作想法和需求後，你需要思考要精進的技能是什

麼？你的目標讀者群體是誰？這樣一來，你就可以找出學習的方向和模式，並在面對市場和應對上更有幫助。如果你還沒有確定特定方向，只是單純想畫漫畫，並享受繪畫的樂趣，那麼你可以跟著本書教學一起尋找自己的創作方向。

若將漫畫創作視作終身職業，則在整個創作歷程中，請務必考慮未來的人生規劃。

漫畫創作不僅需要創意和熱情，也需要智慧的長遠思維。隨著歲月的積累，體力和創作激情可能會逐漸減退。因此，在晚年無法如願創作之際，如何維持基本生計將成為一項必須面對的課題。

因此，建議早期便要著手思考未來的被動收入管道，以及如何運用現有技能持續創造和維持生活動力，這是每位漫畫創作者都該深思熟慮的策略，避免陷入無法繼續創作時的經濟困境。

在創作過程中，可以思考如何建立自我品牌與形象，出版漫畫作品，或者將角色和故事擴展到其他媒體形式，如動畫、小說、遊戲、貼圖、玩具等，從而擴大收益來源，這些都有可能成為未來的穩定收入來源。

建立線上社群或平台與粉絲互動，有助於打下忠實讀者基礎，進而支持延續你的未來計畫。諸如教授漫畫創作班、出版寫作指南、開設漫畫工作坊等方式，皆可在創作事業的早期著手籌劃，這些舉措不僅有助於傳承經驗，也能夠建立起穩定的被動收入。

另外，也可以考慮進一步擴展自身技能，例如繪畫、設計、編寫等領域，以便將這些技能應用於其他有潛力的領域，從而確保在漫畫創作不再可行時，仍有其他收入來源。

或者你也可以選擇在背後扮演協助創作的角色，運用你累積的技能和人脈，來支持新手的作品或開發全新的創作模式。這種方式就如同將你的專長化為實質的幫助，以更輕鬆的方式提供實質助力。

這樣的參與可以幫助培育新興創作者，同時也可以為整個創作領域注入新的活力，運用你的專業知識，對作品進行潤色與指導，幫助塑造

出更爲完美的作品。同時，你的人脈關係也能爲創作團隊帶來更多資源和支持，進一步促進作品的成長與成功。

除了創作技能，如果經濟許可，也可考慮其他投資和財務規劃，以確保晚年的經濟安全。這可能包括投資房地產、股票、基金等，以及儲蓄和退休金計畫。多元化的收入來源能夠減輕單一依賴創作帶來的風險。

漫畫創作的路途漫漫，需要更長遠的規劃。除了投入創作，也要考慮如何在未來保障生計，這將有助於確保你的職業生涯在各個階段都能夠持續發展。

無論你的目標是什麼，重要的是堅持學習和創作，並不斷精進自己的技能和風格。這樣才能在職業漫畫家的道路上取得成功。如果真的完全沒有明確方向，而只是純粹想畫漫畫，並享受畫圖的樂趣，那麼就讓我們跟隨著這本書一起尋找你的創作方向吧。

描繪夢想：
打造個人的漫畫之路

若你希望成為一名職業漫畫家，實際上有幾種途徑可以探索，以下整理了一些方向供你參考：

1. 參加比賽

不論是國外或台灣，都有許多漫畫比賽可以參加。透過比賽，你可以評估自己的實力，一旦獲獎，除了獎金外，也有可能得到曝光和連載機會。

2. 投稿平台

現今有許多網路投稿平台，有些透過比賽徵稿，有些則是直接在網站上進行徵稿，你可以在這些平台上尋找資訊，甚至嘗試自行推薦作品，向你所嚮往的平台投稿。

3. 自我經營

網路自媒體盛行，許多素人漫畫家從社群媒體開始自我經營，你可以在社群媒體上分享你的漫畫作品，逐漸累積人氣。只要作品優秀且風格獨特，自然會吸引出版商的目光。甚至你也可以自費出書，參加同人活動等，這些都是可行的方式。

4. 漫畫家助手

成為一名漫畫家的助手，除了能夠學習漫畫老師的經驗，也能親身體驗漫畫的製作過程。同時透過老師的人脈，你也有可能進入漫畫界，不過值得注意的是，現在對於助手的要求較高，漫畫家們可能

沒有足夠的時間去教導新手的技術，你必須要有足夠的技能，才有辦法擔任漫畫工作室的各種作業。

無論哪條途徑，幾乎都需要你主動出擊，很多人都渴望成爲漫畫家，甚至靠畫漫畫來維生，但往往只停留在幻想階段。如何克服內心的障礙，拿起筆開始畫，並且完成一部完整的作品，是最困難、也是最需要動力的地方。

如果沒有作品，無法評估自己的實力，想踏出第一步也就十分艱難。所以，想成爲漫畫家，首先必須具備產出作品的能力。擁有作品後，就可以嘗試尋找發展途徑，在創作的過程中，常常會發現自身的不足，進而解決問題並不斷進步，因此累積作品是非常重要的。

除了傳統的投稿方式，現今網路平台也非常多，可以善用這些平台來推廣自己的作品，但在進行作品經營時，有幾個要點需要特別注意：

1. 堅持力

持續不間斷地產出作品。由於現今的消費模式，讀者很容易忘記，若有一段時間沒有新作品問世，你之前的努力也會打折扣。因此，需要找到一種方式，既能持續創作，又不讓自己承受過大壓力，持之以恆並不斷進步是漫畫家的生存之道。

2. 創造力

建立自己的創作模式與風格，與衆多其他漫畫家作品做區隔。也要考慮如何因應市場需求做出調整，創作作品時可以思考自己與其他人的不同之處，以及如何創造出獨特、不可取代的魅力。

3. 影響力

將自己與作品視爲一個品牌來經營。若想在漫畫界站穩腳步，除了累積作品和經驗外，還需要具備其他人無法比擬的影響力。要思考自己擁有哪些特質或能力，讓他人在面臨需求時第一時間想到你，這就是品牌經營的影響力。

4. 熱情與愛

無論從事何種事業，熱情與愛都是最重要的。當熱情稍稍消退或耗盡時，可以先暫時休息，回顧自己之前的創作是否值得繼續，並找回當初創作的初衷。如果發現一切都已失去意義，放手也未嘗不是一種解脫。

成爲一位成功的漫畫家並不容易，但持續創作、保持熱情、尋求自我提升，並且找到經營作品的有效途徑，都是實現夢想的關鍵。

漫畫的表現手法

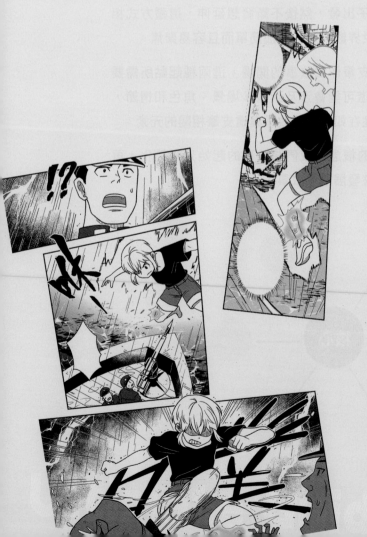

筆下的魔法：
探索漫畫的點、線與面

在漫畫的架構設計中，我會運用「點、線、面」的手法來展現故事，這種方法能夠幫助我更加專注且有系統地開展創作過程。

首先，我們以「點」為起點，這裡的「點」代表著故事的核心或點子。我們從一個簡單明確的點子出發，然後不斷發想延伸，這種方式相較於一開始就設計一個龐大的世界觀來說，更加簡單而且容易聚焦。

例如以一條夜市街道或一支筆作為故事的開場，這兩種起點所需要考慮的元素截然不同，夜市街道可能會涉及到很多場景、角色和情節，而一支筆就相對單純，只需專注在如何發展故事與這支筆相關的元素。

這就是用「點」進行延伸的概念，我們將故事的起始元素簡化，再從這個元素中延伸出更多的點來發展整個故事。

接著我們來談談「線」，在故事中，這些「點」串聯起來就形成了一條條的故事線。這些故事線將不同的點有機地連繫在一起，讓整個故事前後呼應，同時保持邏輯性和節奏的明確。這種串聯不僅展現了故事的時間變化，更方便我們整理每個點的組合。

透過故事線，我們能更好地規劃整篇故事的節奏和結構，尤其在調整故事架構時，「線」的思維非常實用，它就像是我們故事的時間軸，讓我們在複雜情節中保持清晰的脈絡。

在故事線的基礎上，我會進一步構建故事的「面」，也就是所謂的世界觀。這是整個故事的大局觀，通常包含主線和支線故事。主線故事是故事的核心，而支線故事能夠豐富並補足主線故事的情節，提升整個故事結構的層次感。然而，這些支線故事必須最終回歸主線，確保整篇故事的一致性和連貫性。

這樣從點到線再到面的創作方式，幫助我更好地掌握故事的主軸，避免過早涉及大範圍的世界觀設定，從而節省許多不必要的心力。這種有條理的創作過程能夠讓我更專注於每個細節，同時也更容易找出故事中的問題並進行修正。

總而言之，「點、線、面」的漫畫架構設計是我在創作中的得力工具，它幫助我簡化複雜的創作任務，並讓故事得以有條不紊地發展，同時也提供了豐富多彩的世界觀。我相信這種方式不僅適用於漫畫，對於其他類型的故事創作也同樣有著極大的幫助價值。

情節與風格：
探索多樣化的漫畫類型

漫畫是一種以圖像和文字爲主要表現形式的媒體，它可以涵蓋多種不同的類型和風格。

創作主題上就包含了冒險、動作、愛情、科幻、懸疑、運動、歷史、奇幻、搞笑、職人、日常等等。

讀者群也依年齡與需求劃分成以下幾類：

1. 兒童和青少年讀者

漫畫作品以兒童和青少年爲目標讀者，通常以輕鬆幽默的方式呈現，吸引年輕觀衆的關注。

2. 青年讀者

青年漫畫通常包含較爲成熟的主題、情節和角色，吸引著年輕成年人的興趣。

3. 成年讀者

許多漫畫作品針對成年讀者，這些作品可能探討更複雜和成熟的主題，有時涉及暴力、性和哲理等內容。

4. 女性讀者

漫畫作品針對女性讀者，這些作品通常強調浪漫、戀愛、友情和成長等主題。

5. 老年讀者

也有一些漫畫作品針對老年讀者，這些作品可能著重於回憶、家庭和社會議題。

不同漫畫作品的受眾可能有所不同，有些漫畫可能橫跨多個讀者群，而有些則特定針對某一群體。例如像性別角色的不同特質在故事創作中的運用，有時可以帶來更豐富的劇情和角色發展。

1. 女性切入故事主題傾向

女性在故事中偏向關心人際關係、情感交流和內在情感的表達。這可以在創作中通過角色之間的互動、情感的描寫和內心的獨白來呈現。女性主題也可能涉及到自我探索、自我價值感以及與他人互動所帶來的成長。

2. 男性切入故事主題傾向

男性在故事中可能更偏向面對外部挑戰、解決問題，並展現勇氣、力量和自主性。這可以透過角色的行動、冒險和自主的抉擇來展示。男性主題可能著重於自我實現、突破限制以及個體的成就。

不過這些性別特質只是一個普遍的趨勢，並不適用於所有人。每個人都是獨一無二的，不同的人在性格、價值觀和行為上有著很大的差異。

在故事創作中，深入挖掘角色的個人特點和背景是至關重要的，這樣才能創造出真實而立體的角色，讓故事更具有說服力和吸引力。同時也應該嘗試突破傳統性別角色的定義，創造出更具包容性和多元性的故事。

漫畫在圖像上也呈現許多不同的風格，如圖文、單頁、四格、圖像、短篇、長篇漫畫等等，依據編排上的差異就有不同的閱讀感受，當然也有因應平台需求做變化的，如手機漫畫、動態漫畫、互動式漫畫等等，也因為載體的不同，無論是編排故事還是分鏡表演的方式，也都有所差別。

今天滿滿
今元氣
才怪

棉被是你冬天最好的朋友

裏就對了~

曼畫表演學

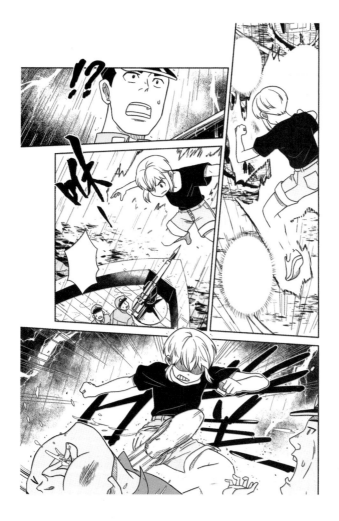

隨著科技的不斷進步，漫畫數位呈現形式可能會持續變化，未來還可能出現更多創新的漫畫閱讀體驗。所以創作漫畫除了基本的技巧與概念外，也須隨時注意整體環境的轉變，有時放下舊有堅持，創作模式做出應對改變，如此才不會被淘汰。

各種創作的風格或類型沒有好壞，主要是訴求的對象與主題，是否可以做到創作者的意念傳達，藉由各種不同的漫畫形式呈現，有各種不同的享受，這也是漫畫迷人的地方。

2-3

創意的交響：
漫畫的誕生與製作過程

畫漫畫前得先了解漫畫的製作流程。

一個順暢的製作流程不僅能提升效率，對於掌控完稿時間也相當有幫助。然而，每位畫者的製作流程因個人作畫習慣略有不同，但按時完成作品是前提，因此最好能根據個人的情況來規劃。

目前漫畫家的完稿方式分為手繪與數位，基本上只是使用工具的不同，實際的製作流程大同小異，偶爾可能會因應完稿工具做些調整而已。

以下是我工作室繪製漫畫的流程供讀者參考：

1. 劇情構思

首先，我會先想好要畫的故事內容，然後依據提案與需求，列出各項要點。接著，針對這些要點的主題開始構思故事內容與核心，並蒐集相關的故事資料。如果還有需要與出版社溝通的部分，例如造型風格、劇情方向、完稿尺寸等等，都要在這之前確定下來。

以台灣歷史漫畫故事規劃初步構想為例：

故事大綱

　　主角 OO，每當睡覺的時候都會夢到一些情境，雖然在夢中睡著或昏倒，就會醒過來，但下次睡著又會回到相同的夢境中，過程中發現必須滿足夢中的某些條件，才能從這個事件的夢境脫出，否則會無限地回溯或輪迴，且夢中發生的傷害與事件，也會在現實中體現，例如他在夢境裡受傷，現實世界也會受傷，夢境裡死亡的話在現實世界生命也會受到威脅，甚至改變現實世界的一些狀況，到底這些夢境與主角 OO 的身世有何關係，是故事主要去追尋發掘的答案。

夢境

會有歷史元素的事件點困住主角，雖然在夢中昏倒或睡著，就會回到現實，但下次做夢又會回到相同夢境，所以主角必須找到解決的方法，才能從這個夢境脫困。

現實

主角日常只是個單純的國中生，某天開始被無限回溯的夢境困擾，現實中追查夢境產生的原因以及脫出方法，最後發現夢境與他身世的關聯。

架構方式

　　考慮事件點會有時間的規範，為了能合理串聯每本漫畫的故事點，決定用夢境的方式來連接，這樣就不會受時空的規範，故事情節發想上也比較多元，且好運用。

| 事件 | → | 事件 | → | 事件 | → | 事件 | → |

| 夢境 | → | 夢境 | → | 夢境 | → | 夢境 | → |

故事的走向主要以邏輯推理的架構進行，期望讀者閱讀當中會多些思考的成分，劇情結構比較不會太過單一，而失去漫畫的趣味性。

每本書就是一個夢境，每個夢境包含提供的歷史事件元素，單獨分開來看也不會影響整體故事的完整性，整套書合在一起看，就是一部大長篇的架構。

故事線

整個故事線主要分為兩條：夢境線、現實線。

夢境線主要為加入提供的事件元素，在夢境線中會出現山海精靈的角色，擔任主角每次故事引導，甚至有些關鍵點，山海精靈也會從中提示主角。

每回事件，主角可能會投射在某個歷史人物身上，以該人物的身分進行故事，必須不斷地尋找夢中線索，思索脫出此次夢境的方式。

夢中出現的人物也有可能是主角現實遇到的人，至於在夢中所做的事是否會對現實世界造成影響，這也可以依事件的影響力來做改寫。

（這邊作為夢境的元素，是現實中真的發生過的歷史事件，這個部分的陳述，在漫畫中的呈現可能還要再想一下……）

現實線設計為主角的日常，不過因為夢境線的影響，可能會對部分現實產生改變（可以藉由解決事件扭轉回來），主角必須在現實中，尋找奇怪夢境產生的原因。

現實中會出現關於夢境產生的事件設計，例如神秘組織或人物之類的。

藉由尋找夢境產生的原因，整個故事會引導到主角真正的身世背景。

（主角在追尋真相的同時，其實想試著影射目前整個台灣在找尋自我認同的問題，希望可以如此進行……）

另用兩線交替切換進行，夢境與現實何者為真，也是整個故事最後要去探討的。

夢境線

故事主軸

現實線

人物背景

主角 OO，孤兒，國中生，現被養父母領養中，對於小時候的記憶很模糊，似乎發生了某事件後喪失記憶。

主角的故事目標：找出夢境產生的原因以及自己的身世。

有在思考，如果把主角影射為台灣的話，不知其可能性是否成立？

如以上架構方向可行，即可進行下一階段的結構細節討論 >>>

尚待討論

- 主角性別、姓名、個性、身世背景？
- 現實生活朋友與其他主要角色？
- 山海精靈的定位與故事的關聯性？
- 夢境產生的原因？
- 歷史故事點主要訴求？或影響未來的層面？
- 每個故事點中主角投射的角色？
- 夢境世界觀的設定？
- 現實世界觀的設定？
- 解決夢境的方式或是關鍵點的設計方向？
- 畫風呈現？
- 造成主角喪失記憶的事件？
- 現實的作為是否會改變夢境？
- 夢境對現實的影響方式？

2. 造型設定

擁有故事方向後，我會針對角色做設計。最好將基本人物和背景都做好設定，不要邊畫邊想，這樣效率較低。例如，先畫出角色的全身配備、五官的各種角度以及表情。至於場景，我們會先蒐集相關的圖片資料或製作成 3D 素材。有需要時，會先畫個約略的示意圖。

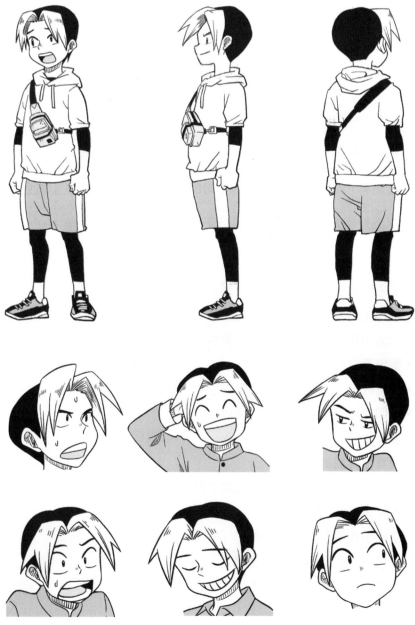

3. 分頁劇本

針對蒐集的資料內容和人物設定，我們會將故事組合起來，把所有零散的資料串聯起來，並調整故事結構以達到要呈現的效果。接著做頁數分配，清楚地規劃哪一頁畫到故事的哪一段，以免後續遇到頁數不足的窘境。這也有助於控制整篇故事的高潮和節奏，這就是所謂的漫畫分頁劇本。

4. 漫畫分鏡

將分頁劇本中的文字內容編畫成一格一格的版面，即所謂的分鏡。在這個步驟中，細節的處理通常不需太仔細，重點是能辨識整體構圖、人物情緒反應和對話內容即可。建議先確保故事版面的流暢度，再進行格內構圖的修改，這樣效率會更高。

5. 漫畫草稿

將分鏡做細部修正，減少不明確或不必要的線條，並對實際人物造型和畫面進行細部修正。簡單來說，就是用鉛筆畫出清晰的線稿，不要有雜亂或不確定的線條，方便下一步的描線工作。

在這次作業中，著重於肢體骨架和五官的明確度。繪畫時建議使用細線條，不需過度關心線條的立體感或粗細變化。重點是確保線條清晰，使造型容易辨識。線稿會使用向量圖層進行作業。若在完稿前背景已經完成，將以完稿中的背景來確定人物所在的空間透視。

6. 漫畫描線

根據清晰的草稿,使用描線工具繪製線條。描線工具的選擇端視個人表現風格而定,只要能表達出想要呈現的線條感覺,使用什麼筆都可以。

在進行描線工作時,該組員負責人物身上所有的描線、塗黑、貼網、白邊和速度線效果。同時,也負責處理小配飾和衣物圖案的細節製作。標準是確保人物造型穩定,並能夠清晰區分前後、內外、以及粗細線條的差異,同時也著重於造型細節的檢查。

7. 完稿製作

將描好的線稿進行畫面處理，包括塗黑上色、貼網點、畫效果線、
加入背景等等，視畫家作畫風格而有不同的完稿方式。

負責主要人物角色以外的所有背景效果製作，如建築、對話框、音
效字、速度線等。最好具備基本的 3D 軟體操作能力，如果能夠熟
練使用 3D 建模軟體更佳。對於小場景和自然景物，通常需要手繪
完成。最後，還需要負責將描線組的人物與背景進行完稿整合的工
作。

8. 編輯對白

以往在尚未使用電腦製作的時候，對白會寫在覆蓋在原稿上方的描圖紙上。現在幾乎都採用電腦製作完稿，則直接在稿件上編寫對白。在這步驟中，建議保留原稿的對話框空白，或者利用輸出設備列出樣稿，然後在樣稿上編寫對白。

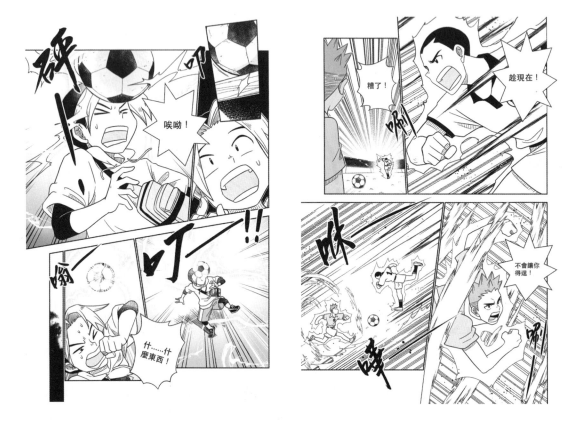

以上就是我工作室繪製漫畫的完整流程。每位作畫者都有自己獨特的風格和流程，每個流程的規劃主要以能提高效率與製作品質來思考，請根據自己的喜好和需要進行適度的調整即可。

3

漫畫故事的魔法

魅力起點：
漫畫的故事核心

開啟新故事之前，首要任務為確定整篇故事的核心與目標。故事核心應該清晰明確，而目標則要能夠引起讀者的興趣與共鳴，使其一讀即能理解。

那什麼是故事核心？

簡單概念就是，你想讓讀者看完你的故事後，會在腦海或心中產生什麼？留下什麼？或感受到什麼？如果一篇漫畫，讀者在閱讀的過程中，沒有任何想法、沒有任何感受，就無法有共鳴，也就很難讓他繼續看下去。

引導讀者找到故事核心的方法之一，是設定一個明確的目標。當故事中的角色擁有明確的目標時，這個目標便成為啟動整個故事的推動力，也能凸顯故事的核心主題。透過故事核心的建構，目標與核心相輔相成。

然而，若我們將故事緊密地結合核心去發展，不僅能增加故事的層次感，更能強化故事的主題與目標，最終引起讀者共鳴。當讀者在故事中找到共鳴點時，他們會更容易與作品產生共通感受，並更願意進行宣傳與交流。這種共鳴性帶來的連結是獨特的，也具有更強的討論性和傳播性。

所以在構思一篇漫畫故事前，需要先想好：你這篇作品，想要追求的是什麼？想要讓讀者體驗到什麼？思考些什麼？有明確的表現核心後，就可以根據核心去思考漫畫故事的呈現方式；有了明確的方向和目

標，蒐集故事的點子就事半功倍。

確定核心方向後，可以從核心做延伸的想法。利用下面的點延伸圖，作為故事的發想：

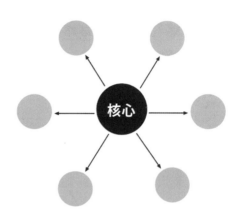

例如你想構思一篇令人吃了會流淚的食物漫畫，這時你可以從核心主題思考所需的元素：

什麼樣的人物來演？吃的場所在哪裡？什麼樣的食物？怎麼吃法？為什麼會流淚？食物怎麼來的？吃下去的感覺如何？為什麼要吃這個食物？人物與食物的關聯等等等，盡可能想得到的相關聯元素。

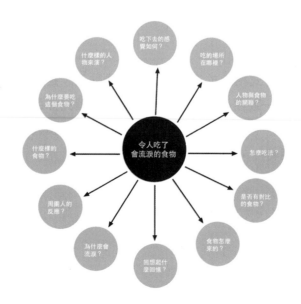

這也相當於對你的核心提出各種問題的意思，而這些問題就會成爲你編故事的點子。

　　有問題產生，你就必須編出問題的背景或解答，甚至從這個問題，再延伸出另一個關聯性的點子。

　　無論延伸多少點子出來，你會發現最終都會指向最初的那個核心點 —— 令人吃了會流淚的食物！

　　這樣的創作方式相比於漫無目的地尋找點子，更具聚焦性，同時能夠保持與主題的一致性。更重要的是，讀者閱讀完你的故事後，將會留下深刻的印象和感想，使你的故事在他們的腦海中長久存留，並引發對下一篇作品的期待。

創意之源：
尋找靈感的無限可能

點子就是你的畫面素材。

根據故事核心延伸出來的問題，蒐集構成這些點子的畫面元素，蒐集的元素越多，你就有越多的素材可以參考與發想，從而豐富點子的內容。

例如：吃飯的場所在哪裡？假如你預設的問題答案是在懸崖的話，那你就可以搜尋各種懸崖的場景，作為漫畫場景的繪製參考。

所以點子除了故事鋪陳外，也可以擔任漫畫畫面的素材蒐集參考。把想得到的關聯性點子一一寫下，最後再做總整理，篩選適合在故事中引起共鳴討論或是好奇的點子，再把這些想法做結構式的順序排列，很快就會形成一篇故事綱要。

例如：

- 主角性別、姓名、個性、身世背景？
- 現實生活朋友與其他主要角色？
- 山海精靈的定位與故事的關聯性？
- 夢境產生的原因？
- 歷史故事點主要訴求？或影響未來的層面？
- 每個故事點，主角投射的角色？
- 夢境世界觀的設定？
- 現實世界觀的設定？
- 解決夢境的方式或是關鍵點的設計方向？
- 畫風呈現？
- 造成主角喪失記憶的事件？
- 現實的作為是否會改變夢境？
- 夢境對現實的影響方式？

用層層的點子包覆著故事核心，讓讀者一層一層地剝開，直到看到核心，這就是閱讀漫畫的一種過程與樂趣。而作者卻是要反過來思考，從核心開始做延伸，讓點子一層層地把核心包覆起來，形成一個層次豐富的漫畫故事。

作者 ← 核心 → 讀者

在構思點子時，對比式的設計是一種極具吸引力的方法，它能夠在故事和人物間建立鮮明的對照，以展現出畫面的強烈衝擊和吸引力。

這種對比式設計運用於各個層面，不論是故事元素之間的對比，分鏡表演的對比，人物造型黑白對比，動作對白的對比，甚至是構圖設計的對比。這種手法的核心在於透過反差來凸顯元素特性。

例如：

- 一位完全不懂武術的少女，卻贏得武術冠軍。
- 一位不起眼的瘦弱老人，卻擁有驚人的超能力。
- 一名平凡家庭主婦，背後卻隱藏著職業殺手的真實身分。
- 一名積極追求正義的高中生，私下卻是連續殺人案的真正凶手。
- 嘴上強調絕對不會幫助你，實際上卻是默默不斷保護你的人。

這種對比式的設計不僅有其外在特點，更能通過內在設定的對比來豐富角色。這不僅是創造性的方法，還需要思考如何在表演畫面中生動呈現。這樣的手法能讓角色更加引人入勝，是每位創作者在創作過程中不可忽視的部分。

這就是利用核心作為掌握故事點子的方式。至於如何架構點子的鋪陳順序，或是故事結構的構成，我將在後續章節陸續為大家解說示範。

扎根準備：
踏上創作漫畫的前奏

相信大家在畫漫畫時常遇到幾個現象：平時隨手塗鴉很快就畫出圖來，但真要畫時，像是投稿或參加比賽，反而沒點子、沒想法。又或者邊想邊畫，畫到一半就畫不下去，永遠都在畫新故事，沒有一部完整的作品，為什麼呢？

因為你沒有準備好！

無論是單幅短篇，或是長篇漫畫，事前的準備工作是一定要的，尤其是長篇漫畫。很多人畫漫畫就是事前沒準備好，一旦開始畫，就缺東缺西，無法一氣呵成，有時還會卡關，最終成了部永遠完成不了的作品。

在開始畫漫畫之前，你需要準備三樣元素：故事劇本、人物設定和背景資料。這三者的充分準備將讓你在後續的漫畫創作過程中事半功倍。

1. 故事劇本

許多新手習慣一邊想一邊畫，這或許對於簡單的單格或四格漫畫還能應付，但對於具有一定劇情的連環漫畫，就會相對吃力。

畫漫畫前，準備好故事劇本是必須的，切勿一邊想一邊畫，這是許多新手最常見的錯誤。一開始或許靈感湧現，但在創作的過程中很容易被劇情或畫面所卡住，靈感就像斷了線般中斷，漫畫就會停在那裡不動，最終只能放棄，重新開始新的題材。被卡住！重新開始！再卡住！重新開始 —— 如此不斷地循環，永遠無法完成作品。

因此，在這階段充分準備資料和想法是非常重要的。將你的故事整理成詳細的線索，確保前後環節有邏輯，能夠順利銜接，設定故事核心，列出每段故事的要點，並反覆整理成一篇完整的故事線。

至少要有每一頁的故事大綱，這樣在後續畫分鏡時，就可以減少很多架構上的問題，關於編劇的一些要點，我會在後續的章節中進行講解。

2. 人物設定

這裡講的人物設定，不是只畫幾個大頭半身人物的那種，而是要畫出角色全身，最少要有正、背面對照，幾個角度的五官表情，以及所有主要角色的全身比例圖。

如此在漫畫分鏡或完稿時，角色表演上才會具體，畫面上也比較有內容。

最常見的問題是只想一個大概就開始畫漫畫，結果角色造型沒有確立，畫的過程中，不是停下來重新想角色細節，要不就是角色前後造型矛盾、不穩定，這都是因為沒事先把角色造型定案造成的後果。

3. 背景資料

畫漫畫最常被忽略的就是背景舞臺。就像很多新手畫漫畫最怕畫背景一樣，但是背景對於漫畫表演來說，是不可或缺的元素之一，甚至可以影響整體的表現。

一開始沒有準備好背景資料，實際畫漫畫時，就會產生沒有空間感、不知身處何處的問題。如果你的背景是準備好的，在架構分鏡時，腦中的畫面就會更具體，鏡頭運作上也會更大膽。因為沒有背景資料，所以運鏡變得保守，永遠都是出現大頭半身的取景，少了很多畫面表演的元素。

至於每場背景都要畫出來嗎？其實也未必。但至少要知道基本的位置布局，可以準備一些相關圖片資料，才能幫助你理解該場戲的空間配置，這樣取景上就會有依據。

尤其現在 3D 模型的輔助相當方便，可以建立基礎的模型，用來作為空間運鏡的參考，這樣在接下來的分鏡作業，會更加有幫助。

準備好故事劇本、人物設定、背景資料這三項元素，我們就可以安心進行接下來的漫畫作業了！

說故事的藝術：
打造引人入勝的漫畫提案

如何將自己的作品推銷出去？

要推銷自己的作品，可以參加平台的徵稿或邀稿，並掌握漫畫提案的技巧，才能大大提升你被錄取的機會。

漫畫提案是將故事概念視覺化並宣傳推廣的有效方式，需要將故事細節整理清楚，有助於吸引讀者、投資者和合作夥伴的注意，並可提升故事品質，建立品牌形象，引發更多跨媒體開發的機會。

漫畫是視覺化的藝術形式，相比純文字描述，漫畫能夠透過圖像和文字來呈現故事情節和角色的發展，所以提案必須掌握圖像表達的優勢，引起廠商的興趣，讓更多人關注並期待作品的發布。

但要如何把腦中的企劃轉換成具體可看的資料，首先要了解自己作品的特性、吸引人的特點，甚至整體的規劃。畢竟你要用這份提案爭取刊載上架的機會，如果自己都不是很了解，那更別說是要說服審核的編輯或廠商採用了。

除了本身的自我介紹資料外，幾個寫漫畫提案時，需要準備的要項供參考：

1. 故事大綱

一份完整的故事大綱，提供整個漫畫故事的主要架構，包括主角的起始點、目標、主要衝突和結局，字數不用太多，請盡量在二五〇至三〇〇字間寫完。

2. 人物設定

描述每個主要角色的外貌、性格、背景故事和角色關係，這邊會建議畫出人物角色的圖像，包含物件道具、全身造型比例、動態與五官情緒的圖像，藉由人物設定的圖像，可以讓廠商案主了解你的造型風格、人物骨架是否符合他們的需求。

3. 背景設定

背景可以確定漫畫的美術風格，可提供相對應的背景完稿或參考圖片，這將決定整個故事的視覺與氛圍呈現方式，也可藉此展現你的背景透視能力是否達到刊載標準。

4. 頁數篇幅

提供漫畫連載的規劃、每一話的頁數預計，以及出版的總頁數和週期。如果是長篇漫畫，則需分段描述漫畫的故事章節，每一章節的主題和重要情節，標註每個章節的關鍵目標，以及主角在其中的成長和改變。

5. 預設結局

結局設定並非僵硬不能更動，它可隨著創作過程的進展進行調整和修改。然而，在開始創作前需設定一個預設的結局。結局是故事的目標，它能引導故事發展，避免故事走偏，同時也能幫助前期的情節和角色發展，使它們與最後的結局相呼應，增強故事的一致性和連貫性。

6. 市場目標

確定這部漫畫的目標讀者群，這將有助於定位故事風格和情節走向。例如，是面向青少年、成年讀者，還是一般漫畫愛好者。

7. 漫畫完稿

畢竟是漫畫提案，所以漫畫完成後的呈現方式不是只有單一圖像的插畫，而是要有連續表演畫面的漫畫完稿，不一定是要提案作品，可以是一些歷來完成的作品或完成稿，提供合作廠商對你的漫畫技巧與表演方式的了解。

以上是針對個人提案所需的要項。

如果是輔助標案或是整本書的提案，有可能要再加入發行計畫，包括出版形式、發行渠道和推廣策略、每期的內容安排和發布頻率，這有助於評審或漫畫平台了解這篇漫畫的長期價值，提高獲選機率。

必要時也附上分析類似主題和風格的漫畫在市場上的競爭情況，找出漫畫的獨特之處和優勢，強化這篇作品的創作基礎，以吸引合作方的注意與興趣，最後還要附上評估製作和發行所需的經費預算，確保項目的可行性。

準備好這些資料後，你就能夠有力地向編輯或審核人員展示你的作品概念，並增加成功錄取的機會。不過在一切開始前，先確認你的漫畫提案是否有充分體現了你作品的優勢和吸引力，這樣才能真正吸引到對你作品感興趣的目標讀者或合作方。

記住，提案請盡量以圖像來作為主體說明，這樣才能充分展示你的漫畫才能。

故事的轉捩點：
劇情中的關鍵時刻

為了讓故事有起伏轉折，常會在故事中加入各種節點推動劇情。

故事中的起始點、交叉點、驚訝點、高潮點和結局點是故事架構中的重要節點，它們各自扮演著不同的角色，能夠帶給讀者情節上的變化和情感上的共鳴，通常我會在構思故事時，一併設想好整篇故事裡這幾個節點配置。

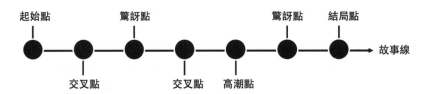

如何運用這些節點讓故事更精采，讓我來分析這些點的運用時機。

1. 起始點

起始點是故事的開端，也是引起讀者興趣的重要元素。這個點需要能夠吸引讀者的注意力，讓他們想繼續往下閱讀。一個引人入勝的起始點可以是一座迷人的場景、一個神祕的事件、或者是主角的突發狀況，在這個階段，必須引起讀者對主角和故事背景的好奇心，讓他們想要繼續往下了解故事的發展。

2. 交叉點

交叉點是故事中的轉捩點，也被稱為「轉折點」，也是故事發展的

重要推動力。這個點會帶領主角進入一個全新的情境或者遇到重要的抉擇，進而改變故事的方向。交叉點通常是故事中的關鍵時刻，決定了主角的命運走向，它可以是一個突如其來的事件，也可以是主角自己做出的重要決定。

3. 驚訝點

驚訝點是故事中的意外之處，是讓讀者感到意想不到的情節發展。這個點通常會讓故事變得更加曲折有趣，帶給讀者意外的情感衝擊。驚訝點可以是主角的真實身分曝光、重要角色的離奇死亡，或是一個莫名其妙的事件。這些驚訝點能夠讓故事更具吸引力，讓讀者不斷追求答案。

4. 高潮點

高潮點是故事的最高峰，也是主角面臨最大挑戰的時刻。在這個點，主角會遇到最具有決定性的衝突，需要付出巨大的努力來解決問題，也通常是故事的最緊張刺激的部分，它決定了主角的成敗，並能讓讀者感受到強烈的情感共鳴。

5. 結局點

結局點是故事的收尾，也是主角達成目標或者面對失敗的時刻。在這個點中，主角的命運得到解決，故事的線索揭露解答。一個出色的結局點能夠為整個故事劃上完美的句號，讓讀者滿意地完成閱讀，不同的結局能夠帶來不同的情感感受，可能是喜悅、感動、悲傷或反思。

運用這些故事中的重要節點，我們便可以設計出引人入勝且情節豐富的故事。

起始點吸引讀者，交叉點改變故事方向，驚訝點增添戲劇效果，高潮點引發高潮迭起，而結局點為故事劃下美好的句號。適時運用這些節點，能夠讓故事更具有吸引力和感染力，讓讀者愛不釋手，深陷其中。

組織敘事：
掌握故事的基本結構

　　漫畫在形成故事之前，大部分都是零散的要素，可能是一個場景、一句對白、一個畫面或一份構想……簡單的故事結構方式透過這些零散的元素，聚集在一起，就能構成我們所追求的故事。

但要如何把這些元素和點子堆疊在一起，串聯成一條連貫的線索，就必須先了解故事的基本結構。

什麼是故事的基本結構？

簡單來說，就是故事在閱讀時的時間順序。也就是我們常說的「起承轉合」。

首先，給讀者看到什麼？接著發生了什麼？轉折點在哪裡？最後又是什麼樣的結局？

藉由不同的排列順序，就會產生不同的閱讀氛圍。每個階段結束都會帶來轉折，故事越長，轉折也就越多，但基本的故事大結構仍然保持不變。當然，構成這些結構的元素包含人物、目標、問題、衝突、解決、背景……這些元素幾乎都會出現在你的點子中，如何安排場景順序，也是故事結構需要思考的部分。

無論你的結構順序如何構成，讓故事順暢，符合邏輯是非常重要的。

在編排故事時，最常被忽略的是時間和空間的轉換。編故事時若腦中沒有空間概念，鏡頭運用就會平淡；若沒有時間概念，則在鏡頭剪接上可能會出現不連貫的問題，演出也可能失去距離感。因此，在構建故事結構時，這兩點一定要事先考慮進去。

時間與空間的鏡頭切換

這邊提供我在編故事時，常用的結構檢查要素：

(1) 開場誘因

(2) 人物確認

(3) 主題顯現

(4) 高潮轉折

(5) 結局交代

也可用這幾個結構要素，當作故事結構的順序來思考：

1. 開場誘因

如何在一開場就吸引讀者的好奇心與共鳴，是目前漫畫最重要的地方，無論是畫風、情節、造型、構圖、對話、設定……總之要如何

漫畫表演學

讓讀者看下去，最簡單的方式，就是在開場製造一個問題給讀者。利用疑問開場，利用疑問推展故事，讓讀者去猜想，好奇心會引導讀者投入故事。

2. 人物確認

大部分的故事都會有個角色來引導，一般來說就是主角，所以在結構順序上，主角的登場千萬不要隔太久才出場。有時一開場就登場，會增加讀者對角色的認同感。用主角的思維來開啟故事、看故事，甚至引導故事。這時就需要知道主角人設，主角在故事中的目標，並藉由這個角色引出其他角色。

3. 主題顯現

當前面幾頁的開場與角色都確立後，接著就要開始規劃推動故事前進的動力，這個波段也是豐富故事背景最佳的時機。如何更清楚地確立故事發生的時間與空間，突發事件或問題的設計，都是推動故事的元素，當然能在這個波段就可以讓讀者感受到核心訊息，會更加強這篇故事的主題與方向，讓讀者有一個預設的目標與期待，繼續閱讀下去。

4. 高潮轉折

如何去面對問題？解決問題？這邊有外在的改變，也有內心轉變的方式可以運用。先要有問題與困境，才會產生內或外的衝突，藉由衝突點放大情緒，是這階段最常用的手法之一。由於已到整篇故事的尾段，這時就必須把先前的鋪陳，藉由累積的橋段，把情緒做出來，甚至在頁數的配置上，也會保留較多的頁數給這個波段發揮。角色到這階段，他得到什麼樣的轉變？覺醒了些什麼？希望與讀者產生什麼樣的共鳴？都是需要設計與思考的地方。

5. 結局交代

如何與開場做呼應，一樣是故事編排上的重點，所以整體的結構安排，不管如何進行，盡量給讀者在這邊一個交代，所謂交代不一定是答案，可能是另一個問題，一個可以給讀者自己思考的問題。

以上的結構要素，當中也可以加入一些伏筆與反轉的元素，增加故事隱藏爆點，但要記得引爆的時機及埋藏的方式，才會有令人意外的戲劇效果。

在確定故事結構後，你可以根據完稿的頁數進行頁數配置，這在製作連環多頁漫畫中非常重要，頁數的多寡會影響故事結構所傳達的訊息與節奏。透過這樣的規劃，你整篇漫畫的故事結構便能轉換成漫畫頁數的配置，並且不失該有的表演元素。

場景的安排：
利用區塊配置打造細膩的情節

漫畫創作的單位與影片不同，是以一頁一頁或一格一格的方式計算故事量。

一頁可以畫多少故事訊息？一頁可以畫幾格畫面？多少頁達成一個目標？多少格營造一個情緒？這些都會影響整篇漫畫在節奏與畫面上的呈現。

漫畫劇情、頁數、節奏以及分鏡分配在創作過程中是相當重要的因素。透過適當的區塊配置，可以讓整篇漫畫故事更具吸引力、節奏感，並且確保故事的展開不會過於緩慢或急促，讓讀者有更好的閱讀體驗。

如果你是一頁一頁地編寫劇本，很容易忽略掉頁數區塊的長短節奏，甚至整篇故事結構的訊息量掌控。這就是新手編劇常會發生故事虎頭蛇尾、或是訊息量不足，無法產生

故事層次感的問題，這都是沒把頁數配置考慮進去所產生的。

　　對此，我們在規劃漫畫故事訊息量上，就必須以這樣的頁或格爲單位來思考，把總頁數拆分成幾個區塊來檢視，用區塊分段的方式，很快地可以看出哪一段分得過多，哪一段分得太少，又或者缺少了哪一個元素，這就是區塊配置法，也就是常說的漫畫頁數分配。

　　通常我常用的方式是將每個故事劃分爲結構波段的區塊，例如一頁作爲開場，二至四頁是主角出場的部分等等。一些較不重要的故事橋段會用較少的頁數呈現，以迅速推進情節，並適時安插關鍵點增加推動故事的動力。而動態與重要訊息的橋段則會留更多頁數，以展示更多細節。高潮戲的波段則需要更多頁數來展現精采表演，通常會先保留總頁數的三分之一至四分之一作爲處理高潮戲的空間。

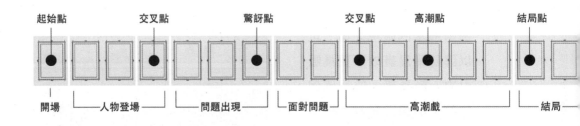

　　運用劇情區塊配置，可以幫助你有效地規劃整篇故事的頁數，並確保故事的節奏和架構得到適切的安排。在分段規劃頁數時，可以把前面章節提到的故事結構要素——開場誘因、人物確認、主題顯現、高潮轉折、結局交代等——當作每個分段主題來構思，一方面配置故事頁數，一方面也可以對故事結構做全面的檢視。

以下以三十二頁的漫畫爲例，運用分段頁數配置劇情。

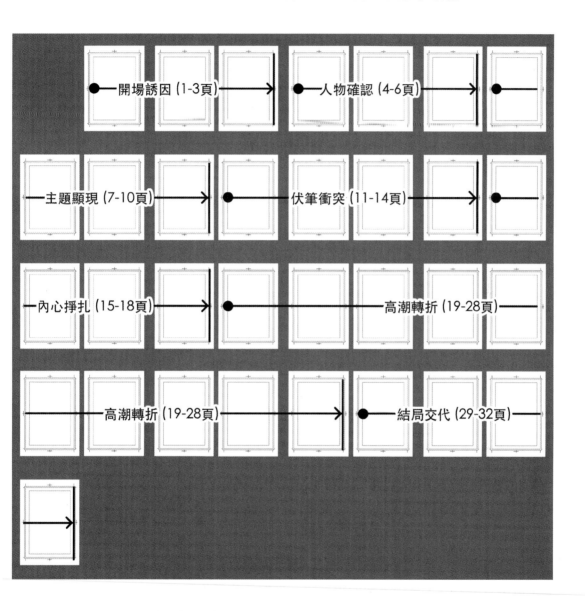

1. 開場誘因（1-3 頁）

建立故事的起點與疑點，引起讀者的興趣和好奇心，快速介紹主要人物，以及他們的生活或環境。

2. 人物確認（4-6 頁）

更深入地揭示主角的個性、動機和目標，可以加入支持角色，並建立他們之間的關係。

3. 主題顯現（7-10 頁）

將故事的主題逐漸浮現，讓讀者了解故事的核心訊息，主角可能遇到一些挑戰或問題，暗示主題的重要性。

4. 伏筆衝突（11-14 頁）

引入衝突和問題，讓故事有發展的動力。這些頁數應該揭示主要的故事衝突，並在故事中埋下一些伏筆，預示後續可能發生的事件。

5. 內心掙扎（15-18 頁）

讓主要角色在這幾頁中經歷內心掙扎和困難抉擇。這可以增加角色的情感深度，並使故事更加感人和引人入勝。

6. 高潮轉折（19-28 頁）

達到故事的高潮，衝突累積至頂峰，主角面臨最重大的抉擇，可以加入戲劇性的轉折點，讓故事更加扣人心弦。

7. 結局交代（29-32 頁）

解決主要衝突，給予讀者滿足感，結束故事時，主角的目標是否實現？主題是否得到彰顯？可以留下一些懸念或開放性結局，引發讀者的思考。

除了這些區塊要素之外，你還可以考慮一些其他元素，例如幽默場景、戲劇性的對話、意想不到的揭示等，以增添故事的豐富性和趣味性。最重要的是，保持故事的一貫性和流暢性，使每個場景都有其存在的意義，並緊緊抓住讀者的情緒。

此外，適度的節奏把握也是非常重要的。在高潮轉折的部分，你可以運用精采的場景和戲劇性的情節，讓故事達到高潮，吸引讀者的注意力。而在內心掙扎和結局交代的部分，則需要注重角色的情感表現，讓讀者更容易產生共鳴。

在考慮故事的長度時，也要根據目標和需求來進行調整。如果你希望創作一部短篇的漫畫作品，則可以將區塊縮減，更加簡潔明瞭地呈現故事核心。而如果是長篇漫畫，則可以增加區塊數量，豐富故事內容，讓故事更具深度和廣度。

總結來說，運用分段劇情的頁數配置是一個有效的故事規劃工具，可幫助你檢視故事結構、節奏和內容上的不足，尤其對於漫畫編劇來說，這種觀念必須具備，從而創作出引人入勝的漫畫作品。藉由合理安排每個區塊，你可以讓故事的發展更加自然流暢，讓讀者沉浸在其中，進而提升整體閱讀體驗。

情節的啟動：
推動故事前進的引擎

　　當故事完全沒進展，或老是在原地打轉時，就必須思考推動故事的方式。

　　在推動故事的過程中，利用衝突對立、人物設定與故事情節的交織作用，是吸引讀者觀看閱讀的關鍵，分析一下如何運用元素來架構整篇故事的推動：

1. 衝突對立

故事的動力來自於衝突，這些衝突可以是人物之間的對立，也可以是內在的心理抉擇，通過對立衝突的建立，可以引發故事的轉折與高潮，增加故事的張力。

2. 人物設定

人物是故事的核心，他們的個性、背景、目標和價值觀都會影響故事的發展，透過深入的人物設定塑造，讓他們具有層次感和共鳴力，讀者將更容易投入到故事中。

3. 情節推動

情節是故事的骨架，合理的情節設計可以讓整篇故事自然而然地往前推進，人物的情緒和動機可以成為推動情節發展的動力，每個事件都串聯起下一個情節，使故事保持連貫性。

4. 主線與支線

在故事中可以設置主線和多條支線，主線是整個故事的核心，而支

線可以用來豐富故事的內容和發展，這些線索交織在一起，使故事更加豐富多樣。

5. 角色觀點

思考哪個角色的視角最容易引起讀者的共鳴，並將這些觀點融入故事中，可以讓讀者更容易代入角色，進一步投入故事情節。

6. 故事貼近讀者

讓故事和人物更貼近一般讀者的生活和情感，使故事充滿現實感與共鳴，這樣更多的讀者能夠接受、了解，並深刻體會故事的內容，增加故事的影響力。

善用以上元素架構故事是非常重要的，且是針對整篇大架構來做調整。

回到人物角色本身來設想，通常會運用人物動機來推動故事發展。

當人物角色在故事中失去動機與目標，就很難引出讀者的期待，故事就會顯得無力空洞。當角色擁有深厚的動機，他們的行動和決定就會更加合乎情理，也會使故事更加引人入勝。

以下是一些方法，可以幫助你藉由人物動機來推動劇情：

1. 明確的目標

每個主要角色應該有自己明確的目標和願望。這些目標可以是內在與心靈層面的成長、個人問題解決，或外在對某個目標的追求、克服障礙等。這些目標將驅使角色去行動，推動劇情的進展。

2. 創建挑戰

給予角色們面臨的挑戰和障礙，這些障礙可能是來自其他角色、環境或內心的。這些挑戰將考驗角色的動機和意志力，同時也為劇情增添戲劇性。

3. 行動反應

通過角色的行動和反應來展現他們的動機。他們的決定和行為應該

（側邊欄）漫畫故事的魔法 3-8 情節的啟動：推動故事前進的引擎

是爲了實現他們的目標，或是爲了滿足他們的需求和渴望。

4. 衝突轉變

角色的動機可能會隨著劇情的發展而發生變化。他們可能會遇到新的狀況或得到新的訊息，進而改變原來的目標和動機。這種轉變和衝突將使劇情更加豐富有趣。

5. 內心衝突

除了外部的挑戰，角色內心的掙扎和衝突也是劇情發展的重要推動力。他們可能面臨道德抉擇、情感掙扎或是矛盾的目標，這些都會使角色變得更加立體和真實。

6. 角色關係

人物之間的關係也可以推動劇情的發展。他們的動機可能會受到其他角色的影響或改變，也可能因爲與其他角色之間的衝突而產生變化。

綜合運用這些方法，整篇故事的情節與人物就有了推動故事劇情的力量。

不過單純地依賴角色設定或情節來推動故事可能顯得單薄，深入且獨特的人物設定是必須的。角色應該是獨立且有深度的個體，而不僅僅是爲了服務情節而存在。

單純追求戲劇性的情節推進有時會使故事變得平淡，缺乏層次感，因此需要巧妙地結合兩者，以營造更豐富、有層次的故事情節。

在整個創作過程中，要充分發揮這些元素的作用，將衝突對立、人物設定和情節巧妙地交織在一起，通過運用這些手法，我們可以使故事不斷向前推進，吸引廣大的讀者，讓他們深受感動與共鳴，從而增加整個故事的影響力與價值。

戲劇的韻律：
編織劇情的強烈節奏

　　故事情節營造出來的速度和節奏感，可以使讀者在閱讀過程中產生不同的情緒和感受，劇情的節奏可以是快速的、緩慢的或交錯的，具體取決於故事性質和目的。

　　良好的劇情節奏可以使故事更加吸引人，不會讓讀者感到乏味無趣，它能夠影響故事的情感投入和回味性，這也是編寫故事和創作漫畫時，需要仔細考慮的重要因素之一。

　　在漫畫故事中，營造起伏、節奏感並吸引讀者持續關注是一項重要的任務。

　　以下是一些在漫畫中，可以運用來控制漫畫節奏的方式：

1. 頁數分配

　　在漫畫中，每頁的空間是有限的，因此要根據故事的篇幅和重要性合理分配頁數，重要的情節或高潮部分可以分配更多的頁數，讓它們得到更多發揮，較爲平淡的部分可適度縮短，以保持節奏感。

頁數量的多寡，影響故事節奏的訊息凸顯。

2. 情節設計

在高潮時刻增加緊張感和衝突，讓讀者投入其中，期待故事的發展。在情節發展中，有時可以適度地加入輕鬆幽默的部分，以形成反差，增加情節的吸引力。

過多冗長且無主題的情節可能會拖慢故事的進展。因此，在設計每一個情節時，必須考慮要傳達的主題，確保每個情節都有內容和訊息。這樣故事的節奏才能夠順暢地流動，並具有適當的節奏頻率。

3. 對話運用

對話是漫畫中重要的故事推進方式。請確保對話生動有趣，符合角色個性，避免過多文字對話使讀者感到疲憊，拖慢閱讀節奏。

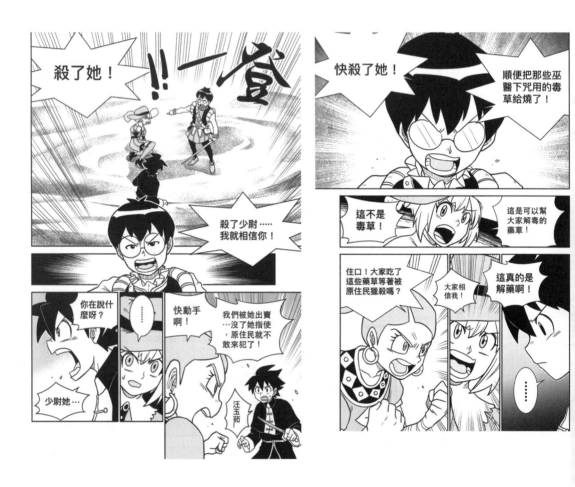

對話設計上，能夠實現一句接著一句的流暢度，並掌握答問的節奏，可以隨著對話內容的牽引，呈現對話方式，同時也能夠達到故事節奏的推進功用。

4. 動作場面

運用動作場面來增加節奏感和戲劇性。動作場面不僅能吸引讀者目光，還能讓故事更有節奏感，透過動態的畫面呈現，表現角色的動作和表情，使場景更加生動。

動作場面可以運用鏡頭剪接，善用不同運鏡角度和拉扯遠近的手法，使畫面呈現出跳躍性的連貫。透過調整畫面中人物或物體的大小，巧妙地營造大小對比，進而製造出視覺上的節奏感。

5. 情感呈現

情感是漫畫中的關鍵元素，能夠讓角色立體且易於共鳴。在關鍵情
節中，適時地表現角色的情感，使讀者更容易投入其中，感受故事
的情緒起伏。

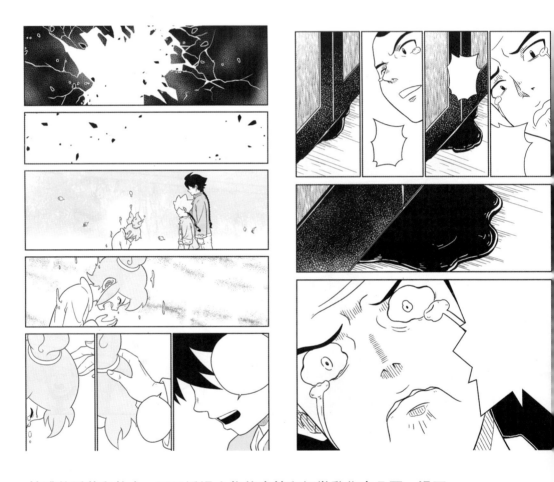

情感的隱藏與放大，可以透過人物的表情和細微動作來凸顯。這不
僅能夠掌握情感的延續和爆發，還能爲故事帶來節奏的起伏。

6. 分格版面

運用不同的分格配置和視覺效果來控制節奏。一般情節可以使用多格小格子來陳述故事，而動態或戲劇性時刻可以使用大格畫面來突出重點。

當分格出現大畫面時，這時會凸顯該頁的視覺亮點，同時也能加強節奏感，因此大畫面的呈現需要細心經營，細緻刻劃，這樣才能達到更為引人注目的效果。

7. 結構調整

如果發現故事整體節奏出現問題，不要害怕進行結構調整。可能需要增減一些情節、重新安排頁數，甚至重新考慮角色發展，以確保故事的節奏感和流暢度。

Before

After

調整前，人物與場景的銜接存在一些困難，無法實現場景轉換的連貫，導致整體節奏不夠流暢。

經過調整後，加入了場景轉換的遠景畫面，同時標明了人物相對應的位置，使整個分鏡更加順暢，連貫性更強。

8. 適度休息

不要讓故事一直保持高強度，請給讀者一些休息的場面或空間，讓他們有時間消化故事情節和情感。

所謂的休息，指的是在敘事中不一直保持快節奏。有時情節需要放慢，這樣可以順便加入故事的背景與設定，讓讀者得以稍事放鬆。節奏的快慢變化，正是敘事中應有的方式。

適時地在不同場景之間切換，可以讓故事更豐富多樣，讀者不會感
到單調。

同一場景停留過久，很容易造成故事節奏的延緩。這樣不僅使得故
事變得乏味，也使得讀者難以投入其中。要避免這種情況，可以運
用鏡頭轉換的技巧。透過轉換鏡頭，你可以製造出視覺上的變化，
讓畫面更加豐富。同時也是一個引入新事件、推動劇情發展的好方
法。

10. 懸念轉折

　　運用懸念和轉折來吸引讀者繼續閱讀。在適當的時候，留下一些問題疑點或改變情節方向，讓讀者想知道接下來會發生什麼。

　　總結來說，要營造漫畫故事的節奏感並吸引讀者，需要在頁數配置、增加戲劇性情節、運用豐富多樣的視覺效果等方面下工夫，不斷變化節奏，有快有慢，有強有弱，使整個故事有起伏感。

　　藉由合理分配篇幅、增加戲劇性情節、運用豐富多樣的視覺效果，使故事生動有趣，不僅讓讀者一直關注，還能讓他們期待下一頁的到來。

言之有物：
精心設計對白的藝術

漫畫對白在漫畫創作中的重要性絕對不容小覷，它在漫畫中扮演著關鍵的角色，影響著故事情節、人物發展、情感表達以及讀者的閱讀體驗，其重要性不可低估。

設計對白時，大部分情況下都以提問作爲對白的開始，這樣的方式能夠引導讀者追求下一句話的回答，並通過問題與答案的交錯設計，巧妙地將故事訊息嵌入其中，而不僅僅是單方面的解說式對白。

在漫畫中，對白具有以下應用：

1. 情節推展

漫畫對白能夠呈現角色之間的對話和互動，有助於推動故事情節的發展，展示角色之間的關係，揭示重要劇情細節，甚至引導讀者對故事發展的理解。

2. 人物塑造

漫畫對白是展現角色性格和特徵的重要手段。透過對白，角色能夠表達自己的想法、感受和背景故事，使其更立體、更具魅力，讓讀者更容易與之產生情感共鳴。

3. 情感表達

漫畫可以透過角色的對話和表情，表達內心的想法、悲傷、喜悅、憤怒等情感，更容易喚起讀者與故事中的情感產生共感。

4. 視覺輔助

漫畫對白也用於介紹漫畫的設定和世界觀，幫助讀者更好地融入故事。對白可以補充視覺元素，讓讀者更好地理解情節或特定場景的意義。

5. 幽默效果

幽默和戲劇效果常常通過漫畫對白來實現。文字的運用和角色間的互動可以使讀者發笑或感受到強烈的戲劇張力。

好的對白能夠增強角色的個性，推動情節的發展，引起讀者的共鳴，在設計對白時，需注意以下要點：

1. 口語化

對白應該聽起來自然而口語化，避免過於生硬的對話臺詞。當對白不通順時，會影響漫畫的閱讀。建議在書寫對白後，親自用嘴唸一遍，找到需要修改的地方。

2. 彰顯角色特性

確保每個角色的對白都反映出其個性和特點。不同的角色可能有不同的用語、口音和節奏，這些特點應貫穿於他們的對話中。藉由對白來形塑角色，也是漫畫常用的一種技巧。

3. 呈現故事訊息

對白應該有助於推動情節的發展，揭示角色之間的關係，暗示未來的發展，或者進一步發展故事的衝突，這有助於讀者理解角色的行為動機和故事情節的發展，等於你如何埋故事訊息在對白當中，讓讀者間接獲得資訊。

字數需適當

對白不宜過長，也不宜過於簡短。保持節奏的變化，適時加入對白和行動的交替，使故事更具吸引力。一般一句對話框的字數會以十五個字左右來計算，如果有過多的對話字數，則會拆成兩句對話框。

5. 對白不宜過度直白

對白不應該過多地傳達訊息，適度使用隱喻、暗示等手法，讓讀者自行推斷和解讀故事背後的含義，保持讀者的好奇心和探索欲望。

6. 句型結構多變

適當使用不同類型的句子結構，使對白更加多樣化和生動，引人注目的用詞或獨特的對白結構可以突出重要對話。

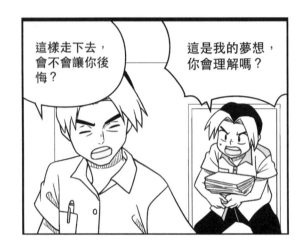

7. 對白生動化

適時加入角色的動作和表情，用不同的態度講話，可以營造不同的氛圍，幫助讀者更好地理解角色的個性與內心世界，展現角色魅力。

人稱在對話中也扮演著重要的引導功能。一般而言，人稱有三個主要類別，分別是第一人稱、第二人稱和第三人稱。

第一人稱：當說話者用第一人稱時，表示說話者本身，即自己。

第二人稱：第二人稱用來指稱聽話方，也就是對話中的對象或者聽眾。

第三人稱：第三人稱則用來指稱說話者和聽話方之外的其他人或事物。

當對白使用不同的人稱時，也會有不同的畫面訊息呈現。

總結來說，漫畫對白是連接讀者與故事之間的橋梁，是故事情節和角色發展的重要工具。它能夠豐富漫畫的內容，提高故事的吸引力，同時引起讀者的共鳴，加深讀者對於漫畫世界的投入感。但是，也要記得漫畫是有畫面的，若能用畫面表達就應盡量運用，不要過度依賴對白，以保持漫畫表演的魅力。

角色的鮮活：
打造令人難忘的人物形象

　　一篇故事總是少不了人物角色的配置，但在配置角色時，如何讓人物與讀者產生共鳴，不是單單把角色設計出來而已，而是必須考慮到這些角色在故事中的作用。

　　人物角色要怎麼寫？怎麼畫？ 如何畫出符合故事的人物角色？有關角色形塑的方式有很多，每位創作者思考的方向與重點，或多或少都有些差別。

　　我這邊簡單地劃分成外貌造型與背景設定這兩部分來作示範，你也可以依據這樣的方式，檢查你正在進行的角色配置是否有這些元素。

　　首先，我們先從造型設計來入手。如何清楚地區分你的每一個角色，這是第一步！區分角色最快的方式，就是外型差異。

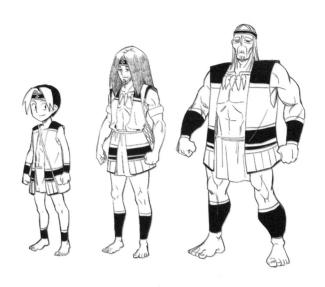

新手設計造型最常忽略的就是外型差異，每個角色體型幾乎一樣，大家身高都無差異，鏡頭拉遠時就很難分辨誰是誰。你可以利用高矮胖瘦來做簡單的調整，甚至身上裝備衣物的凹凸，也是可以區分的一種技巧，試著把你故事中的所有人物拉到全身，然後把人物作成剪影狀態，看是否可以明確分辨出每一個角色？

　　如果有一模一樣、甚至分辨不出的角色，建議調整一下體態，做出差別，日後在漫畫表演時，一定有相當大的幫助。

　　在造型細節上，也要注意黑白比例的配置，尤其是黑白漫畫，這點特別重要。黑色區塊可以豐富整體造型，比例的配置可以展現人物個性。一篇人物都沒有黑色成分的漫畫，搭配背景也會出現畫面輕重無法協調的問題。

還有一個細節也是做造型常會被忽略的，那就是眼睛的畫法。我們常會看到一些角色，明明外型都有變化了，但總還是感覺人物長得一樣。那有可能你只用了一種眼睛的畫法，當所有角色眼睛畫法都一樣時，就會出現每個人都相似的感覺。試著區分每個角色的眼睛畫法，你就會發現彼此間的差別了。

人物角色的背景設定對於故事的深度和共鳴影響重大，尤其是主角。設計需融入豐富的人性元素，方能引發讀者的情感共鳴，緊密觸及他們的內心。為了達成此目標，必須塑造一位具有明確目標和動機的主角，使其置身於內外衝突之中，透過對話和內心掙扎來呈現角色的內在變化。

透過這樣的目標定位，每位角色在故事中的立場和作為就會更加鮮明，讀者也能夠理解每位角色的行動動機，不論是認同或反對，都更容易引發角色共鳴。

爲了讓角色更有吸引力，可將角色塑造的外貌形象與內在背景背道而馳，例如一名長著滿臉鬍碴的個性大叔，卻愛好玩洋娃娃；或是一個完全不懂武術的瘦弱之人，如何贏得武術大賽冠軍？這種背景設計能爲角色增添個人層次。這種衝突不僅應用於環境和其他角色，更應體現在主角的個性和價值觀中。透過與其他角色的互動，主角的成長和轉變將呈現更深刻的內涵。

在讓主角更具吸引力的基礎下，也可以賦予他／她一些缺陷和弱點，讓他們產生一些謎團，隱藏一些祕密，這些祕密將作爲故事的線索，驅動情節的發展。通過主角的改變和成長，這些問號將得到解答，使整個故事更加連貫。讓讀者與主角產生共鳴的方法之一，是讓主角經歷普遍的人性挑戰和情感，他們可以面臨恐懼、失敗、愛、憎恨、嫉妒等情感。這些情感和經歷應該是真實而深刻的，使讀者能夠感同身受。

讓主角面對具有普遍性的價值觀和道德困境，也是吸引讀者的重要因素。要使角色更貼近人的形象，擁有與一般人相似的生活模式。在一尊無所不能的神與一位普通人之間，普通人的形象無疑更貼近讀者的生活現實。他所做的每一項決定都有可能引起讀者的共鳴。當主角面臨著困難的選擇時，讀者更容易投入情感並且深思熟慮，試圖推測自己若處於同樣處境下會做出怎樣的選擇。

除此之外，透過描寫主角的內心獨白和思緒，讀者能更深入地了解他們的感受和想法，讓讀者與主角建立情感連結，這樣在主角的成長和轉變時，讀者會更加投入和共鳴。

無論是角色還是故事背景的設計，實際上只有創作者自己清楚。讀者不會自動了解這些設定，因此常常出現過於理所當然的描寫，忽略了讀者對資訊來源的認知。這就需要通過情節來巧妙地展現或暗示這些設定，使之融入故事，而非呈現獨立的資訊塊。

一個具有豐富人性因素的主角，通過面對目的動機、內外衝突、對話和內心運用，以及與其他角色的連結，並帶有對比、弱點和祕密，能夠推動故事情節發展，並讓讀者產生共鳴。通過讓主角面對普遍的人性挑戰和價值觀，讀者能更容易投入情感，思考和主角一起成長，共同經歷故事中的冒險。

角色的連結：
編織角色間的深刻連繫

在角色設計完成後，常常面臨一個困境──只是爲了設計而設計，無法在故事中凸顯角色的真正定位，如此一來，角色可能顯得平淡無奇，難以在讀者心中留下深刻印象。通常新手編劇設定人物最常有的毛病就是：

(1) 角色沒有目的

(2) 角色沒有用途

(3) 角色間沒有串聯

角色設定出來最好讓他在故事中有其目的，不論是主角還是配角。角色在故事中想要做什麼？發揮什麼作用？最後在故事中得到了什麼？這些都是每個角色在設定時需要去思考的。

如何讓讀者對角色產生興趣，沒有這些背景設定，人物在故事中漫無目的、可有可無時，就要思考這名角色的存在與否，必要時建議捨棄，把多的故事給另一位鮮明的角色來演更好。

無論是角色還是物件，在你的故事中出現，就有他在故事中的作用，而不是只亮一下相而已。看過很多故事出現一些角色，前面出現一下下，但後期卻又像神隱一般，完全不去提及，那前期出現的用意在哪？這也跟一開始沒預設好他的目的性有關。

每個角色在整篇故事都有它的支撐點，如何讓角色撐起故事，是件非常重要的事，讓每個角色都可以發揮他在故事中的功用，推動故事。

甚至利用反向設定，以行為或環境凸顯人物的反差，也是讓角色活起來的技巧之一。

然而要讓角色在故事中活靈活現，除了設計外，我們還需著重潤飾他們的個性、背景和動機。這些要素是角色定位的關鍵。透過描繪角色獨特的特質和挑戰，我們可以使他們更立體，更能引起讀者共鳴。

首先闡述角色的內在衝突或掙扎，這可以是心理層面的，也可以是道德上的。這樣的探索能讓角色變得更具有深度，也更能讓讀者明白他們的選擇背後所擁有的人性。

其次讓角色與其他角色產生有趣的互動。透過與其他角色的交流，角色的個性可以更加豐富，他們的價值觀和信仰也能更清晰地顯現。

同時，刻劃角色的背景和成長經歷也非常重要。過去的經歷塑造了角色的價值觀和性格，因此這些元素應該在故事中得到適當的鋪陳。

還有一個在長篇漫畫最常出現的人物設定問題，就是角色間沒有連結！雖然明確了每個角色的目的，也跟著故事不斷進行，但這麼多的角色卻沒有連結性，往往故事後期就會產生太過單一劇情、角色間共鳴感不足的問題。這都是沒有把角色串聯在一起所造成的！

在編故事的同時，必須思考出場人物間的關係，藉由這個關係圖，將隱藏在故事表面下的脈絡連結得更緊密。

例如一開始是完全不同目的的兩人，面對最終結局，竟然發現彼此間的共同目標是一樣的。或歷經千辛萬苦，團隊終於到達終點，卻發現最後的敵人竟然是一直以來團隊中的某位角色，或是一開始以為已經死掉的角色……

諸如此類的方式，在故事中把每位角色做連結，這樣對於故事的發展上會更加有深度，每個角色間的互動或是關係，會為故事帶來一種發酵的效果，而不會只是單一的故事線，人與人之間的情感很單薄。

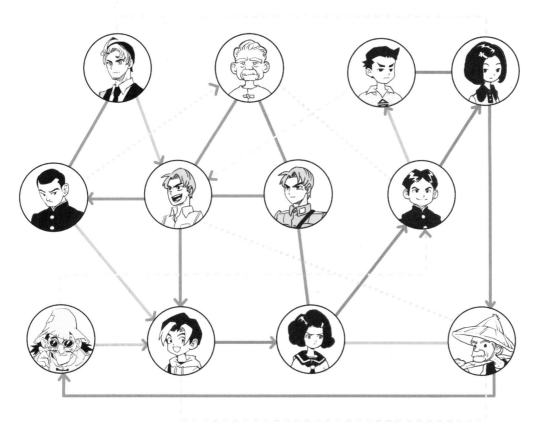

　　對於出場人數，這邊也提醒一下，當故事長度不長時，例如單頁、短篇漫畫，故事量並不是太高，出場的主要角色不要太多，就算只有單一主角也可以，人物比較聚焦，這樣在頁數配置時，才會有多的空間講故事。

　　中長篇或長篇漫畫，因為故事拉長，就需要較多的角色來鋪陳架構整篇漫畫，這也是為什麼要把角色做串連的原因。

　　最後，確保角色在故事中有具體的目標和動機。這將有助於讓角色行為的合理性和故事的連貫性。

影像語言的傳承：
將圖像轉化爲故事語言

要把腦海的圖像轉化成具體的畫面，相信是許多創作者面臨的第一個難關。圖像無法具體表現出來，更令人不敢嘗試用圖像來說故事。

在談論如何用圖像說故事之前，我先來分析一下，爲什麼腦海明明有想法，卻總是無法畫出心目中的那個畫面，到底有哪些因素阻礙了創作？

大概有幾種原因：

1. 本身的基礎畫技不夠

一般最常見的問題，就是手跟不上腦，腦中的意象沒有熟悉的技巧可以運用，無論是抓形或是比例，甚至整個物件的立體結構，畫技的穩定度不足，當然無法畫出你要畫的東西。

2. 要描繪的訊息不夠

知道要畫什麼，但腦中的畫面卻不是那麼清楚。例如，你要畫角色在一間房間休息，腦中只有一位主角和一間房間的大致概念。實際要畫的時候，角色是誰？在房間休息的姿勢？房間的擺設？主角在房間的哪裡？這類的畫面訊息不夠，自然無法構建出你要畫的畫面。

3. 腦中可以用的素材不足

就算訊息夠了，知道要畫什麼，但可以用的畫面素材不足。想畫但畫不出來，知道要畫椅子，卻不知道椅子怎麼畫？主角的髮型、衣著、房間擺設的樣式……各式各樣的物件和背景，如果沒有清楚的

資料或曾經在腦海中建立的圖像印象，沒看過的東西，光靠想像相當有難度。

4. 追求完美

一般創作者最大的心魔就是想把圖畫得很好。每個人都想把圖畫得完美，但有時一開始思考過多畫面細節，想把每個構圖都畫得完美，反而會忽略了漫畫故事的進行，尤其是每個畫面的銜接順暢度。畢竟漫畫是要聚集很多畫面的剪接，進而構成故事的創作。建議先把整個流程的畫面粗略地跑完，再接著思考整個分格構圖的細緻布置，這樣才不會一直陷在同一個畫面，變成「畫圖」，而不是在畫漫畫了。

這些都可以藉由前面章節提到的準備要素來彌補跟強化。平常的練習方式，就是多看多畫、多吸收資訊。盡量建立自己腦中可用的資料與畫面，而不是腦中空無一物。

那我們真的要把以上幾點，都準備齊全或是技巧練到一定程度，才能畫漫畫嗎？

那也未必。

首先，大部分初學者所謂腦海影像，應該都是一個概略性的模糊影像，很少有具體細節畫面。這個就跟漫畫分鏡一樣，分鏡呈現的畫面未必是清楚完整，他只是一個概念架構，甚至有的老師的分鏡，只是一個剪影，藉由這樣的剪影架構，我們就可以很快地抓出整個畫面的布局。

將圖像轉換成有故事的要點，具有四個要素：

(1) 對白　　(2) 動作　　(3) 場景　　(4) 情緒

當你構建一張圖的時候，如何讓讀者可以很快且直接地了解你要表達的畫面故事？利用對白、動作、場景、情緒這四個要素，便可將一張或一格圖像的故事傳達給讀者。

例如，對於這張畫面，只有人物插圖，傳達的故事訊息便會不足。

直接加上對話，就可以讓讀者知道他們有個故事正在進行。對話的內容會影響讀者在閱讀圖像時的判斷，並引導閱讀的方向，這在連環漫畫表演時是項很重要的技巧。

更改人物的動作，藉由動作來凸顯畫面效果，更可以傳達故事進行的訊息給讀者。無論是單幅或是多格漫畫，新手常忽略了人物姿態的表現，所以畫面常常顯得僵硬。姿態可以傳遞訊息，也可以製造構圖的空間感。

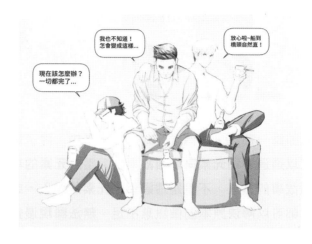

如果可以加入場景、物件細節，例如酒瓶上的標籤，除了表達場景位置和製造畫面空間感，還可以增加畫面訊息，提供更多的環境線索給讀者，以便豐富畫面，甚至對整個故事氛圍提供一定的輔助。

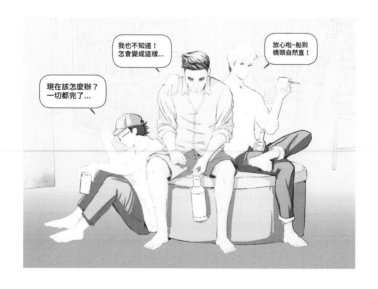

當然，要讓一個角色活起來，除了肢體動作外，表情的表現也是很重要的技巧。藉由表情，讀者可以直接地接收到角色的情緒，感受到人物在故事中的心理反應。

　　圖像本身即為一種訊息的傳遞方式。在漫畫中，除了透過圖像來傳達信息，還可以通過各種元素來增強故事性。這些元素的巧妙運用能夠更具體地凸顯故事的訊息，不論是透過單一元素的加入，或是將多個元素巧妙組合，都可以解決原本圖像訊息不足、無法顯現漫畫故事性的問題。

　　綜上所述，透過文字、畫面構圖、角色設計等元素的組合運用，漫畫可以更具表現力，使故事更加生動，引人入勝。

背景的布局：
營造故事中的視覺祕境

一般人創作漫畫作品時，不論是劇本還是分鏡，最常被忽略的就是背景描述。

有時在一個場景內，並非只有主角一人，可能會有一群人，當故事進行時，除了主角，旁邊的人正在做什麼？劇本就會常忽略描述這一點。這就是沒有場景規劃，不清楚其他人要如何放置，每個角色彼此的距離空間不具體所致。

以劇本來說，編劇腦海都有個預設的舞臺，但常接到一種漫畫劇本，都是以人物對白為主的文字稿，場景可能只是標註一下在哪裡，但詳細的場景配置卻沒有資料。

當這樣的劇本交到漫畫家手上，可能背景描述資料不足，畫出來的分鏡，幾乎都會變成人像式的表演，即分格內的構圖幾乎是大頭大臉，人物半身的比例。

這就喪失許多可以傳遞訊息給讀者的機會，甚至失去漫畫時間與空間的表演。所以背景在漫畫中的功能，除了展現位置地點外，最重要的就是時間與空間的呈現運用。

我通常會建議編寫劇本前，先把場景配置搞清楚，除了背景外觀外，整個場地的物件配置，也要畫出平面簡圖供參考。

　　很多新手在編故事或畫漫畫時，常常缺乏清晰的空間概念。不知道角色之間的距離是遠還是近？由於缺乏空間概念，在運用鏡頭構圖時就沒有依據，也缺乏想法。假設場景是客廳，但客廳的桌椅和櫃子的擺設應該怎麼安排呢？完全沒有畫面構思。

　　這種缺乏空間概念的情況，就無法精準把握各個元素的位置和距離。不知道什麼東西在左？什麼在右？彼此間又距離多遠？這些都會影響整體構圖，以及角色在畫面中的表演時的運鏡思維。

　　不過現在軟體很方便，你可以先架構簡單的場景位置，藉由簡單的場景配置，故事畫面描述上就更具體。甚至直接建立故事中的 3D 場景。這樣在構思運鏡時就更有依據，無論是哪個角度，都可以很清楚精準地取景，畫面的訊息也不會很單薄。

以上講的都是場景空間上的運用。

有了空間就會產生時間，這也是大家表演時常常忽略的地方。

例如相距很遠的地方，下一格畫面就瞬間移動到另一個地點，完全沒考慮空間距離所產生的時間差。

漫畫會隨著背景的轉換，產生時間流逝的感覺，一篇完全沒有背景的漫畫，時間流動是緩慢、停滯的。所以背景的重要性，不是畫不畫的問題，而是有沒有運用到它的特性，來建構你故事該有的時間與空間感。

有了背景舞臺規劃，你在故事中就多了很多可以表演的素材，例如追逐橋段，如果只是在寬闊的操場上，那只是一路奔跑而已。如果場景是架構在街頭小巷內，就有許多可以運用的地方，而不只是單純的追逐，可能會有閃躲、有碰撞、有阻礙⋯⋯畫面上的表演就會精采，運鏡上就會多了很多好玩的想法，多利用場景設計橋段，是畫漫畫、編故事

最要去思考的地方。

這邊也順便提一下如何產生故事氛圍的技巧，尤其我們在進行一篇歷史考據的漫畫時，要如何跟讀者交代時代背景，相信是很多人的難題。在此提供一個利用背景物件來達到時代氛圍的效果。

最簡單的方式，就是畫出與現代不同的東西，例如現代人都拿手機，如果改成撥接式電話，就可以很明確地用畫面呈現不同，而且一定要用平常可以看到的，這樣感受最深。

背景也是一樣的道理，一般現在常見的高樓大廈，改成屋瓦平房式的磚瓦建築，就很快做出區別，找一個現代大家都常見的畫面，改成當時那個時代的，甚至角色生活舉止都是一樣的道理。

這樣就可以很快地區分整個時代差異，讓讀者進入你預設時空中了。

篇章之道：
描繪分頁大綱的技巧

畫漫畫有時會因為時間考量而無法每篇作品都寫出完整的劇本。因此，許多漫畫家會採用分頁大綱的方式來規劃劇情。

所謂分頁大綱，是指每頁劇情只使用大綱式的寫法，簡短地標註出這頁要畫的內容，細節或對白則在分鏡時才進行編排。這需要對漫畫劇情有很高的掌握度，一般還是會建議先整理出大架構和區塊，再依據區塊來撰寫分頁大綱。

在撰寫每頁大綱時，建議先規劃每個波段的故事量，以及每一頁要表達的核心主題。配置好每個波段所需的故事進展，條列每一頁要傳達或凸顯的訊息。這在短篇漫畫的編寫過程中尤其重要。不要浪費有限的頁數，要確保每一頁的訊息呈現都非常鮮明。

在策劃漫畫時，先制定清晰的故事藍圖，將故事劃分成小段落或波段。每個波段應該有自己的起承轉合，並且在故事中有特定的角色發展或情節發展。

那麼分頁大綱該怎麼寫呢？

首先，根據提案的故事大綱，想好整篇漫畫大致的故事內容和畫面重點。接著，依據預定的完稿頁數，規劃故事波段，並在這些頁數波段內進行每一頁的大綱撰寫。

以八頁漫畫為例：

頁數	故事概要
1	一間古老的書房，灰塵飛揚，充滿陳舊的家具。女主角艾莉正在打掃。
2	艾莉發現地板下有一個鑰匙孔。回憶起當初這個房間是她祖母的，而祖母去世後，鑰匙就失蹤了。
3	艾莉決定尋找失落的鑰匙，以解開祖母遺留的謎團。她在書房中發現一幅古老的畫，畫上有一個鑰匙孔與一朵奇怪的花。
4	艾莉發現房間角落正好有一朵類似的花，心想可能與鑰匙有關。
5	當艾莉摘下花瓣時，一把鑰匙掉落。她發現這把鑰匙上刻著奇怪的符號，不知道該如何使用。
6	艾莉發現鑰匙符號跟一本古老的書相符。書中寫著關於神祕之門的資訊，看來這把鑰匙可以打開門。
7	艾莉依照書中的指引，找到了神祕之門。當鑰匙插入門中，門散發出奇異的光芒。
8	艾莉進入門後，發現了一個奇幻的世界，充滿未知的冒險。

依據分頁大綱的內容，經由漫畫家繪製後的分鏡大致會是：

第 1 頁　　　　　　第 2 頁

第3頁　　　　　　第4頁

第5頁　　　　　　第6頁

第7頁　　　　　　　　　　　　第8頁

　　編寫分頁大綱時，每一頁都要把握是否有凸顯出該頁的主要訊息，如果分配的劇情沒有凸顯重要資訊，就需要推進劇情，甚至刪減無關緊要的劇情內容，直到在該頁有訊息出現為止。在分配頁數時，漫畫家通常已經有了約略的想法，知道每一頁要如何切分或繪製哪些畫面。

　　完成分頁大綱後，漫畫家就可以開始畫分鏡了。故事分頁大綱的用意，是把要畫的故事內容，依據劇情的輕重，逐頁分配在有限的頁數中，讓漫畫家在完稿時，能夠專注在每頁分鏡畫面的表現上。

　　雖然分頁大綱可以用最簡單的方式來作故事分頁，但無法抓得很精準，比較適合有經驗的漫畫家來使用，因為控制不當可能會讓作品的內容結構不完整，甚至無法掌握節奏波段。

　　這種方式也可以用來寫漫畫劇本，先把每頁大綱寫出來，再回頭寫詳細內容，但整體來說在調整上就會顯得不夠嚴謹，因此不建議新手使用。

創意的融匯：
深入了解漫畫劇本的格式

　　所謂漫畫分頁劇本，即是將原本的文字劇本切割並分配成一頁一頁的內容，讓負責畫分鏡的畫家能夠更容易掌握完稿的頁數、故事節奏以及每頁的訊息呈現。這方法甚至可以應用在長篇漫畫回目的規劃上。

　　控制頁數是漫畫家的基本工作，要在有限的頁數中完整講述故事，每一頁的故事分量需要恰如其分，就像是一杯水倒得太多裝不下，倒得太少又顯得空洞。

　　職業漫畫家拿到全是文字的劇本時，必須消化內容後，根據總頁數重新規劃每一頁應該呈現的故事量，將全部劇本內容呈現在有限的頁數中，而不是隨意畫幾頁就畫幾頁，草率結束。這就是為什麼漫畫劇本必須以頁為單位來書寫的原因。

　　同樣大小的漫畫分鏡版面，因為劇本內容分配得較少，版面配置就不會顯得過於擁擠，漫畫家在分鏡版面的運用空間就會更多，這樣調整的版面就能更好地凸顯主題。

　　因此，建議新手在規劃分頁劇本時，每頁的故事量應盡量不要過多，特別是動作場面的配置應更節制，這樣畫家在故事分鏡的表演畫面上就會有更多空間可以運用。

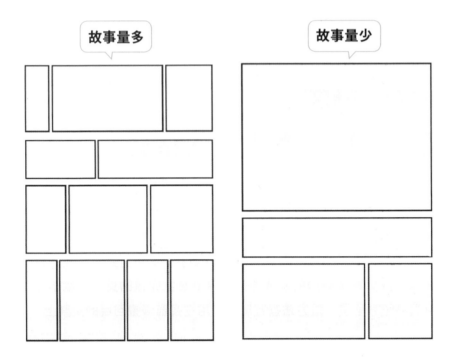

故事量多　　　　故事量少

　　目前的紙本漫畫是以翻頁方式進行閱讀，因此每一頁可以容納的故事訊息量往往會影響漫畫表演時的版面配置。並非僅僅是將劇本文字均勻地分配到每一頁就好，而是根據劇本的表演內容，評估是否有足夠的版面來完整地表達內容。如果分配劇本內容過多，版面會變得擁擠而無法呈現出良好的畫面效果；而過少的話，分鏡的重點可能不夠明確。因此，如何拿捏每一頁的故事量，是漫畫編劇必須具備的能力。

　　一份沒有頁數分配的劇本還不能算是真正的漫畫劇本，只能被稱為小說劇本。規劃劇本的頁數分配，無論是自己繪製還是委託其他畫家進行分鏡完稿，畫家參考分頁劇本的編排可以在分鏡表演、頁數配置以及節奏掌握上更加貼近原著劇本的樣貌，使呈現出來的漫畫作品更加完整。

　　至於在手機條漫的劇本配置中，由於計算方式的不同，通常以格子的數量和整條的長度來估算。因此，在劇本的劃分上，不再使用分頁的方式，而是建議使用格子畫面的數量來編寫該回的劇本，這樣會更加合適。

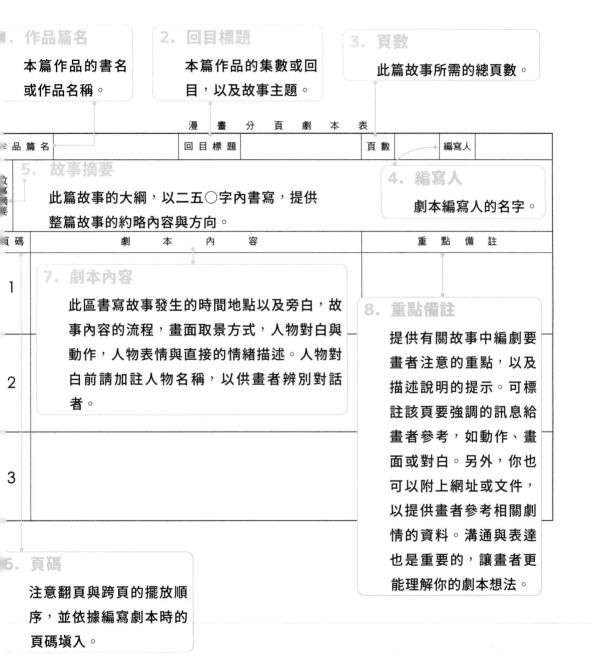

1. 作品篇名
本篇作品的書名或作品名稱。

2. 回目標題
本篇作品的集數或回目，以及故事主題。

3. 頁數
此篇故事所需的總頁數。

漫　畫　分　頁　劇　本　表

| 作品篇名 | 回目標題 | 頁數 | 編寫人 |

5. 故事摘要
此篇故事的大綱，以二五○字內書寫，提供整篇故事的約略內容與方向。

4. 編寫人
劇本編寫人的名字。

| 頁碼 | 劇　本　內　容 | 重　點　備　註 |

7. 劇本內容
此區書寫故事發生的時間地點以及旁白，故事內容的流程，畫面取景方式，人物對白與動作，人物表情與直接的情緒描述。人物對白前請加註人物名稱，以供畫者辨別對話者。

8. 重點備註
提供有關故事中編劇要畫者注意的重點，以及描述說明的提示。可標註該頁要強調的訊息給畫者參考，如動作、畫面或對白。另外，你也可以附上網址或文件，以提供畫者參考相關劇情的資料。溝通與表達也是重要的，讓畫者更能理解你的劇本想法。

6. 頁碼
注意翻頁與跨頁的擺放順序，並依據編寫劇本時的頁碼填入。

　　規劃分頁劇本時，除了考慮該頁的故事量是否足以在版面內完整呈現，還要注意是否有內容訊息的存在。該頁的劇情是否有重要資訊要傳達給讀者，必要時可以標註出來。當中的訊息可以是動作、畫面或對白等，藉由強調訊息的方式，畫者在規劃分鏡版面時會更容易理解你的意圖。

正刊005死族の流星

作品篇名	死族の流星	回目標題	第005集	頁數	160	編寫者	臨貓 曾建華 監修

	故事摘要
故事摘要	汪玉茹受到原原引導，來到日治時期的運動祭典，巧遇流星(一個對於自我認同掙扎的青年)，汪玉茹受紅伯推薦成為代表隊一員，在這個種族區分的年代，流星想突破自己的身分，打破種族隔閡，以體育來證明自己，卻受到內地皇族白橋的阻擾，汪玉茹是否能順利達成任務，幫助流星重新整治方塊，發覺自己真正內心的想法……

頁碼	劇本內容	重點備註
1	**學校操場，晴天多雲 >** 碼表被按下。 筆直的跑道，汪玉茹(13歲)獨自在跑步練習 家人的剪影出現在汪玉茹背景中，說著反對的聲音：「畢業就給我來家裡幫忙工作。」 家人反對的聲音：「是有厲害到出國比賽嗎？」 家人反對的聲音：「下次的比賽不准參加！」 汪玉如邊跑邊在心中反駁：「為什麼我就不能做我想做的事？喜歡田徑有什麼不對了？」 汪玉茹被聲音影響，逐漸放緩跑速， 汪玉茹握著碼表停下腳步，彎腰調整喘息，在心中對自己質疑：「難道…我就要這樣放棄了嗎？」	碼表樣式參考(附件01)
2 3	跨頁	

在漫畫劇本上的對白編寫格式通常含幾個要素，包括人物名稱、情緒或作。為了清晰明確，建議在角色對話內前後加上引號，並用一般動作的文字描來做區分。

以下是漫畫劇本對白的範例：

● 李進	● 指著王祥	● 語氣堅定地說	● ：「你就是凶手！」
【人物名稱】	【動作】	【情緒】	【對話內容】

● 王祥	● 慌張地	● 揮著手	● ：「不！人不是我殺的！」
【人物名稱】	【情緒】	【動作】	【對話內容】

在對白與對白之間的串聯，可以用明確的過場場面或動作描述來作連結。請記得，漫畫是有畫面的，有時候畫面的表達能更直接地呈現情節，因此文字與畫面的結合對於故事的呈現非常重要。

在編寫漫畫劇本時，有時文字無法貼切表達你的意念。因此，你可以附上相關劇情的網址或文件，讓畫者可以更有效率地參考。這樣不僅節省了書寫文字設定的篇幅，同時以圖像或影片方式提示畫者，使溝通更順暢。記得，表達與溝通對於漫畫編劇是非常重要的考量。

筆下的策劃：
漫畫編劇與創作家的關係

漫畫編劇即便不是畫家，但仍需了解漫畫分鏡的概念。

即使有了漫畫劇本，也無法保證漫畫家能將畫面表現出編劇原本想要的方式，因為每個人對文字的理解都不盡相同。若編劇與畫家之間的合作默契不足，常會發生各自有各自的想法，導致最終的漫畫作品顯得零散，使得雙方合作不歡而散。

在前面的章節中提到，編劇在撰寫漫畫劇本時，需要按照頁數來規劃故事的量。在進行分頁規劃時，可以借用漫畫分鏡的概念來調整故事量。因此，即使編劇不會畫圖，至少應該有基本的漫畫分鏡版面配置概念，才能精確地規劃出漫畫分頁劇本。

若漫畫編劇能以漫畫分鏡的模式編寫劇本，並在劇本內容中加入相應的提示，不僅有助於協助合作的漫畫家參考，也能讓成品更貼近編劇原本構想的畫面表現。如此一來，作品的完成度會更加完整。

此外，編劇也可以嘗試自己畫簡單的分鏡，來審視劇本畫面呈現上的缺失，作為劇本修改的參考。

至於漫畫編劇的分鏡程度，並不需要達到非常完整。一般而言，只需能辨識出對話框的內容位置，以及每頁大致的分格訊息與示意圖像即可。漫畫編劇就像是半個漫畫家，用文字來畫漫畫，因此並不一定非得精通畫分鏡，但對於漫畫分鏡的基本構成與編排是必須要了解的。

以下列出我工作室編劇，每回劇本需定案的目標要點：

1. 素材與核心講述

確定故事的核心概念和主題，以及希望通過故事傳遞的訊息。

2. 強調主題與物件

決定要在故事中突出展示的主題和重要物件關聯，以便讀者能夠深入理解。

3. 開場方式與目標設計

設計引人入勝的開場場景，確立主角的目標和故事中的問題。

4. 人物關係與設計

建立出場人物之間的關係網絡，確保角色之間的互動有深度。

5. 主角的任務

確定主角的任務或目標，並思考執行方式，這將影響故事的不同層面呈現。

6. 配角時機與選擇

決定配角出場的時機，並選擇適合的角色來支援主線情節。

7. 衝突點與轉折點

確定故事中的衝突點和轉折點位置，使情節更有變化和張力。

8. 感觸點

找出能夠觸動讀者情感的關鍵時刻，讓故事更具共鳴。

9. 高潮戲設計

設計令人難以忘懷的高潮場景，最好占整篇三分之一至四分之一的頁數。

10. 伏筆安排

預先安排伏筆，為後續情節鋪墊基礎，使故事更有深度。

11. 角色成長

考慮主角和配角在故事中的成長和變化，使角色更立體。

12. 科普知識融入

如果偏向兒童類型漫畫，巧妙將科普知識融入故事，使其更具教育意義和趣味性。

13. 意外結局與延續

設計令人驚喜的結局，或為未來的故事留下可延續的線索。

14. 時間線與衝突檢視

檢視整個時間線的架構，確保故事的進行不重複或衝突。

因為劇本是要提供給漫畫家使用，編劇編寫劇本時有幾項要點必須注意：

1 畫面優先

在寫作前先考慮畫面，確保故事情節適合呈現在漫畫的畫面上。

2 環境描述

增加環境的描述，並附上參考圖片，幫助漫畫家更好地描繪場景。

3 個性對白

利用對白來展示角色的個性，以及詮釋故事的世界觀，每句不超過十五字。

4 畫面連貫性

確保畫面的連貫性，並規劃好表演空間，讓故事更具可讀性。

5 角色目的性

每個角色的出場都要有明確的目的，使情節更加流暢。

6 歷史考據

若有歷史考據，標註在故事中所期望呈現的程度。

⑦ 系列一致性

確保整個系列前後故事的連貫性，包括人物個性的變化。

⑧ 科普融入

將科普融入故事中，通過畫面和生活舉止來呈現，避免對白式的講解。

⑨ 場景切換

考慮場景、時間和空間的切換，先思考畫面再下筆，預留分鏡空間。

⑩ 畫面訊息量

控制每頁的畫面訊息量，靜態以五格左右為宜，動態以二至三格為宜。

⑪ 場景持續時間

控制每場戲的頁數，不要超過五頁，保持故事節奏的平衡。

⑫ 附上佐證

如有佐證圖片或資料，附在劇本中以供參考。

了解漫畫分鏡的構成原理，寫起漫畫分頁劇本就會更加得心應手。

完美的維度：
漫畫的完稿與印刷考量

在談論漫畫分鏡前，我們首先需要了解一般漫畫稿紙的規範。這樣在規劃分鏡版面時，分格畫面和構圖才會有所依據，方便後續的實體印刷作業。

基本上，漫畫稿紙有兩個規範的框線需要注意：基本內框和完稿框。

基本內框是每頁漫畫完稿的基本範圍。由於是固定尺寸規格，所以在完成稿時最好不要讓畫框超出或縮小於基本框的範圍，以免在編排和印刷時出現縮放比例的困擾。

完稿框是裁切線和裝訂線所形成的範圍。

這個線框以外的部分在印刷時都會被裁切掉，我們稱之為

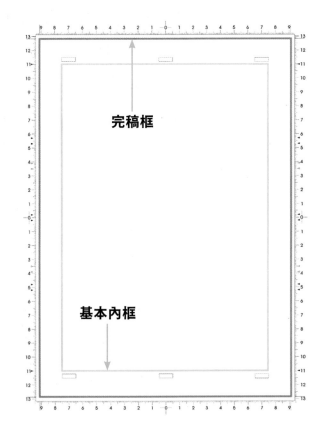

完稿框

基本內框

出血。「出血」是指將圖像延伸到頁面邊緣之外，讓圖片在裁切後能夠完整地延伸至紙張的邊緣，以避免在印刷或裁剪過程中出現白邊。

出血在漫畫中，通常可以創造更具視覺衝擊力的效果。以下是在漫畫中運用出血的時機和畫面運用的建議：

1. 重要畫面

出血通常用於漫畫的封面以及一些重要頁面，比如重大情節轉折或是關鍵場景。通過使用出血，可以使這些畫面更加引人注目，吸引讀者的目光，增強視覺衝擊力。

2. 動態場面

打鬥、追逐或是激烈運動時，可以使用出血來強調動感和速度感。在這些畫面中，將角色或物體延伸至出血的邊緣，可以增加視覺動態，讓畫面更具有爆發力。

3. 場景描繪

當你想要展現漫畫的場景，比如廣闊的風景、大城市或是壯觀的場面時，可以選擇使用出血。這樣能伸畫面，增加視覺感。

4. 氛圍營造

用來營造特定的氛圍或情緒。比如在恐怖或神祕場景中，將漫畫角色或物體延伸至出血邊緣，可以增加不安或神祕感。人物情緒放空時，也可以讓畫面出血，增加空間感。

5. 跨頁展示

如果有場景或圖像跨越了兩頁，你可以考慮使用出血。這樣可以使跨頁的場景更加連貫，讓讀者在翻閱漫畫時能夠更好地體驗到畫面的流暢性。

由於跨頁的主要目的是實現視覺放大效果，通過擴展出血效果，可以更好地增強畫面的視覺感受。此外，我們還可以在跨頁中引入分格切割，以營造版面疊加的設計感，或者以此方式呈現跨頁的細節內容。

漫畫中的出血效果確實可以增加視覺衝擊力和藝術性，但要注意在設計時不宜全頁面使用出血，以免影響閱讀體驗和內容的可對照性。保留一部分可以對照基本內框位置的區域，能讓出血效果更凸顯，同時也需要在分鏡編排時預留版面的調整，確保畫面呈現更加平衡和美觀。

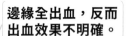

邊緣全出血，反而出血效果不明確。

留出部分基本內框的空間，與出血範圍做對比。

　　如果畫面需要出血效果，最好將構圖延伸到完稿框的外面五公釐以上，這樣在裝訂時才不會發生裁切不準確而露出白邊的情況。

　　了解漫畫稿紙的框線用途後，接下來要認清畫稿紙尺寸的區分。

　　漫畫專用稿紙一般有 A3（歐美規格）、B4（投稿比賽）和 A4（同人誌）尺寸。你可以根據自己的需要選購合適的尺寸，這些尺寸多半都會在外包裝上標示，選購時請務必注意。

　　如果你是自己裁切紙張做稿紙，就必須自己抓好完稿範圍。有時漫畫比賽或出版社徵稿會自行規定完稿尺寸和規範，如果投稿辦法上沒規定漫畫稿紙的規格，通常都是以 B4 規格的完稿紙作為依據。

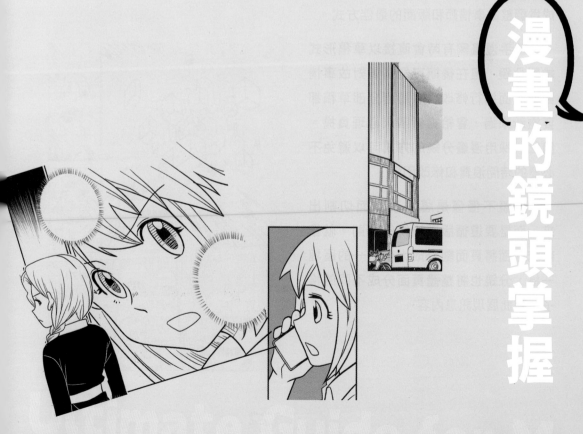

4

漫畫的鏡頭掌握

畫面的變幻：
探索分鏡概念的奧祕

漫畫分鏡是將漫畫劇本或故事轉換成一格格連續性的表演畫面，並以版面編排的方式來呈現。

它是漫畫創作中極為重要的步驟，能夠幫助漫畫家合理安排故事情節和視覺元素，引導讀者的閱讀視線，並凸顯重要訊息。

畫分鏡的優點在於它不要求過於高超的繪畫技巧，即便是初學者，只要具備基本塗鴉式的人物畫能力，也能夠完成分鏡。而這也使得分鏡成為調整故事情節和版面的最佳方式。

新手漫畫家有時會直接以草稿形式繪製分鏡，但在後期可能需要對故事情節或版面進行修改，這時若全部草稿都要重新來過，會給畫者帶來心理負擔。因此，採用漫畫分鏡的方式可以避免不必要的時間浪費和修改困難。

分鏡不僅僅是將故事畫面切割出來，而是要遵循版面編排的原則。就像雜誌版面將頁面劃分成大小不一的區塊一樣，分鏡也將整體頁面分成不同的格子，藉此展現訊息內容。

通過這些分格區塊，漫畫家可以調整故事的版面配置，引導讀者的視線，並強調該頁的重要訊息。因此，分格版面的設計與調整是漫畫分鏡中不可忽視的要點，若忽略了這些調整，可能導致漫畫缺乏張力和情緒表現。

在畫分鏡時需注意的要點是，先把劇本故事的內容依據每頁的故事量切割成分格版面，再根據故事內容的需求來繪製構圖。不要一開始就過度思考構圖的問題，而是專注於將故事畫出來的目的。

通常漫畫家在畫分鏡時會使用小筆記本、半張或四分之一張大小的紙張，這樣畫面積較小，更容易注意整體分格版面的配置，而不是僅專注於分格框內的構圖。進入製作草稿的階段時，再針對整體版面與內容構圖進行更精確的修改。

總結而言，漫畫分鏡是將劇本故事進行分格切割，以便將故事以一格格的連續畫面呈現出來。透過版面編排和分格的設計，漫畫分鏡幫助漫畫家合理組織故事情節，創造引人入勝的視覺效果，使讀者在閱讀過程中流暢地理解故事內容。

在畫分鏡時，著重先將故事畫出來，再進行版面與構圖的調整，是一項值得注意的重要原則。

鏡頭的迷思：
運用不同分鏡方式的技巧

　　漫畫分鏡的用意，就是將原本的故事畫面切分成一格格的畫面，類似於從連續影片中擷取出重點畫面。這樣的畫面是靜態而不是連續的，因此需要藉由前後畫面的銜接來串聯故事情節，確保故事的流暢性。

　　傳統的分鏡方式是將每個頁面分成若干格子，每個格子代表一幅畫面，同時也會順便編排整頁的分格版型。根據故事需求填入構圖，在每個格子中，用簡單的草圖或素描表示場景和角色的動作，並添加必要的文字描述。這種分鏡方式非常直觀，是最常見的漫畫分鏡方法。

　　另一種常見的分鏡方式是影像式的分格，先畫出相同大小的每格畫面，類似於電影和動畫的分鏡方式。每個格子中可以包含角色的動作和對話，以及場景的背景設計。完整的故事流程畫出來後，再根據每頁漫畫版面的需求調整分格大小和構圖內容。

還有一種是用寫的分鏡，先把每頁預計的畫面切出格子，再把要畫的畫面或劇情用文字填入分格中，這種方式比較適合初學者，因為構圖架構能力可能還不夠確實，常會因思考構圖而卡關。因此，使用這種方法時可以先用腦海中的直覺切割畫面，用文字敘述替代構圖。等全部故事切割好分格後，再回過頭依據每格分格中的文字敘述把圖像畫出來。

這些分鏡手法各有其特點，端視個人使用習慣。有些人可能適合先畫出分格構圖，再檢視適合的運鏡和取景，有些人則直接以限制版面為主來規劃運鏡取景。

也可以綜合運用上述的分格構圖手法，例如有想不出來的畫面時，先不必執著一定要畫出來，可以先把格子布置出來，把預設的構圖用文字描述的方式記錄下來。等到所有分格完成後，再回過頭思考該格的構圖，這樣一定會更有想法。

有效率並精準地完成所有故事分鏡，才是漫畫創作在分鏡這個階段要列為優先考量的事項。

畫面的迷情：
呈現令人印象深刻的分鏡

每位畫漫畫的創作者都一定會有種感覺，即使是分格分鏡，為什麼我的分格與職業漫畫家的不一樣呢？問題究竟出在哪裡？

無論使用哪種分鏡方式來架構故事，最後必須做的步驟就是調整分格版型。這就是職業畫家與新手之間分格分鏡的不同之處。

不管是頁漫或條漫，很多人都忽略了分格版面配置的調整，只是將故事畫面分格出來還不夠，還需要兼顧整頁作品的視覺效果。

我們以這張圖為例，一開始看到的是一張平常的雜誌頁面，我們用框線把每個區塊隔開，你會發現每一塊的區隔非常清楚。當將頁面內容拿掉，你會發現：這些框不就是我們常見的漫畫分格嗎？

由這個簡單的概念得知，漫畫分格框不僅僅是容納切割出來的故事畫面，還具有調整頁面視覺的區塊設計。依據這些區塊的編排，不僅可以區隔畫面，還可以引導讀者的視覺，凸顯每一頁的重點。

然而，我們該如何調整出這樣的版面呢？現在就教大家一個簡單的調整方式。

首先，這是一般常會切割出來的分格版型，但是分格的區塊太過均衡，視覺上沒有變化。這時只要調整每一個相鄰的分格面積，使其面積不要太相似，或方格形狀不要太類似，就可以得到稍有變化的分格版型。

有了這個方法，你便可以再根據每一格畫面訊息的重要性，區分哪一格面積要放大。通常重要訊息的畫面會在頁面中放大一些，以便凸顯視覺的焦點；不是那麼重要的訊息，例如過場 Q 版圖或是局部小動作，則可以縮小分格面積。

從這樣的分格大小調整起，當你習慣版面變化後，後續在切分畫面時，便會自然地根據畫面訊息做調整，畫出你心目中的分鏡分格畫面。

這就是利用版型規劃來切割出漂亮分鏡的方式。

圖的編織：
掌握空間透視與構圖層次

　　漫畫的構圖和空間透視是密切相關的，它們影響著漫畫作品的視覺效果和情感氛圍的表達。

　　構圖是指在畫面中安排和組織元素的方式，這些元素可以是角色、場景、物體或視覺元素等。適當的構圖能幫助引導讀者的視線和理解故事情節。構圖可以包含對比、平衡、重點突出、節奏感等要素。除了物件布局外，也常使用遠、中、近三景的堆放方式，藉由不同層面的細節處理，形成空間距離感。

空間透視是運用透視法創造出 3D 立體的空間感。使用一點、兩點、三點透視的繪製手法，可以讓前景、中景和遠景之間有明確的距離感，並呈現出遠近不同的效果，確定角色和物體在畫面中的位置和比例，使畫面更加立體和具有空間感。

漫畫的構圖和空間透視是一體兩面的，通過構圖安排可以引導讀者的視線，使其注意到故事中的重要元素或主題角色。主要關注畫面的布局和組織，以及如何達到最佳的視覺效果。

空間透視可以在畫面中添加空間和立體感，讓重要的角色或場景在畫面中顯得更突出，強調在畫面中表現出物體的 3D 空間感，使畫面更加立體和逼真。

構圖和空間透視的運用直接影響漫畫情感和氛圍的營造，創作者可以運用構圖技巧和空間透視原理，使漫畫更加生動、立體和有趣。

構圖的精妙：
分格格型與構圖方式

想要切割出漂亮的分鏡畫面，一定要有分格版型規劃的概念。

漫畫分格就像螢幕畫面的範圍，只不過它是可以變化的，分格可以依據版面或是構圖需求，做出不同形狀的變化。不要小看這些分格變化，分格形狀規範了作圖範圍，相對會影響整個故事在表演上的呈現。

這也是一般新手最常有的疑問。什麼時候切長條格？什麼時候切橫條格？什麼時候正常切格？什麼時候可以斜切格？正因爲對整個格型內構圖的呈現沒有概念，常常會在格子形狀間打轉。

其實只要搞清楚每一種格型在構圖上的優劣，日後在切割分格時，就會依據構圖需求做切割，很快速地切出你期望的分格版面。

這章節爲大家介紹幾個常出現的分格形狀做構圖運鏡上的講解。

在講分格形狀前，先要有個概念 —— 無論什麼形狀的格子，最終還是要把圖填進去，如何在每種形狀內填入適當的構圖，你得先把這些格子內的範圍，當成一個空間來思考。盡量不要浪費空間，就算留白也有他的用意。漫畫構圖是在分格範圍中安排各種元素排列和布局方式，以達到最佳的視覺效果和情感表達。

構圖的方式有很多，如何找到符合漫畫表演的構圖？

我覺得先以分格形狀來做思考會比較合適，畢竟你的圖像要在有限的範圍內做架構，而且要思考每一格的畫面串聯性。有時簡單直接的排列跟組合方式，反而更容易推展你的故事進行，我們先從格形來看。

漫畫分格最常出現的格子形狀，不外乎正方形，長條形、橫條形，還有斜切的梯形。

大部分新手最常出現的分格形狀，是趨近正方形的格子。因為沒什麼想法，對於格子調整上就不會做太大的變化。正方形格子則因為長寬比例差不多，在格子內的構圖就顯得比較大，所以常會有新手不知如何安置構圖內的配置，造成構圖常出現局部空洞的部位。

你要思考的是如何善用格子範圍讓畫面產生緊密度，這邊提的緊密不是畫滿的意思，而是畫面呈現上，剛好沒有浪費也沒有超出的程度。至於空的區域，有時會留給對話框或用音效字來填補，但遇到無法使用填補法時，懂得利用構圖公式架構就是一項很好用的技巧了。

最快達成目標的構圖方式，是利用空間架構跟層次堆疊。

因為正方形的長寬比例一樣，我們最常用立體空間的方式構圖，一方面交代場景，一方面可以營造空間感，只要在畫面上移動立體軸線，把立體的三軸線位置跟角度定出來，很快就可以架構所需的構圖空間。

另一種為層次堆疊，比較趨近以平視角度來架構畫面，只要定好你視線的高度位置，利用前中後的順序排列物件位置，也很快可以架構格子內的構圖空間。

以上兩種方式，無論遠景或特寫都相當實用，大家可以嘗試看看。

長條形分格，這類直立式的長方形格子，特性在於它的分格範圍左右是被局限的，構圖時，就得依據它長條的方向，做角度跟堆疊的變化，由於左右取景上被限制住，視覺動線上就比較傾向由上而下的瀏覽。

這樣的取景方式，也常用於條漫的構圖編排，所以畫條漫時，可以多多參考長條式的構圖，會有很多靈感。

橫條形分格則趨近電影螢幕的構圖範圍，在翻轉角度上，因為上下的高度被限制，空間呈現會以左右布局為主，這類的格子其實在漫畫分鏡運用頻率上，僅次於正方形分格。因為扁平，在控制構圖配置時，比較不會出現正方格那樣的空洞區塊，表演上也很好架構，有時可以參考電影的構圖取景，會有很多意想不到的畫面。

斜切的梯形分格，一般新手爲了讓分格版面多變化，常會運用斜切的方式做版面切割，這樣反而會造成視覺動線的紊亂。在此提醒，一般斜切格是屬於動態分格，也就是當你的故事有動態畫面或情緒不穩定時，才會使用斜切的方式來做版面安排。

你會發現，分格斜切後，大部分會產生同一個分格內，有大有小的範圍，有時我們可以利用這項特性，在構圖時，規劃架構比較誇張、甚至透視強烈的畫面。

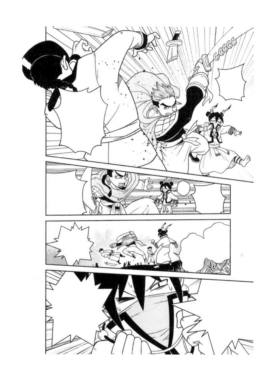

又因爲斜切式的分格格形不均，爲了配合形狀，視線也常會做歪斜的取景，才有辦法把要呈現的畫面畫進去，這時就很容易產生所謂的動態感構圖。

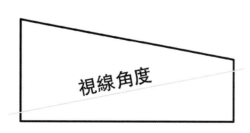

視線角度

一般講故事時，大部分會使用正方形跟長方形的切割，一旦有動態或情緒情節時，就會採取斜切式的分割，以期達到動態與情緒放大的構圖效果。

其實在構圖設計上，還有一種參考方式，就是找你喜歡的漫畫作品，把那位老師的每種格型構圖截取下來，建立一個資料庫。你便可以藉由這個資料庫，學習到老師面對各種格型時的構圖方式，日後只要切割出分格形狀，你就能自然地參考這個資料庫中的許多構圖，使你的創作更加豐富多樣。

以下提供各種漫畫分格形狀的構圖取景供大家參考：

正方格圖示

橫條形分格圖示

長條形分格圖示

斜切格圖示

透視的魔法：
讓你的漫畫場景更具深度

漫畫的空間透視，是一種用來表現物體在畫面中的 3D 空間感的技巧，透過虛構的視平線和消失點，讓畫面中的物體呈現遠近和深度。透視的基本原理是通過設定視平線和消失點，來使物體在畫面中呈現遠近和立體感。

1. 視平線

視平線是漫畫中一條水平線，通常位於畫面的中央或上下位置。它代表著觀察者的眼睛所在的水平線位置。

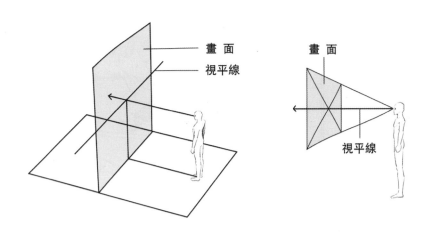

2. 消失點

消失點是漫畫透視中的一個特殊點，它是畫面上所有平行線在遠處彷彿匯聚或消失的點。消失點通常位於視平線上，但也可以位於畫

面之外。在透視中，消失點可以影響到畫面中的透視效果和深度。

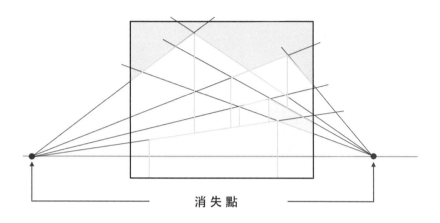

消 失 點

透過不同的視平線位置，漫畫家可以創造出不同的視覺效果：

當視平線位於物件上方時，會產生一種俯視效果。這種構圖通常用於展示大規模場景或交代角色與物件的相對位置，並增加畫面的動感和戲劇效果。

當視平線位於畫面的下方時，會產生仰視的效果。在這種情況下，畫面中的物體會看起來較大，可以強調情緒，通常用於凸顯角色或物體的威嚴感，或在特定情節中創造戲劇張力。

當視平線位於畫面的中央時，會產生一種平視效果。透視效果會呈現正常的立體感。在這種情況下，畫面中的物體看起來平衡且具有一定的距離感。此種構圖是最常見的，可以呈現大部分場景和情節。

當然漫畫大部分會在框格內構圖，框格內的空間構圖也會受到視平線位置的影響：

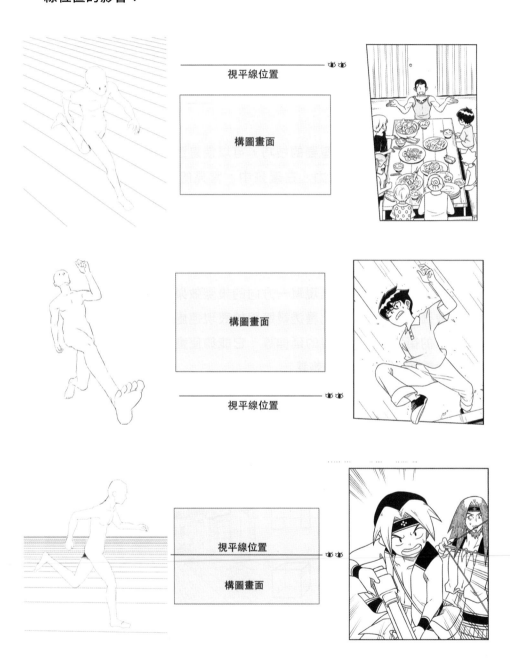

歪斜的視平線可以創造不穩定或混亂的感覺，適用於描繪恐怖、緊張或混亂的場景。甚至也可以增加畫面的動感效果，例如用於表現動作場面或激烈情節。

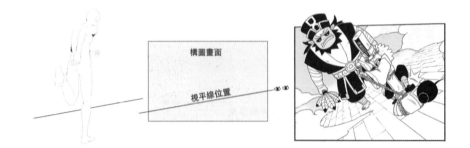

　　空間透視在漫畫中是重要的技巧，可以使畫面呈現出立體感和深度感，增強視覺效果和表現力。在漫畫中，常見的空間透視包括一點透視、兩點透視和三點透視。每種透視方式適用於不同的場景和視覺效果。以下是各種空間透視運用的時機和要領：

1. 一點透視

　　一點透視適用於場景呈現單一方向的景深效果，畫面中的一條軸線都會匯聚到消失點。此種透視適用於表現遠處無窮遠的景象，例如遠方的街道、高樓大廈的延伸等。它能夠使畫面呈現出深度感，讓觀眾感受到遠近的距離差異。

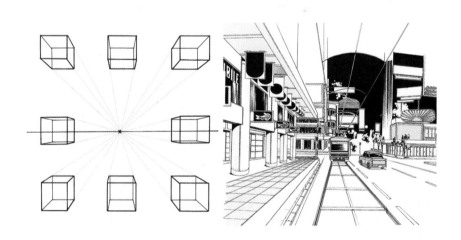

2. 兩點透視

　　兩個消失點位於視平線的左右兩側，這樣做會使物體在畫面中呈現深度感。在繪製上需注意的是，兩個消失點最好都位於與遠離構圖

範圍的外側，這樣整體畫面相對會穩定點。兩點透視主要用於表現有限距離的場景，通常包含水平線和垂直線交錯的場景。例如建築物、街道、室內空間等，以強調環境的立體感和深度感。

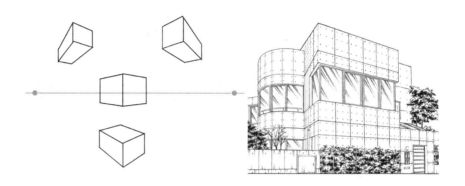

3. 三點透視

三點透視適合表現垂直方向上的物體變化，例如俯視或仰視的視角。這種透視效果會使觀眾感受到物體在高度上的變化和遠近的感覺。畫面中的三條軸線會匯聚到三個不同的消失點上，這些消失點通常位於畫面的不同位置。繪製上需注意三個消失點與視平線，最好都位於構圖範圍的外側，這樣整體畫面會更穩定。

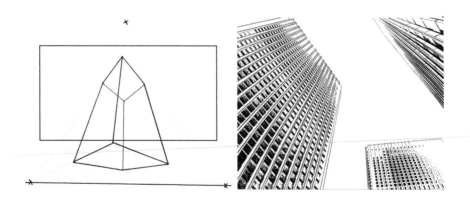

運用透視的技巧能夠使漫畫畫面更具立體感和逼真感，增強場景的真實感和視覺效果。不同的透視方式可以使畫面呈現出不同的氛圍和情感，創作者可以根據故事需要和表達目的，來靈活運用這些技巧。

格型的多樣性：
運用不同分格方式的巧思

在前面章節中，我們提及漫畫分格的基本格型種類，除了這些格型之外，還有其他利用格型的編排變化，產生各種不同的分格訊息方式。

1. 浮動疊格

在原本的分格構圖上，疊加分格畫面，主要用於對白標示、突然出現的畫面、場景鏡頭轉換，以及細微的動作與人物情緒強調。

浮動疊格

2. 組合格型

利用各種不同形狀的分格，製造多樣的畫面效果。例如，零散的記憶、不同角色的對立，以及混亂恐懼的表現。但由於格形變化有時過大，需要注意整頁分格編排，以維持基本動線。

3. 期待格

通常會設計在每頁的最後一格，透過縮小分格或是在劇情構圖中製造問題和緊張點，讓讀者產生期待，促使他們繼續翻頁閱讀，以達到我們要營造的翻頁效果。

4. 主題格

每頁的主要訊息會利用分格做凸顯，或銜接期待格呈現畫面驚喜效果，通常會運用放大分格或是畫面聚焦的方式。

5. 無框格

沒有框線限制的構圖方式，一般用在放空或喘息的橋段，也可以用來強調情緒氛圍。由於構圖沒有框線限制，整體畫面氛圍會有種不受限制的放大感。

　　分格在漫畫中是極為重要的視覺元素，能夠影響閱讀體驗與情緒感受。不同的分格編排技巧能夠展現出多樣的敘事效果與藝術風格。透過這些不同的分格變化，漫畫能夠更豐富地表達情緒、故事內容，吸引讀者的目光，讓閱讀體驗更加豐富多元。

突破的設計：
巧妙運用破格元素的方法

　　漫畫的破格運用是指在漫畫中突破傳統格子的限制，使圖像跨越或延伸到格子的邊界之外，常用於強調特定情緒或情節，以增加戲劇性和視覺效果。

　　以下是漫畫的破格運用範例：

1. 角色出場

當漫畫中出現新角色或造型時，可以使用破格運用來使這些角色更加引人注目，藉此讓讀者印象深刻認識這位角色。使用這項技巧時，需搭配場景位置交代，這樣才可把角色置入舞臺中。

2. 角色強烈情緒

當角色經歷強烈情緒時，比如悲傷、憤怒、驚訝等，可以使用破格運用來突出角色的表情和動作。這樣可以讓情緒更加明顯，增加情感共鳴。

3. 重要對話

當漫畫中出現重要的對話或關鍵臺詞時，可以使用破格運用來強調這些對話的重要性。將對話氣泡延伸至格子之外，使其更加顯眼。

151

4. 動態場面

當漫畫中出現高速動作、迅疾運動或是特殊效果時，可以使用破格運用來增強動感和速度感，讓圖像跨越格子，使動態更加明顯。

5. 創意表現

破格運用也可用來展示創作者的個人風格和創意。在適當的情況下，不受傳統格子限制，可以自由地創作出獨特的視覺效果。

　　總之，漫畫的破格運用是一種有趣且具有表現力的技巧，可以增加漫畫的視覺吸引力和戲劇性。創作者可以根據情節需要和個人風格來運用破格，創作出豐富多采的漫畫作品。

焦點的繪製：
製造閱讀畫面的引導

漫畫的視覺焦點指的是在畫面中，引起讀者視線集中的重要元素或特點。

透過巧妙運用視覺焦點，創作者可以帶領讀者的目光，使故事更加生動、情節更具表現力，以及更好地傳達角色的情感和故事主題。

以下是幾種常見的漫畫視覺焦點運用：

1. 引人入勝的構圖

在漫畫畫面中，可以運用大特寫、全版面或其他戲劇性構圖方式，讓關鍵場景或重要角色更突出，吸引讀者的目光。

2. 動作和姿態表現

人物的動作和姿態也是引導讀者視覺的重要手段。通過人物的動作和姿態，創作者可以使讀者聚焦到人物的情緒、行為和狀態。

3. 視覺對比

使用黑白對比、明暗對比或色彩對比，可以使重要元素在畫面中更加突出，引起讀者的注意。

4. 畫面布局

通過格子的大小、形狀和排列，以及人物的破格和跨格，可以使畫面布局更有層次感，引導讀者的視線流動。

5. 眼神流動

人物的眼神變化可以引導讀者的視線，使其關注到重要的對話、情節或場景。

6. 速度線和動作線

使用速度線和動作線可以表現角色的運動速度和方向，引導讀者的目光沿著動作方向移動。

7. 對話框和文字排列

對話框和文字的排列位置可以引導讀者閱讀順序，幫助理解情節和角色對話的次序。

漫畫視覺焦點的運用是一個重要的技巧，它可以幫助創作者控制讀者的視線並聚焦，使故事更具吸引力和表現力。

時序的變化：
利用跨頁創造效果

漫畫跨頁運用是指將場景或故事情節，跨越兩個或多個連續的漫畫頁面來呈現，以增加戲劇性、連貫性和視覺效果。這種技巧通常用於表現重要的場景轉換、關鍵情節，或是打造更宏大的故事篇幅。

使用跨頁效果時，需要先累積一些故事劇情與情緒畫面，跨頁效果才能更加凸顯和有力，帶給讀者意外和驚喜的視覺衝擊。也建議避免連續性的跨頁設計，以免削弱了該效果的張力。

以下是漫畫跨頁運用的範例：

1. 開場世界觀

一般長篇作品的開場常使用跨頁展現世界觀，藉此宣示整個故事的背景與角色風格，吸引讀者並激發期待感。

2. 大場景

當漫畫中出現重要的大場景時，跨頁的運用不僅能呈現角色位置，更能強化整體場景的氣勢與氛圍，讓情節更具戲劇性。

3. 重要性場面

在關鍵戲劇時刻，如戰鬥、重要對話或重大情節轉折，跨頁的呈現能增加視覺衝擊力，使場面更加震撼動人。

4. 幻境與回憶

角色進入幻境或回憶過去時，跨頁運用可以展現非現實或模糊的畫面，增添夢幻感和回憶效果，讓情節更具詩意。

5. 視覺編排

在特別重要或充滿特效的場景中，運用跨頁能夠增加視覺衝擊，令讀者更深地投入故事情節，提升閱讀體驗。

繪製跨頁時需要特別注意構圖的重點和對白文字的位置，絕對不可將它們放在跨頁畫面的中間。所謂的畫面中間，是指書籍裝訂線的位置，以免印刷裝訂後造成讀者閱讀上的困擾，這點要格外留意。

　　漫畫跨頁運用是一種非常靈活和具有表現力的技巧，可以增加漫畫的視覺效果和戲劇性。創作者可以根據情節需要和個人風格來運用跨頁，創作出更具吸引力和深度的漫畫作品。

分割的韻律：
分格切割線

　　漫畫藉由分格區塊的方式區隔表演畫面，所以分格與分格間的界線位置，就必須要劃分清楚，以免畫面混在一起，造成讀者閱讀上的困擾。常用的區隔分格畫面方式，是利用格與格之間的間隔距離來作區隔，一般採用的是直切距離窄、橫切距離寬的方式。

　　至於為什麼要如此區分的理由，則關乎讀者視覺區分的習慣。一般閱讀的方式，除了左翻跟右翻的區別外，最大的相同處就是由上往下閱讀，為了正確導引讀者的視覺方向，分格間的距離就扮演了微妙的作用。

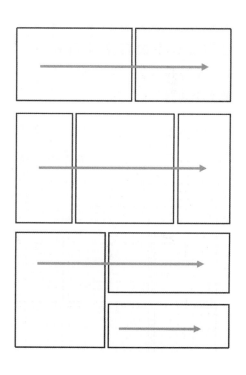

　　人的視覺在看東西的時候會先大概地做區塊分類，依序閱讀，如果有了寬窄間距的誘導，便可以很迅速順暢地閱讀下去。

一般的畫面切割方式，最忌諱的是一刀貫穿的切割方式。一刀貫穿的切割方式，容易造成分格區的界線不清楚，甚至誤導讀者視覺動線的方向。

例如，原本想讓讀者按照 1 → 2 → 3 → 4 → 5 → 6 的方向閱讀，結果切割線直直地貫穿整個頁面，讀者可能會不由自主地照著 1 → 4 → 6 → 2 → 3 → 5 → 7 的方向閱讀。

當然有時也要顧及雙頁閱讀的呈現，單看左右兩頁雖然都沒有問題，合在一起卻出現了「一刀貫穿」的切割問題，很容易變成半跨頁的閱讀誤導，必須在分鏡時就要多加注意。

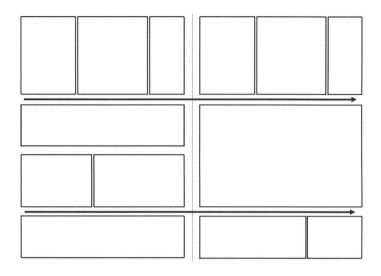

　　分格切割間距的尺寸並沒有一定的標準，一切以自己的畫風或是完稿描線粗細程度作為依據。例如一般少年漫畫的整體完稿線條比較粗獷，畫面較為動感，所以會以較寬的距離來區隔，框線也會用粗一點的線條來規範。

　　不管你用哪種方式作分格區分，相鄰畫面是否區隔清楚，閱讀順序引導是否明確，都要以不影響其他分格的閱讀或表演為準，這是分格切割的要點。

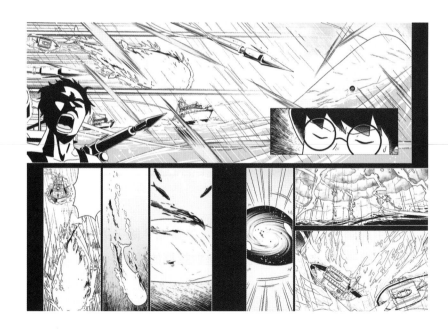

視線的流動：
對話框與視覺動線

在創作漫畫的過程中，我們常常會聽到一個名詞，視覺動線！

上一節提到的分格切割線除了區隔畫面外，也擔任視覺動線引導的功能。簡單來說，視覺動線是指引導讀者閱讀順序的那條線。哪個區塊先看？哪個區塊接著看？這都會影響讀者閱讀漫畫時的訊息接收。

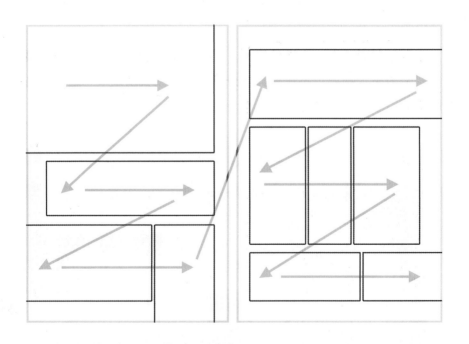

如何引導讀者按照你期望的順序看漫畫呢？除了運用之前的分格版面編排外，另一種最直接的方式，就是對話框的位置。

大家閱讀漫畫時，不知是否有發現，通常都會先看對話框的文字，再接著看圖像，串聯起來就形成所謂的漫畫視覺動線。這正是漫畫的一種閱讀特性。

我們可以把對話框當作閱讀漫畫時的路標來思考，利用路標的位置來引導讀者的視覺定位，就像這樣！

藉由這樣的引導，你會發現對話框的擺放位置會間接影響讀者的視線走向與注視焦點。例如這兩張的對話框位置，只因對話框的擺放位置不同，視覺動線就會有所不同。

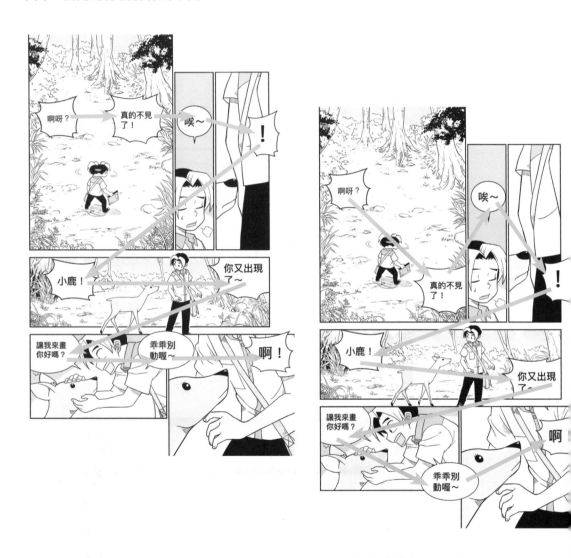

　　除了利用對話框製造閱讀順序外，通常兩個對話框之間的位置是讀者視覺必經之處，也是印象最清晰的區域，我們常會把重要的畫面擺在這條線上，藉由這樣的引導，讓讀者更加清楚地看到要傳達給他們的畫面訊息。

　　新手常會忽略對話框的擺放位置，就因為不清楚到對話框的引導功能，隨意置放對話框，反而讓整個閱讀動線紊亂，產生漫畫不易閱讀的問題。

　　為了確保讀者的閱讀流暢，我們通常將對話框放在分格框的上方區域。這樣做有助於符合讀者的閱讀習慣，因為他們一般習慣從上往下搜尋內容。這樣一來，讀者可以輕鬆地在不浪費時間搜索對話框的情況下閱讀內容，降低視覺跳躍的困擾。特別是在對話框較多的情況下，視覺線條仍然保持連貫，使閱讀更加輕鬆。

　　當然，根據構圖的變化，有時需要調整對話框的位置，特別是在動態分格或動態構圖的情況下。在這種情況下，由於畫面的變化，對話框需要根據畫面的內容來進行視覺引導，這可能會導致對話框的位置出現跳躍。過多的對話框跳躍容易讓讀者感到視覺負擔，如果處理不當，可能會導致閱讀不流暢。

　　所以在繪製分鏡時，會建議先擺好對話框的位置，抓好預設的視覺動線，再依序填上構圖畫面，而不是先填圖再找位置擺對話框，這樣很容易造成為了屈就圖像，讓對話框失去引導視覺動線的功能。

　　了解對話框的引導功能後，接著再為大家解說文字與對話框的關係。

畫面這兩張漫畫是否看出有什麼不同？沒錯！對話框內的文字書寫方式不一樣。

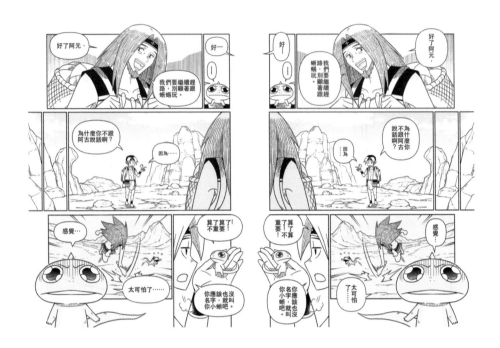

文字的書寫方式也會影響閱讀的順暢度。一般我們閱讀時，往右邊翻閱的，我們通稱右翻書，反之則為左翻書。

右翻書的特性就是閱讀時的動線是由右往左進行，大部分的文字皆是以直行為主。左翻書則是由左往右閱讀，主要文字則以橫排為主。藉由文字的閱讀方向引導，配合對話框的擺放，動線的引導會更加流暢，閱讀起來就不會卡住。

那要怎麼選擇文字直排還是橫排？這關係到整個漫畫是要從右向左翻還是從左向右翻。這涉及到不同平台的閱讀方式，例如紙本漫畫有其特殊考量，可依據國情或閱讀習慣而定。

目前，文字直排和橫排都有應用，但就語系而言，左翻橫排在相當大的比例上占優勢。

特別是在網路和電子平台上閱讀漫畫時，大部分文字書寫採用橫排。如果針對年輕的讀者群，我建議採用左翻橫排的閱讀方式，因為這

更符合網路世代的閱讀習慣。同時，這樣的格式在將來轉換爲國外翻譯版本時，也較直排版本便利，提供大家參考。

　　至於對話框的形狀，通常與角色的情緒和發音口吻有關。例如，一般對話使用普通的方框，激動大喊可能使用特大號字體，虛弱無力時則使用細小字體。藉由不同的對話框形狀，可以營造出角色語氣的多樣性。

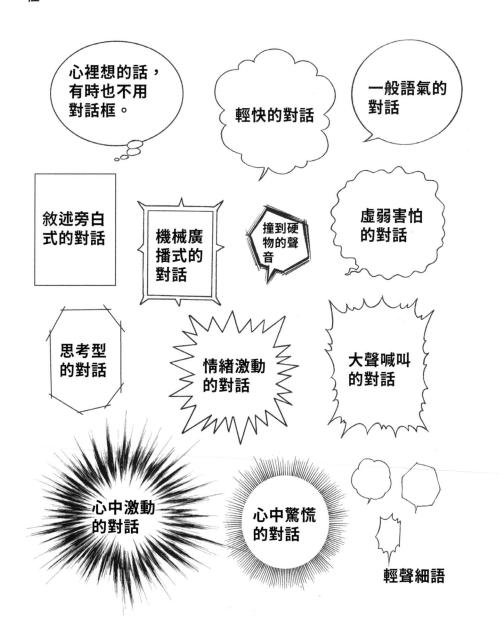

此外，也會有沒有對話框的狀況，一般出現在內心獨白，或是回憶敘述跟意念傳達的表演上。

而對話文字的字型選擇，主要考量是清晰易讀、視覺舒適。一般對話常使用中黑體，內心想法可以選擇中圓體。若需要強調語氣，可將字型加粗處理。偶爾需要表現特殊語氣時，也可以使用特殊的字體來輔助。然而，一篇漫畫的字型不宜使用太多種，過多的字型變化會造成視覺上的壓力。

　　此外，對話字數也需要掌握好。一般中文句子保持在一句對話框內，最好不要超過十五個字，這樣對於閱讀者來說最為適合。字體大小必須顧及到螢幕與閱讀平台顯現的效果，通常以圖檔在電腦或平台全螢幕顯示時，可以清楚辨識的字級大小作為依據。

　　當然對話框的外形並非限定以上幾種，你也可以根據所需，創造你自己的對話框，例如為了增添趣味與強調情緒效果，在對話框上加入一些表情符號，也是一種漫畫式的手法。

改變的挑戰：
突破分鏡構圖的障礙牆

　　除了基本的畫技，畫漫畫最大的挑戰是如何處理分鏡運鏡的問題。

　　在前面章節中，我介紹了如何利用版面規劃使分鏡看起來不那麼呆板。然而，在實際畫漫畫時，我們可能會遇到構圖方面的困境：不知道如何安排畫面的鏡頭。

　　結果，我們畫出來的人物總是臉部特寫或上半身，這是為什麼呢？

　　因為我們腦中的構圖畫面被限制住了！

　　首先，讓我們看一個範例：

這一頁的分鏡基本上沒有太大問題，可以讓閱讀順暢進行，但感覺似乎少了些什麼？

其實這是新手常見的問題——所有構圖和運鏡都缺乏距離和角度的變化。雖然有時候可以透過畫面剪接來製造一些轉換的感覺，但是久了之後，我們仍然無法擺脫相同的運鏡模式，整篇漫畫的表現就顯得相當平淡。

讓我們再看看下一個範例：

在這個範例中，劇情依然相同，但運用了更多不同的攝影技巧，無論是剪接、拉扯鏡頭，還是翻轉角度，這樣多變的運鏡方式更符合鏡頭表演的多樣性。

雖然大家都了解這個原理，但實際作畫時，卻一直畫出大臉半身的構圖，無法將腦海中的畫面做出變化。為什麼呢？

因為你沒有將分格內的畫面當作鏡頭來思考。

想像你拿著手機，拍攝一段人物與場景的故事影片，你一定會把周遭的空間、人物與場景搭配的感覺，全部收納到鏡頭的框框內，不會一直迫近並固定距離人物拍攝。

　　講到這裡，不知各位是否有所領悟？

　　這就是我為什麼要一直強調場景舞臺對漫畫的重要性。如果沒有預設場景舞臺，畫面表演就可能缺乏空間想法。在構圖方面，也容易出現逃避背景空間的情況，導致一直畫出大臉、上半身的構圖方式。

　　在架構分格框內的圖像時，建議將該分格框視為攝影機畫面，而不僅僅是平面漫畫圖像。

　　想像手機正在拍攝的畫面，你不會單單迫近人物拍攝，而會考慮距離和角度。熟悉這樣的構思和運鏡方式後，你就能突破構圖運鏡的限制。

鏡頭的詮釋：
解析不同的鏡頭效果

鏡頭在漫畫構圖中的運用非常重要，它是創作者表達故事情節、角色情感和場景氛圍的關鍵手段之一。

透過不同的鏡頭距離、角度位置和變化，創作者可以營造出不同的視覺效果，增強故事的表現力，吸引讀者的目光，並更好地傳達故事的主題和情感。

以下是幾個人物鏡頭距離在漫畫畫面運用的解說：

1. 大遠景鏡頭

透過展示廣闊的場景或環境，大遠景鏡頭可以凸顯角色在大自然中的微小和脆弱感。這種遠景鏡頭適用於描繪自然風景、大規模戰爭或重要事件的場景，能夠凸顯角色處境和情感。

2. 遠景鏡頭

適合展示場景整體環境或角色相對位置，使角色置於廣闊的空間中。讓讀者全面認識角色所處的情況，同時也營造出宏偉的氛圍。

3. 全景鏡頭

全景鏡頭展示角色從頭到腳的樣貌，可以觀察角色的肢體語言、造型和與其他角色的互動。這樣的鏡頭讓讀者更深入地了解角色，增強角色的表現力和個性。

4. 牛仔鏡頭

牛仔鏡頭捕捉角色頭部至膝蓋區域，使觀眾能近距離地觀察人物的神情和周遭狀況。這種鏡頭有助於讓讀者更加聚焦在角色的情感和情緒上，人物出場時也適合使用這個比例的鏡頭。

5. 中景鏡頭

中景鏡頭是標準的對話性鏡頭，從人物腰部以上取景。這樣的鏡頭適合用來呈現對話場景，使角色的表情和對話更加清晰明瞭。

6. 近景鏡頭

近景鏡頭捕捉身體胸部以上的部分，適合用來捕捉人物的反應和情緒，可以使情節更加生動有趣。

7. 特寫鏡頭

特寫鏡頭是最適合表現充滿情緒和戲劇張力場景的鏡頭，能將人物的想法和情感傳達給觀眾，使角色更具有情感共鳴。

8. 大特寫鏡頭

大特寫鏡頭是放大特定部位，例如眼睛、嘴巴等，讓觀眾近距離觀看演員特定部位，感受放大化的情感交流，或近距離觀察細節。這種鏡頭可以加強情感的表達和戲劇效果。

漫畫除了運用鏡頭距離取景，還會搭配各種角度與構圖變化取景，藉此營造不同的表現氛圍。以下列舉幾種常見的角度與構圖取景方式：

1. 平視鏡頭

平視鏡頭是指視點位於與地面平行的位置，視角正對著場景或人物的視線。這種鏡頭角度可以使畫面保持平衡，呈現穩定和中立的感覺，常用於平靜場景或對話情節。

2. 仰角鏡頭

仰角低鏡頭是視點從下方向上拍攝，使角色看起來較高大威嚴。這種角度常用於表現角色的傲人氣勢，讓角色顯得更有威嚴和力量。

3. 俯角鏡頭

高鏡頭俯拍是視點從上方向下拍攝，使角色看起來較小，強調角色的脆弱感。這種角度常用於表現角色在困境或受壓迫時的無力感，甚至有時可以用來交代人物與環境的位置。

4. 斜角鏡頭

斜角鏡頭是刻意追求畫面「不維持水平」的構圖，可以營造失重、異常的視覺氛圍。這種角度經常用於驚悚、恐怖、動作等場景，增加故事的懸念和不穩定感。

5. 廣角鏡頭

廣角鏡頭會誇大透視，這種鏡頭運用可以用來表現速度感、遠景或戰鬥場面，同時增加透視效果，使物體呈現近大遠小的視覺效果。

6. 長焦鏡頭

壓縮空間距離的方式，能夠將遠處的物體放大，同時壓縮距離感。尤其處理人物對話時，常會使用這種鏡頭，讓畫面的人物拉近距離。

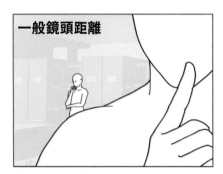 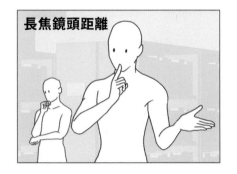

一般鏡頭距離

長焦鏡頭距離

7. 魚眼鏡頭

魚眼鏡頭的特點是呈現延伸變形效果，使畫面更具曲線感和動感。
這種鏡頭常用於表現夢幻、超現實的場景。

8. 過肩鏡頭

過肩鏡頭是指攝影機位於一個角色身後，面對著另一個角色，常出
現前者的肩膀背對著觀眾的鏡頭。這種鏡頭用於展示兩個角色之間
的互動，使觀眾更親密地代入角色情感。

10. 主觀鏡頭

主觀鏡頭表示角色的視角和觀點，攝影機代表角色的雙眼，展示角
色所看到的景象。這種鏡頭讓讀者更貼近角色，感受故事的發展如
同身臨其境。

11. 切出鏡頭

切出鏡頭是將畫面從主場景切換至與主要場景無直接關聯性的鏡頭，常用作轉場、伏筆、暗示或隱喻等手法，能增加故事的節奏和情節推進。

鏡頭角度和位置的運用是漫畫中營造不同氛圍和情感表達的關鍵手段。創作者可以靈活運用不同的鏡頭來強化故事的表現力，讓讀者更深刻地投入到故事情節和角色情感中。

剪接的視野：
將鏡頭運鏡轉化成畫面編排

運鏡是攝影中一項重要的技巧，能夠影響故事的表現力和情感傳達。鏡頭的運鏡原理，是攝影師通過改變攝影機鏡頭的位置、角度和焦距，來達到不同的影片效果和視覺呈現。

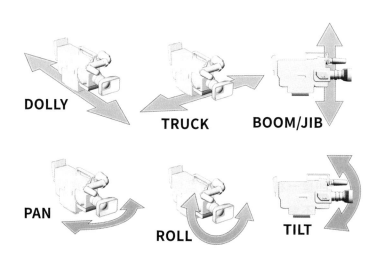

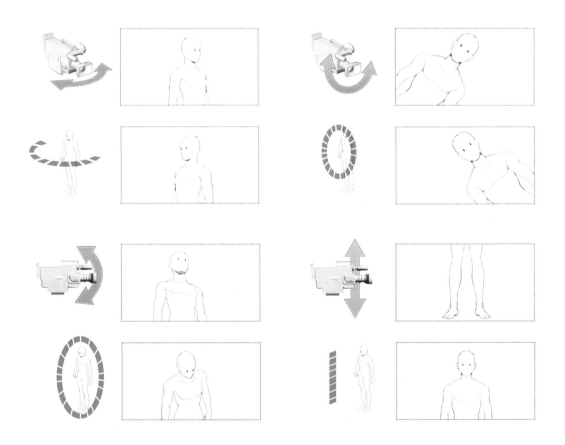

　　但漫畫與電影不一樣，無法用運鏡方式來架構分鏡，電影運鏡是連續動態的影片，有時一個鏡頭會有延續與停留，畫面會留出空間給表演者表演，漫畫卻是一格一格畫面的呈現，同一個鏡頭會隨著人物表演做跳躍式的取景，不會在一個鏡頭待太久，所以漫畫在運鏡的概念上，比較接近所謂的畫面剪接。

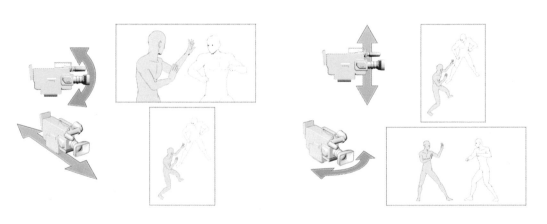

把原本連續的影片運鏡原理，透過單格畫面與畫面的串連，形成故事的剪接順序，就可以達到與影片運鏡的相同效果，呈現故事情節的流暢和表現力。

　　以下是一些技巧和方法，可用來呈現這些效果：

1. 擷取關鍵畫面

　　在影片移動過程中，可以透過選擇關鍵畫面來表現角色或物體的移動過程。關鍵畫面是指動作中最具代表性和重要性的一刻，這樣的畫面有助於捕捉故事的重點，讓讀者能夠更清楚地理解角色行動的轉折與變化。

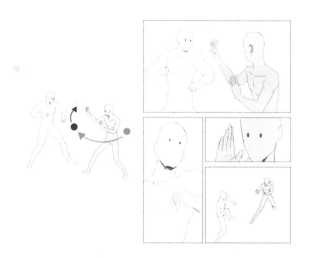

2. 運鏡位置與角度

　　在漫畫中，鏡頭的位置和角度是十分重要的，確保在前後兩格畫面銜接時能夠順暢過渡。適當地使用連貫的鏡頭轉換，能夠使場景轉換自然，避免讀者產生閱讀中斷的感覺，並提供更佳的閱讀流暢性。

3. 時間流動的呈現

透過畫面的剪接，漫畫可以呈現出時間流動的感覺。例如，使用連續的畫面來展示角色的動作連貫，或者使用分割畫面來呈現同一場景中不同時間點的變化。這樣的剪接技巧使得故事更具節奏感，增強了場景轉換和情節進展的表現力。

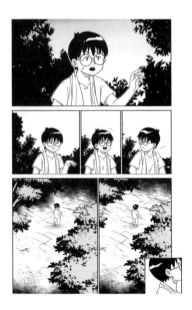

4. 拉伸運鏡轉換成節奏

在漫畫中，前後拉伸的運鏡是一種常見的技巧，透過調整畫面的大小落差，營造出瞬間節奏感。這樣的運鏡能夠強調特定動作或情節，使其更加突出和引人注目，同時也增添了畫面的變化，提升故事的視覺效果。

5. 添加轉場效果

添加一些過場效果或轉場效果
可以增強畫面之間的流暢性，
提供更好的閱讀體驗。例如，
使用淡入淡出效果、白幕黑幕
的過渡或畫面切換等，甚至借
用物件轉換的連結畫面，有助
於使場景轉換更加自然，讓故
事呈現得更加流暢和吸引人。

6. 對白文字的輔助

在漫畫中，文字和對白是非常
重要的元素，它們可以補充畫
面所無法呈現的細節，幫助解
釋故事情節，並增強角色的性
格和情感表達。適時地添加文
字和對白，能夠提供更豐富的
故事內容，使讀者更容易理解
角色間的互動和情緒變化。

一般腦海的漫畫故事比較趨近影片播放的模式，如何在連續畫面中
擷取適合的畫面做漫畫分鏡編排，其實也是漫畫分鏡的關卡。藉由這些
擷取出來的畫面，搭配前一章節提到的各種鏡頭運用，漫畫就可以達到
有如連續影片般的畫面效果。

當我們理解這樣的轉換後，就可以再回過頭運用影片運鏡的方式，
架構自己的漫畫故事表演。所以初學者相較研究影片運鏡，倒不如用剪
接畫面搭配鏡頭構圖的方式，來架構漫畫分鏡會比較容易上手。

繪製的祕訣：
迅速創建出動人的分鏡構圖

漫畫分格版面已經切割好了，也了解每種分格形狀應有的構圖方式，但接著要把圖填進去，又面臨怎麼構圖的困擾。

我在前面章節上提示過，要把每個分格畫面當作鏡頭來思考，再配合 4-5 的「分格格型與構圖方式」的分格構圖分析。如果你能運用這些技巧，相信應該可以解決不少構圖上的難題。

如果對於構圖仍然沒有具體想法，那此節就會教大家幾種比較公式化的構圖方式。即使不擅於構圖，只要依據公式調整，也能輕鬆地創作出整頁分鏡構圖。

首先，先複習一下之前章節講的構圖要點。

分格內的構圖畫面，主要取決於你的視線位置，是在框內還是在框外？視線位置會影響整個構圖空間的配置。決定後就可以產生第一個構圖依據，有了取景的角度空間。

有了空間依據，接著再思考前後堆疊的層次效果，不論是平行堆疊還是前後堆疊，畫面出現對比，空間的距離感就更強烈。

還有一種構圖架構也非常適合各種格型，那就是對角構圖。對角構圖的好處是可以避免畫面出現空洞感，對角物件中間剛好形成一個空間距離，這也是偶爾能運用的一種構圖方式。

藉由以上所提的空間、堆疊、對角等構圖配置，便能整理出一套簡單的分鏡構圖公式。

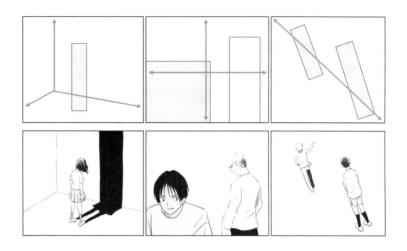

1. 第一個公式

每一頁漫畫分格構圖，最少出現兩種角度以上的取景。利用鏡頭角度翻轉，營造視覺訊息的構圖變化，簡單區分成仰視、平視、俯視三種角度。

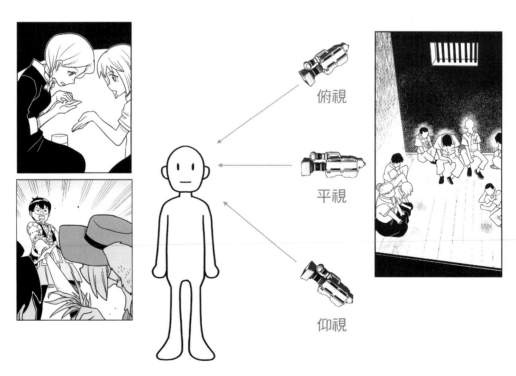

利用這三個角度的變化，就可以組合每一頁的構圖畫面。

2. 第二個公式

每一頁人物的取景焦距，不要太相近，盡量做出大落差。一般新手最常犯的錯誤除了鏡頭角度沒翻轉外，就是每格人物取景焦距固定沒變化。一整頁看起來，每格鏡頭距離都是固定的，尤其是同一個人的時候。

這時，把這頁每一格的人物做大小比例的落差變化，有時可以強調人物情緒，最重要的是鏡頭在推拉過程中，由於畫面遠近的差距，就會形成節奏感，因爲空間距離的改變，會隨著距離的變化，產生一定的速度，這個速度在讀者看起來，就像心跳一樣，有快有慢。

以上兩個構圖公式如配合分格版面的調整，畫面構圖上會更加完整豐富。人物情緒的表情變化也不要太過單一，人物表情會隨著語氣與情緒做出五官變化。偶而分格構圖出現場景或是局部畫面，不但可以造成緩衝的效果，也不會從頭到尾都是人物表演，讓讀者稍喘口氣，也是不錯的做法。

綜合以上要點，可以歸納出一頁漫畫所需的運鏡構圖公式：

1. 多視角

在一頁構圖中至少使用兩個以上的不同視角,這有助於營造多樣性和視覺吸引力。

2. 焦距變化

利用不同的焦距,創造遠近大小的焦點差異。這可以增強場景的深度,使閱讀更加有趣。

3. 分格差異

設計各個分格之間的布局差異,以提供視覺變化。這可以通過改變分格的形狀、大小和排列方式來實現。

4. 表情變化

確保人物的表情多樣化,以反映情感和情節的變化。這有助於讓讀者更加理解故事和角色。

綜合這些元素,你就可以迅速創建一頁動人的分鏡構圖,增進你的分鏡效率。

場景的時機：
在正確的時間繪製背景

什麼時候該畫背景、什麼時候不用畫？這往往是最困擾初學者的問題。

畫漫畫背景的時機是漫畫創作中非常重要的因素。背景是漫畫中的重要元素之一，它可以提供場景的環境和氛圍，使故事更加豐富和真實。

以下提供幾個畫漫畫背景的時機：

1. 場景轉換

當故事情節需要轉換場景時，繪製背景是必要的。這可以幫助讀者理解角色所處的不同地點和環境。

2. 情感氛圍

背景的繪製可以用來強調情感或營造特定的氛圍，甚至時間流逝的感覺，都可以藉助背景畫面來陳述。

3. 環境描述

當需要描述特定的環境或場景時，畫背景可以提供更多的細節和背景訊息。

4. 角色位置

畫背景可以幫助讀者理解角色在空間中的位置和相對關係。背景提供的參照點讓讀者更能理解角色的動作和位置。

5. 運鏡變化

同一背景藉由不同角度的運鏡取捨，也可以營造畫面運轉的豐富度。

6. 填補空白

合適的背景畫面可以幫助維持漫畫畫面的視覺平衡，讓畫面看起來更加完整，不至於太過空洞。

除了以上的時機運用外，我們也可以從分格構圖的範圍來定義背景的取捨。隨著分格形狀和運鏡焦距的變化，畫面很容易就出現空洞的地方。

如果以每個分格形狀來思考，基本上可以從畫面中的人物胸線來定義，也就是從胸點的高度虛擬一條水平線，以那條線的高度作爲基準，在分格內出現人物胸線以上的比例不畫背景，出現胸線以下的比例就畫背景。

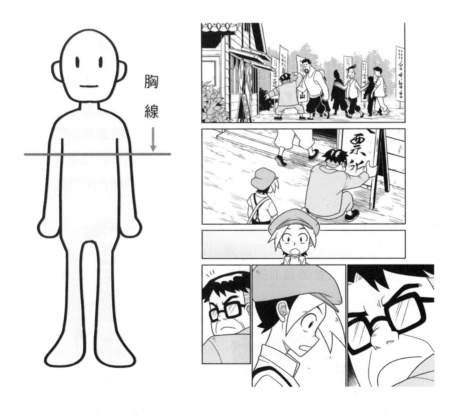

一般漫畫構圖都會局限在所謂的分格中，也就是會有分格框作限制。當你把人物畫進格子裡時，由於格子的面積分配，人物遠近焦距不同時，人物四周所空出來的空間比例也會不同。爲了使表演畫面的焦點集中，就不得不有取捨或追加背景的情況了。

漫畫畫背景的時機是根據情節需要和視覺效果來決定的。適時添加背景可以提高漫畫的品質，但也要謹慎使用，避免過度填滿畫面，影響故事的流暢性和讀者的閱讀體驗。

聲音的載體：
運用音效字增添畫面氛圍

　　漫畫乃是一種藉由圖像呈現的藝術，與影片不同，無法呈現連續的動態影像及聲音。尤其聲音，除了透過畫面來傳達外，還需仰賴文字的輔助，如對話框與音效字。

　　音效字即透過文字及排版方式來模擬各種聲音，以增強故事的視覺與聽覺效果。恰如其分的音效字能賦予畫面更多生動與趣味，讀者更能深入融入故事情境。

　　在選擇音效字時，需能精確描繪對應的聲音，使讀者能清晰聯想實際聲響。例如爆炸場面可選用「轟」或「砰」，行走聲則用「噠噠噠」等。視聲音的大小、力度及特點而調整，激烈戰鬥可用粗大字體，而輕盈情節則宜用較爲輕快字體。

　　在畫面呈現上，音效字應融合於畫面，成爲畫面整體一部分。位置及方向應與聲音來源相搭配，來強調聲音的出處。依照畫面效果，可設計符合氛圍之字體，將音效字視爲圖像輔助，甚至當作視覺引導之用，透過排列方向及組合方式，配合構圖產生畫面動線。

音效字擺放的位置，應避免遮擋過多主要元素，如人物表情、重要訊息、肢體動作等。同時遠離出血、裁切線，以免印刷時被剪斷，損害詞義完整性。

漫畫音效字是具有創意的設計，為表現聲音與動態之重要工具，可賦予畫面更生動的表現力。嘗試不同字體、排列與形狀，甚至加入視覺元素，以增強音效詞彙之表現力，激發讀者腦海中的聲響，營造最適合的視覺效果。

細節的表演：
漫畫中的場景與角色交互作用

漫畫場景的重要性不容小覷，它們不僅提供了故事所需的背景環境，更豐富了情節內容，加深角色的塑造，同時也深刻地影響著讀者的情感共鳴和閱讀體驗。

每個場景畫面都是故事訊息的傳遞媒介，一個精心設計的場景能立即吸引讀者，激發他們持續閱讀的欲望。透過場景的繪製與布局，能巧妙地隱藏訊息鋪陳伏筆，甚至解釋劇情設定，使故事更加自然流暢且生動有趣。

透過場景布局和擺設方式，不僅能夠自然地融入日常生活中的習慣與細節，還可以直接呈現環境和人物的設定，更能因不同場景引發截然不同的事件和涵義。選擇適合特定情節的場景，成為創作者需要深思的重要課題。

適切的場景呈現不僅僅能幫助舞臺的布置，更能幫助讀者理解人物之間的關係位置，進而順利理解情節的發展。特別是在動作場面中，恰到好處地引入場景畫面，能夠幫助讀者了解所有角色的位置，以及場景中的環境變化。

場景轉換的過程代表著不同舞臺和時間的切換，新手漫畫家常常在處理這些畫面時會遇到時間和空間處理的困難，場景的展示能夠有效地呈現時間流逝。

藉由適當運用場景畫面，可以改善這種不足。透過場景的時空和氛圍描繪，能夠營造出特定的背景環境，更加易於讀者理解故事的背景設定，同時也增加了故事的真實感和可信度。

　　無論是靜態的情感表現，還是動態的表演，場景在其中都起到了至關重要的輔助作用。恰如其分的場景設定與氛圍效果，能夠更強調角色的情感氛圍，使其更加深入人心。因此，根據每個情節的需要，選擇合適的場景舞臺與背景效果，不僅能夠爲閱讀者提供視覺享受，還能增強角色情感的表現，這無疑是極具價值的。

　　在漫畫的創作過程中，場景的遠近構圖也是需要深入思考的。通過近距離的鏡頭更能抓住情感的細節，而遠距離的畫面則有助於展示場景的廣闊，以及交代人物位置和氛圍的變化。因此，在創作中不容忽視背景舞臺的經營，它們在漫畫中占有舉足輕重的地位。

5

解剖短篇漫畫構造

頁面的轉換：
從幾頁到幾格的故事變化

漫畫創作中，充分善用每一頁的空間是極為重要的，特別是在有頁數限制的情況下，以確保故事的節奏流暢並有效地傳達情節。

以下是關於漫畫頁數轉換和每頁畫格數的分析建議：

1. 劇情轉換和頁數分配

對於漫畫中的劇情轉折，最好的指標是事件場景的轉換。當場景變換，新事件產生，往往會帶來衝突和動力，推動故事往下走。基於劇情的重要性，可以根據事件內容和情節需求來分配頁數的多寡。這樣的轉換點不僅讓故事更具變化和新鮮感，同時也能夠引導讀者的情緒變化。建議每四至五頁進行劇情轉換，避免在同一場景或事件停留太久。

2. 分格數目的選擇

每頁的分格數目是呈現故事內容的重要考慮因素。通常，每頁五格左右是比較容易控制故事畫面表演的範圍。當然這可以根據情節的需要進行調整。情節複雜的場景可能需要更多的格數來表現細節，而情節簡單的場景可以考慮較少的格數。基本上，每頁的分格數應該適合情節的呈現，以確保故事的流暢性和清晰性。

3. 動作和情緒的表現

在表現動作或情緒的畫面時，較少的分格可以增加故事節奏，較多分格使故事有更多的內容。大畫面或少數的分格可以有效地表現角

色的動作和情感變化。這樣的表現方式有助於提高節奏，增強讀者的參與感。

4. 數位平台的考慮

隨著數位閱讀平台的興起，需要考慮不同平台的呈現方式，這涉及版面大小、閱讀習慣等因素。手機閱讀可能需要調整版面和分格，以適應螢幕大小和可視範圍。同時，一些平台可能對圖像數目有限制，這也需要考慮在分格內的圖像呈現。

總之，在漫畫創作中，根據情節需要和讀者的閱讀體驗，合理地選擇劇情轉換的時機和每頁的分格數目至關重要。漫畫家應該保持靈活，根據故事的特點來調整頁數和分格，以確保故事的流暢度、情感表達和吸引力。

長短之辨：
探索不同長度漫畫的特點

不是人人都有機會畫長篇漫畫，也不是任何人都可以完整畫完一篇長篇漫畫。

編劇理論跟教學幾乎都是以長篇架構來做解析，但大架構的運作方式，其實並不太適合短篇漫畫的經營，過多的結構安排與人物角色，反而會稀釋原本故事要表達的核心理念。大長篇漫畫和短篇漫畫在結構、篇幅、故事發展和創作風格等方面存在著許多差異。

以下是它們之間最大的差異：

1. 篇幅長度

最明顯的差異是篇幅和頁數。大長篇漫畫通常有數十至數百甚至上千話，故事發展複雜，需要較長的頁數才能完整呈現整個故事。而短篇漫畫通常只有單格至數十頁，篇幅較短，故事相較簡單直接。

2. 故事結構

大長篇漫畫具有較複雜的故事結構和發展，其中包含多條主線和支線，角色關係和情節發展相對豐富多樣。而短篇漫畫通常是獨立的故事，劇情較為單純，側重於情節的緊湊性和瞬間效果。

3. 角色層次

大長篇漫畫有更多的空間來展現角色層次，角色在故事中會經歷許多轉變和發展。短篇漫畫的篇幅有限，角色的塑造通常較為簡單，故事主要著重在單一事件或情節上。

4. 閱讀體驗

由於篇幅差異，大長篇漫畫的閱讀體驗較為持久，需要讀者長時間投入，在故事發展中持續保持興趣。短篇漫畫較短，閱讀速度較快，讀者能夠快速得到故事的梗。

5. 刊載週期

大長篇漫畫的出版週期較長，係因故事的複雜性和篇幅，需花費較多時間完成。短篇漫畫的出版週期較短，更容易在短時間內完成，所以容易很密集地刊載並刊出，但很耗點子。

大長篇漫畫和短篇漫畫各自有其獨特的優點和魅力。大長篇漫畫注重故事延續性和角色層次，而短篇漫畫更強調情節緊湊和即時的情感表達。創作者可以根據自己的喜好和創作目標選擇適合的形式來表現自己的故事。

無論是提案還是比賽，大部分的漫畫新手最常接觸跟入手的漫畫，還是以圖文或短篇漫畫居多。我從原本的編劇概念，重新整合並縮減結構，整合適合運用在短篇的公式，提供新手架構作品。

後面幾個章節將針對經常遇到的短篇漫畫類型做分析。

單格的魅力：
拆解單格圖文漫畫的技巧

有在經營社群的人應該可以體會到，如果想靠漫畫經營，那可是件苦差事。

因爲一篇漫畫從構思到完成，不論多少頁數，都相當耗時間與精力，經營社群又必須隨時產出作品，維持粉絲黏著度，才有辦法長久經營。

所以用漫畫經營社群的人，不是本身作品已經有稿費支撐，就是先積一陣子稿，再陸續公開上架，等到稿子消耗完後，再休息積稿，然後再上架……對於經營社群持續性上很吃力。

但也不是不能用漫畫圖像經營社群，像單格圖文的方式，就非常適合在短時間內密集產出作品，甚至可以持續很久。圖像的傳播畢竟是最直接迅速的，相對門檻也比較低，對於經營社群是相當有利的。

一般圖文的作法，是以圖搭文來引起讀者共鳴，至於要如何架構單格圖文漫畫，首先你得先要有個主題方向，畢竟要讓你的社群形象鮮明，得先知道你自己有哪些可以運用的資源？

關於圖文搭配可選用的主題類型很多，例如：吐槽梗圖、時事、生活日常、諧音梗、網路笑話、心靈雞湯、人生百態、星座情愛、職場、旅遊、美食等等都是可以運用的點子與主題。

職場最怕遇到
面帶笑容背後捅刀的人

哈哈哈
感覺背後
刺刺的~

哈哈哈
沒那麼誇
張啦~

會努力做到最好，
追求自己心裡所想，
不輕易放棄，
但是嘴巴很毒！

星座解析
處女座

只有體會過愛的人，
才有勇氣相信愛。

你們小倆口吵架
關有沒有吃我屁事

生活日常的不解之謎

當你確定主題後，日後就比較有方向，無論是蒐集素材或是製造點子，都會有個明確目標，也比較好掌握你的群眾意向。接著就是如何產出圖像的方式，這邊提供我在架構圖文漫畫時的步驟：

1. 主題方向

如同前面講的，確定統一敘述的主題，塑造自我形象的第一步。

2. 設計角色

要有幾個鮮明的角色來帶故事或演小劇場，後續也可能形塑成 IP 標誌。

3. 文字編寫

想好標題與內文的取捨，如何用文字搭配圖像，讓整張圖的訊息效果更明確。

4. 圖像呈現

運用直接簡單的圖像與風格來展現畫面，最好帶點手繪風，比較貼近一般的自然感。

5. 版面編排

圖像引導排列方式，如何運用版面視覺引導，讓讀者看下去、看完整，甚至帶點設計感，都是可以去思考的。

準備好以上的構思素材，甚至可以製作固定版型，這樣對日後持續經營上會減少很多不必要的時間耗損，更能加快你圖文產出的速度。

對於經營圖文的方式，也是一開始大家很容易忽略的，畢竟要長久經營，又得在很短的時間內，迅速方便地產出作品，且不會產生壓力，就要思考可以長久經營的方法。

這邊提供幾點供大家參考：

(1) 盡量找自己知識或體驗相關的題材來作主題發揮。

(2) 點子最好是可以源源不斷並取得容易。

(3) 適合自己表達的題材。

(4) 可以在短時間產出或消化的素材。

(5) 不要想把圖畫得完美。

對！圖文創作最大的好處就是，圖不一定要畫得很好，但梗一定要有，要給讀者共鳴，這才是最重要的。

畫圖最怕的就是壓力，例如截稿壓力、沒梗壓力、不知要畫什麼的壓力、題材不擅長的壓力、沒有目標的壓力……如果你可以解決上述幾點，那對持續長久經營、產出圖像就不是問題。

再來就要面對如何繪製圖文的問題了，我大概區分幾種圖文繪製的表現類型供參考：

1. 對比反諷

使用文字與圖像的落差做點子的效果對比。

2. 講故事類型

運用一個小故事鋪陳最後的結果。

3. 文配圖

直接用文字搭配圖像呈現訊息。

4. 圖解式

例如美食介紹，畫出使用了哪些材料的圖文搭配。

5. 筆記型

類似筆記本的方式呈現畫面，再佐以圖像編排。

在畫面編排上，也可以思考你的框格類型：

1. 分格編排型

每個畫面都使用框線框住。

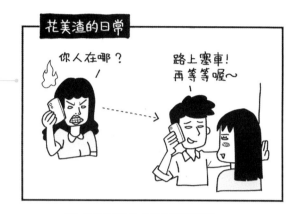

2. 無框圖文型

每個畫面不用框線。

不管你選擇哪種方式呈現，最重要的是，一定要讓讀者看得懂。

基本圖文的結構不複雜，但有幾個要素一定要具備：主標、內文、配圖。

藉由這幾個元素的配置，再搭配上述的表現類型，相信你很快就可以找出適合你表達的圖文創作方式。

四格的靈活：
快速生成精采的四格漫畫

四格漫畫雖然被稱為四格，但不一定必須固定為四格，可以是三格、五格或六格的形式。

主要不像連環漫畫那樣每一頁有複雜的分格版面編排，而是大多使用條列式編排，閱讀順序清楚，格形版面單純，容易讓一般人閱讀。對於不常接觸漫畫的讀者來說，很容易融入故事的閱讀模式。

在上一章節中講到圖文漫畫的不同表現形式，其中就包含了使用四格漫畫來呈現故事。

四格漫畫與單格漫畫相比不同之處在於，四格漫畫多了幾格畫面，因此相較於單格漫畫，多了訊息的延續表現。與連環漫畫相比，四格漫畫缺少了連環漫畫中可以發揮的故事層次，也可以通過串聯多篇四格漫畫，形成故事架構，變成長篇漫畫的模式。

四格漫畫結合了單格漫畫的直接性和連環漫畫的故事特性，因此既可長亦可短，非常適合漫畫新手用來練習故事結構的起手式。最常用的四格漫畫結構是起承轉合，因此最後一格一定要有爆點或笑點，這常讓人陷入對最後一格該如何畫的困惑。

為了打破這個關卡，就得先拋開依據結構順序編故事的方法！

編四格最快的方式，不是照順序一格一格編，而是要先想好最後一格的畫面或點子，先有個結果，反推回去造成結果的原因，這樣不但可以掌握故事落差表演，也會比構思意外的結果來得簡單。

掌握四格的編法程序後，繪製的方向要如何訂立？

前面有說過，四格漫畫的特性，在於閱讀順序簡潔，畫面訊息直接清楚。建議呈現風格以簡單爲主，尤其黑白或是顏色單純的作品，畫面不宜太過複雜。過於複雜的畫面，會牽制讀者閱讀的焦點，反而簡單的圖像，越能聚焦在點子上。

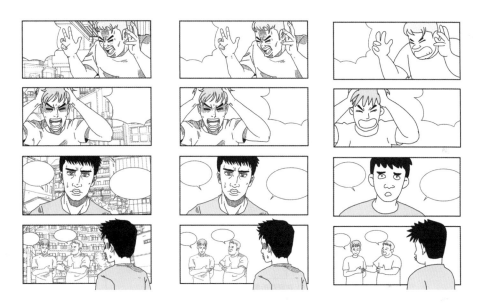

至於故事與梗的發想，可以參考前面章節的提示，把點子跟梗還有人物設定做整理，畢竟四格漫畫很多都是利用不同的人物個性，呈現出對比反差式的表演，引起讀者情感共鳴。

至於四格在表演上，有許多種方式可以運用，這邊舉幾個比較常用的故事編法供參考：

1. 基本法（右圖）

遵循一般起承轉合的順序，讓讀者一步一步順著看下去，情緒起伏上較沒那麼大，但結局通常都會有某種共鳴。

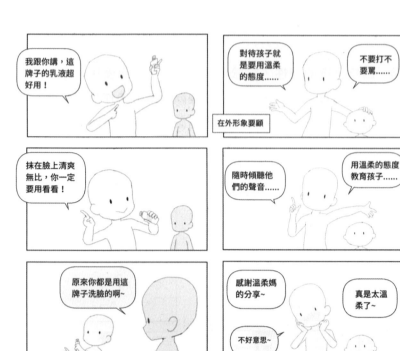

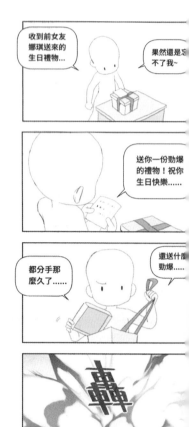

漫畫表演學

2. 對嗆法

　這類型的表演前面會一本正經地敘說某事，結局會安排另一個與前面鋪陳，完全相反的自嘲梗，比較偏向文字內容的引導方式。

3. 反差法

　此類型的表演比較著重在人物行為、前後行為情緒的落差與對比，進行故事的鋪陳。

4. 爆點法

　無論是對白或是行為舉止，前面先以平靜式的鋪陳，最後用一個讓人無法想像的畫面或是爆點，營造意外驚喜。

四格漫畫的順序排列，也是作畫時常會忽略的。同樣的元素，利用不同的排列或是對白引導，就會產生不同的結果與效果。

例如這一則四格：　　　　　　　　如果把順序跟對白做些改變～

你會發現，同樣的畫面，只是排列順序與對白不同，產生的結局效果就會不同，所以畫完四格漫畫後，建議把原有順序重新排列，或許會有更好的效果。這樣的應用方式，也可以用在編劇與漫畫分鏡的調整，重整順序，找出讀者最有共鳴的方式。

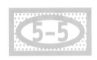

瞬間的凝視：
編排一頁漫畫的海報風格

漫畫好玩的地方，在於可以利用畫面剪接架構故事。當一頁畫面較多時，又可以對訊息需求進行頁面編排的設計。這些我在前面的章節都有為大家分析介紹過。

四格漫畫藉由簡單的格型排列，讓人很容易並直接地接收到訊息，但在整頁編排上就少了一些設計與變化。運用連環漫畫的編排方式，就可以把原本四格的畫面變成有版面編排的一頁漫畫。

一頁漫畫的故事編排與四格漫畫類似，但編排方式較為多變，所以在故事的演繹上會多了一些空間可以運用。單頁漫畫除了一般類似四格的故事表演外，也常用於宣導或是科普講解的說明。因此，我們可以用海報版面的思維來架構整頁漫畫。

在講版面編排前，我先介紹一般在架構單頁漫畫的結構方式。

一頁漫畫版面的格子有限，在架構故事前，先決定好主要訴求的主題是什麼？有哪些資訊是一定要放進去的？把所有資訊一一條列出來，依據訊息重要性排序，把這些訊息當作故事，先一格一格地排出一個版面。

接著編排故事串聯這些訊息，串聯的過程中，以故事表演為主，重新調整這些訊息順序，讓故事結合訊息做表演。

在編排故事時，你可以在每個分格內配置故事結構的編寫，例如以下的規劃公式：

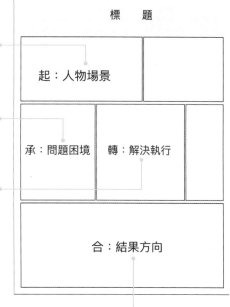

1. **人物場景**

 標示人物所在的舞臺，例如人物在衛生所。

2. **問題困境**

 描述故事面臨的問題，例如不知道要去哪裡打疫苗。

3. **解決執行**

 呈現解決問題的方法，例如小姐解說打疫苗的步驟。

4. **結果方向**

 描述因為提出的方法，而得到的結果，例如人物順利打到疫苗。

藉由這幾個要素，找出原本的訊息重點做結合，這樣一篇海報式的單頁漫畫就完成了。

除了一般海報式的漫畫外，上面的故事架構方式也可以應用在一般漫畫上，等於原本的四格漫畫做了版面編排的延伸。

這裡就介紹幾種漫畫分鏡編排上需要具備的要素：

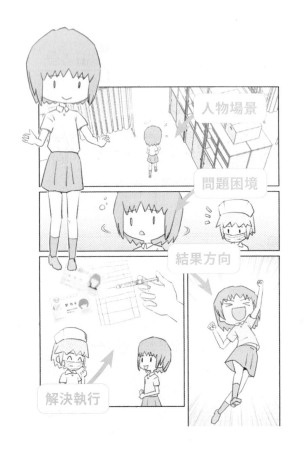

1. 凸顯主圖

可以利用人物破格,來強化畫面的主視覺,利用活潑的造型吸引目光。人物破格必須搭配出場時的舞臺配置,同時呈現故事的空間配置。

2. 結構鋪陳

就如前面所講,如何在分格版面內架構故事,讓故事看起來有起伏節奏。

3. 視覺引導

無論是哪類型的漫畫,視覺動線的設計都非常重要。讀者會先看到什麼?閱讀的順序是什麼?都要做整體規劃。

4. 訊息傳遞

故事除了表演外,還有可能有主題訊息要傳達。如果未能傳達到訊息,那也算是失敗。

5. 版面構成

標題位置、人物破格位置、框線形式、字體編排等,這些都會影響讀者第一時間的視覺觀感,是要複雜還是簡單?需要用設計的方式去思考。

因爲單頁漫畫的故事量並不大,需要搭配畫面編排來凸顯效果,這樣漫畫才會引人注目,傳達所要表達的意念。

層次的組織：
利用四頁漫畫構建豐富故事

在構思四頁漫畫時，跟一般故事架構一樣，需要考慮劇情、角色和場景，以便讓故事更加完整和有說服力。

而且四頁漫畫的故事量不大，每一頁都應該有足夠的視覺元素和動作，從而吸引讀者的注意力並推動故事的發展。記得使用有效的對話和文字，以便順利傳達故事情節和角色個性。

不管幾頁漫畫，一定要有故事核心，就算是簡單的四頁漫畫也是一樣。

所以在構思漫畫前，選擇一個核心概念或主題，這在前面的章節已經有講解過了，可以是一份情感，一個反思，或一個簡單事件，總之就是令讀者看完後的體悟感觸是什麼？

訂立出來後，可以幫助你構思整個故事脈絡。

有了明確的核心，接著找出可用於發展漫畫的素材，制定故事的角色，並確定他們的性格和動機，以及所有故事中的角色連結，這些角色是故事情節中最重要的元素。

漫畫中的角色形象非常重要，如何設計鮮明的形象，需要讓讀者能夠很快地對角色產生共鳴，並讓角色間的對話和行動驅動故事。

確定主體故事跟角色後，訂出四個主要情節點，每個情節點代表漫畫的一個頁面。在這個過程中，要確定故事情節和角色動機的發展，以及角色之間的關係，從而確定最終目標。

通常我會這樣規劃這四頁漫畫講述的要點：

蒐集並消化資料
訂出核心主體

找出可以編故事的素材

開　場	承　接	轉　換	結　果
發現、製造問題 吸引注意的點或畫面	產生疑慮、困惑 製造壓力的對立點	尋找方法解決、釋疑 轉換心境	問題解決 解開疑慮 心境提升
P 1	P 2	P 3	P 4

符合核心主題

前後呼應

第一頁 開場：要引起讀者興趣

元素安排上，可以發現或製造問題，抑或吸引注意的點與畫面。可以設計為一個懸疑的場景或戲劇性的開場白。一個有趣的角色介紹或主角的外表、性格和目標。需要讓讀者感到有趣、新奇、想要看下去的欲望。

第二頁 承接：發展故事情節

第二頁是開展故事情節的重要頁面，需要進一步發展和推動故事，情節最好要有產生疑慮、困惑，或製造壓力的對立點，可以讓讀者了解更多關於故事和角色的資訊。設計一些動作或事件，讓主角面臨挑戰或阻礙，從而推動故事發展。

第三頁 轉換：故事的高潮或轉折

這一頁需要設計一個戲劇性的場景，讓讀者感到緊張、興奮或者驚訝，包含元素需要有尋找方法解決、釋疑、轉換心境，主角需要克服困難或面臨一個重要的決定。

第四頁 結果：故事結尾

這一頁是故事情節的結尾，需要給讀者一個滿意的結局，包含元素有問題解決、解開疑慮、心境提升這些要素。這一頁也可以設計為一個反轉結局、帶有情感的場景或令人驚嘆的結局。需要讓讀者有所感觸，甚至強調主題或傳達一個重要的信息。

在進行頁數配置時，可以考慮使用對稱的配置方式。這意味著第一頁和第四頁設計為相似的情境，最好頭尾呼應，無論是劇情或是畫面的呼應。

第二頁和第三頁設計為相似的情境，這樣可以創造出一種平衡和對稱的感覺，讓故事情節更加諧調，創造出更豐富的故事情節。

最後，檢查故事的流暢性和節奏感，確保整個故事流暢自然，每個頁面是否都能夠引導讀者到下一頁，在修改過程中，注意角色之間的關係是否清晰，漫畫元素是否適合你的故事情節，這樣就可以得到一篇架構完整的四頁漫畫了。

篇章的拼湊：
揭祕十六頁短篇漫畫的結構

在編劇基本結構的章節，我提到了一個簡單的結構公式。

歷經前面幾個章節的洗禮後，相信大家已經迫不及待，想把心中沉澱許久的故事畫成漫畫！

在正式開始你史詩般的大長篇前，我還是建議先試著畫一篇短篇漫畫試試水溫，十六頁漫畫就蠻適合檢視你準備好了沒。

四頁漫畫想要把一個故事講完整，在訊息量上的確很有難度，所以為了吸引讀者看下去，往往會使用許多畫面編排的效果，來達到視覺吸引，彌補故事訊息不足的缺憾。

十六頁的篇幅也是有限，因此故事一樣要盡量簡潔明瞭，情節的鋪陳上要清晰，讓讀者能夠很快地理解故事的主旨和要點。

首先在創作十六頁漫畫故事之前，一樣先要確定故事的主題核心，這樣才能在有限的篇幅內把故事講清楚。

接著列出故事大綱，將故事情節進行分析，決定故事的結構，包括開場、承接、高潮和結局，把波段規劃出來，以便更好地安排分頁和畫面。

在構思大綱架構時，我會列出幾個想要加入的關鍵點，找出關鍵的情節在適當的段落置入，確定這些情節在漫畫中的呈現方式，這有助於確保故事的節奏感和期待感。

大綱架構整理好後，我們就能開始頁數配置，通常在頁數配置上，

我會把高潮戲的頁數先預留，一般不知該留多少給高潮戲，就以整篇故事總頁數的三分之一或四分之一比例來抓，剩下的頁數，再依據劇情節奏與重要性來分配。

　　設計一部十六頁漫畫時，每一頁的故事都顯得非常重要。每一頁最好都要有明確的主題和重點，以期更佳展現故事的發展和角色情感變化。

　　以下提供我在編排十六頁漫畫時每個波段的配置：

結構安排			頁數	分頁大綱
伏筆安排	開始誘因＆扉頁	主角登場	1	
			2	
			3	
			4	
	主題事件		5	
			6	
			7	
			8	
	轉折高潮		9	
			10	
			11	
			12	
			13	
			14	
	結局收尾		15	
			16	
備　註				

1. **開場誘因**

 引起讀者的興趣，讓故事有吸引力的開端。

2. **人物確認**

 介紹主要角色，讓讀者對他們有基本認識。

3. **主題顯現**

 明確呈現故事的主題或中心思想。

4. **高潮轉折**

 故事的高潮部分，帶來戲劇性的轉折或衝突。

5. **結局交代**

 解決故事中的主要問題，給予讀者帶有滿足感的結局。

 依據這樣的結構安排，配合故事做必要的調整，也可以檢視每個波段，確認是否有關鍵情節的缺失。

 在十六頁的漫畫故事中，角色的形塑非常重要，要著重表現角色的性格特徵和個性化細節，讓讀者能夠對角色產生共鳴。

 在分鏡時，應該注意畫面的對比度、視覺重點的安排以及故事情節的流暢度。要考慮到故事情節的轉折和高潮，讓讀者較易理解故事發展。同時，要注意每一頁的版面設計，讓它們看起來清晰易懂。

 以上的分鏡技巧，可以透過回顧之前的章節，或是分析一些經典作品，來增進分鏡的功力。

Chapter

6

漫畫表演的藝術

序幕的設計：
創造引人入勝的開場場景

漫畫開場非常重要，它是吸引讀者的第一步。

一個好的開場需要引起讀者興趣、展示故事主題，並在短時間內建立角色和情節的基本背景，讓讀者們想繼續閱讀下去。通常在第一頁就必須吸引讀者目光，尤其現今的閱讀講究簡潔迅速，讀者往往沒耐心聽你解釋，需要一開始就丟出吸引他好奇的點或畫面，如此才有辦法留下讀者目光。

以下列舉如何創建引人入勝的漫畫開場方式：

1. 問題開場

在開場引入一個問題、懸念、謎團，或是一個令人好奇的情景，吸引讀者的注意並激發他們的好奇心，這是最基本的漫畫開場，也是最常使用的方式。

2. 動作開場

故事一開始就投入劇情，展示主要角色的行動或面臨的挑戰，這可以迅速吸引讀者，引起好奇心，讓他們想知道接下來會發生什麼。例如，主角正在逃跑、戰鬥、追逐等，這種動態場面的方式能立即抓住目光。此種開場方式也可以展示角色間的衝突，迅速建立故事的動力，使讀者想要知道後續的發展。

3. 場景開場

透過精心繪製的場景來引入故事的背景，讓讀者能夠感受到故事所處的環境和氛圍。這種方式可以讓讀者沉浸在故事的世界中。開場可以是一個令人驚訝或引人注目的場景，搭配旁白吸引讀者的注意。

4. 對話開場

透過對話讓角色介紹自己或談論重要的情節，這種方式可以讓讀者更快地了解角色和故事的起點。但對白的設計需要費點心思，如何勾起讀者的好奇心與興趣，如能搭配隱喻性的畫面會更有吸引力。

5. 回憶開場

開始於主角的夢境或回憶，這樣可以揭示角色的內心世界和背景，使用閃回或前瞻的方式，展示一個關鍵場景或對白，引發讀者對故事的好奇心，想要了解更多背後的故事。

6. 角色開場

通過介紹主要人物來開場，讓讀者能夠迅速了解角色的性格、情感和動機，可以在一個對話、動作或內心獨白中實現，並且展示一些關於他們的事件特點和生活的細節。

7. 情感開場

通過情感豐富的畫面或場景，直接觸動讀者的情感，讓他們對故事產生共鳴，透過情感場景，如悲傷、喜悅、緊張等，來引發讀者的情感共鳴。

　　藉由以上的開場方式，搭配不同的時間點也可以爲故事帶來不同的氛圍和焦點，讓讀者立刻進入故事的氛圍。

1. 過去的時間點開場

以傳說、回憶或小時候的約定等方式開場,可營造出一種神祕、懷舊或情感共振的氛圍。這種方式可以在開始時就將讀者帶入故事的背景和情感基調,逐漸引入主角和主要情節。

2. 現在的時間點開場

通過命案現場、現實場景或問題的引入,可以迅速吸引讀者的注意力,讓他們想要了解更多有關這個情況的資訊。這種方式可以創造出一種緊張、戲劇性的氛圍,讓讀者渴望知道接下來會發生什麼。

3. 未來的時間點開場

透過展示結局畫面、最終對決或轉折點,可以在一開始就營造出懸念、興奮或期待的情緒。這種方式讓讀者對故事的結局感到好奇,並激發他們的興趣,想要了解故事是如何走向這個結果的。

一個快速、直接的開場可以讓讀者立即知道故事的主題和主要衝突,讓故事快速進入主題,並且順暢地將主角和主要情節引入故事中,避免浪費時間。甚至利用本身造型的優勢開場也是一種方式,在故事還未明確前,亮眼討喜的造型也是吸引讀者閱讀的要素之一。

開場不需要過多的細節,要保持簡潔,讓讀者容易理解和印象深刻,不同的故事需要不同的開場方式,最重要的是要能夠引起讀者的興趣,讓他們想繼續閱讀下去。

不要小看開場設計,處理得不好,可能開場就是你的結束。

登場的魅力：
賦予人物獨特的視覺效果

在漫畫中，展現新角色或新造型的登場極為重要。這不僅能夠激起讀者的興趣，更能夠使角色凸顯其特點。

為了在一頁漫畫中達到這些效果，需要運用人物出場的技巧。人物出場在一頁漫畫中的呈現，至少需要包含以下要素：

1. 人物造型

當新角色或新造型登場時，必須完整呈現其外貌特徵。通常以半身或全身的方式破格呈現，以突出角色的重要性。

2. 場景位置

除了人物，分鏡構圖務必要呈現在場角色的相對位置和關係，確保讀者能夠理解角色所處環境。運用全景分鏡展示整個場景，包括其他角色和背景元素，有助於讀者理解角色所處的環境，避免迷失在角色間的位置。

3. 特寫情感

在呈現造型和關係位置的同時，特寫可用來表達角色的情感或內心想法，進一步展現角色的個性特色，並融入故事情節。

以上三點基本構成了一頁人物出場的要素。若頁面允許，可使用多格來展示新角色的動作，如行走、轉身，甚至獨特舉動，以更深入的方式展現角色的性格和特點。

若新角色與其他角色互動，必須清晰呈現關係與位置，這可透過鏡頭角度和角色位置表現。在對話方面，可用來增強位置和關係的隱喻，或讓角色談論周遭情況，引導讀者對場景有更清晰的認識。

運用這些技巧，能在人物出場時創造更具衝擊和深度的畫面，同時保持場景的清晰，讓讀者能更融入故事，感受角色的個性和場景的氛圍。

節奏的掌握：
運用表演節奏引導故事情節

漫畫表演的節奏可以通過多種狀態來呈現，例如靜、動、頓、止等，這些狀態的運用能夠營造出不同的情感和情境。

1. 靜

靜態的畫面可以用來營造安靜、冷靜或專注的氛圍。這種情況下，人物和場景可能都是靜止的，傳達出一種沉思、等待或靜止的感覺。靜態畫面可以讓讀者停下來，感受人物內心的變化或思考。

2. 動

動態的畫面是最常見的，通常用來展示人物的行動、互動或戰鬥。可以通過連續的分格展示一連串的動作，創造出節奏感和動感，動態分鏡能呈現快節奏的情節，並使故事更具生氣。

3. 頓

頓的畫面是一個瞬間的停頓，通常用於展示人物情緒的轉變或戲劇性的時刻。這種狀態可以凸顯重要時刻，讓讀者更深入地理解角色的情感。頓的表現方式常常用來打破原有的節奏，吸引讀者的注意力。

4. 止

通常用來表達某個動作或情節的結束，並帶來一個結果。在這種狀態下，可以使用截斷式的分鏡，使動作在中途停下，然後再進行下一個情節。角色的動作或決定可能會在這個節奏下得到回應或解決。

藉由以上幾種狀態畫面組合，可以很容易地拼出整篇漫畫的節奏感。此外在連續分格內場景不變的情況下，只有人物做動作，通過變化的動作和表情來表現角色的情感和心理轉變。雖然場景不變，但動作的變化可以讓畫面更加生動，同時保持節奏的更迭。

透過一片空白的畫面和無場景表現，可以營造時間停止流動的覺。這種狀態可以用來強調某個定時刻的重要性，或是讓讀者沉在角色的情感和思緒之中。如果人物在場景中，可以將他們的動凍結，讓他們像被定格在一個瞬般，傳達時間停止的效果。在止的畫面中，適當地添加特殊音，如心跳聲、時鐘聲等，更可強時間的靜止。

　　除了動作，也可以通過人物的表情變化來表達情感和情節的變化，讀者可以通過角色的表情理解其內心狀態。運用這些狀態和技巧，你可以創造出多樣性的節奏，使你的漫畫更具有戲劇性、情感和讀者的參與感。

對話的藝術：
精心設計扣人心弦的對白

漫畫對話在故事中的重要性不容忽視，它不僅是角色之間溝通的方式，更是傳遞情感、訊息和情節發展的關鍵工具。

以下是漫畫對話表演的運用技巧：

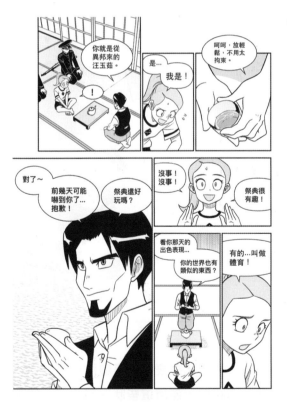

1. 靜止對話也要顧及鏡頭運轉

即使角色在對話時靜止不動，也可以透過變換鏡頭角度來增加視覺的變化，不要讓鏡頭位置停在同一點，產生過度重複的畫面剪接，讓對話場景更生動有趣。

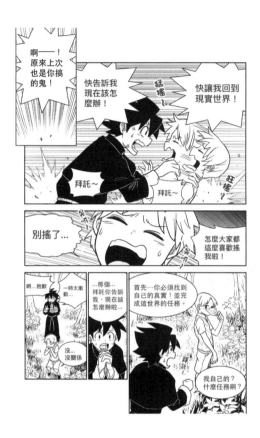

2. 解說橋段的對話

在解釋重要橋段或情節時，可以透過角色之間的對話，先提出疑問，再進行解釋，藉由一問一答的方式鋪陳，可以引起讀者的好奇心，並使訊息更容易被記住。

3. 邊動作邊解說

在角色動作的同時，搭配對話來進行解說，可以使對話更具流暢感，同時也能保持角色的動態，順便帶到場景變化，讓整個表演流程更生動。

4. 蒙太奇手法

蒙太奇是指在連續分鏡中穿插不同場景或事件的方式。這種手法可以將解說的對話與其他情節交替呈現，營造出更加豐富的敘事效果，同時也提供了更多角度的觀點。

5. 結合人物與場景

對話的內容可以與畫面中的場景或情境相呼應，使對話更加貼近故事的情感和氛圍。

6. 少依賴對白，多用畫面表演

漫畫的特點是有畫面的，因此可以透過角色的表情、動作和背景環境來表現情感和情節，減少對白的使用，讓畫面更具有張力。

7. 第三人稱對白

使用第三人稱的對白可以讓他人來解釋主角的行動和能力，尤其是競賽類的劇情，特別適用於需要介紹主角特點的橋段，主角的厲害不用自己講，由別人講出來更有說服力，同時也能夠提供更客觀的視角。

這些表演技巧可以幫助你更順暢地運用對話來豐富你的漫畫故事，使角色之間的溝通更生動有趣，同時也能夠更有效地傳遞情感和情節發展。不同的技巧可以根據情境和需要進行組合和應用，以創造出令人印象深刻的漫畫畫面。

眼神的語言：
利用眼神打造深刻的情感

　　漫畫中，眼神是一個極其重要且有力的工具，可以用來傳達角色的情感、心理狀態，以及進一步發展故事情節。有時眼神能成為故事的隱喻，代表角色的內心想法、祕密或暗示，這種隱含的意義可以為故事增添更多層次。

　　以下是漫畫中如何運用眼神演戲的技巧：

1. 眼神的方向

　　眼神的方向可以傳達角色的關注點。不同的眼神方向會給讀者不同的訊息，進而影響對故事的理解。將重要的對話或事件與角色的眼神方向連結，尤其在講重要的話時，眼神一定要面向讀者，才可以凸顯事情的重要性。

2. 眼神的焦點

通過將角色的眼神集中在特定的物體、人物或場景上，可以引導讀者的注意力，達到引導視線的效果，對於換鏡和情節轉換非常有用。

3. 眼神的轉變

透過畫出眼睛的表情變化，可以生動地呈現角色的情感和思緒變化。角色的眼神轉變在劇情中能夠展示他們的成長、轉變和思考過程。

4. 眼神的交流

通過角色之間的眼神交流，可以傳達情感、關係和情節發展。這種交流可以是默契、矛盾或互動的表現，甚至毋須對白，即可達到心領神會的效果。

5. 眼神的動作

眼睛的動作可以表現出情感的變化，如眨眼、瞪大眼睛、眼神飄移等。隨著情緒的變動，改變眼睛的描繪方式，這些動作可以增加角色的表情豐富度。

6. 眼神的情感

通過多個分格展示角色眼神的變化，可以展示情感和情節在時間上的推移。在節奏上可以製造頓的效果，這對於表現情感轉變和內心思考過程非常有幫助。

通過巧妙地運用這些眼神表達的方式，你可以使角色更加立體、生動，同時也能夠強化故事情節的發展，讓讀者更深入地參與其中。

動作的戲劇：
運用動作增強角色的表現

在漫畫中，動作是一種極為直接的表達方式，能夠展示角色的情感、性格和動機，同時也能夠推動劇情的發展。例如，人臉面向鏡頭代表角色入鏡，而人物背對鏡頭則表示人物出鏡，人物面朝左右取鏡則代表一個方向。

以下是漫畫中運用動作演戲的技巧：

1. 動作的節奏

在描繪角色動作時，必須注意動作的流暢性和節奏感。透過流暢的線條和節奏感，可以表達動作的速度、力量和節奏，使讀者感受到角色的情感和動機。動作的速度影響情感的表達，快速的動作表現緊張或急切，而緩慢的動作則能傳達冷靜或深思熟慮。

2. 動作與情感

角色的動作必須與其情感相結合,透過角色的姿勢、手勢、面部表情等來傳達情感。例如,微微顫抖的肩膀可能隱含緊張,握拳可能表示憤怒,笑著高舉雙手則代表喜悅。例如,一隻手撿東西的畫面,要撿還是不撿?這一決定可以分成幾格表演,從畫面中就能感受到人物猶豫的心情。

3. 動作的變化

在一個場景中,利用不同的鏡頭角度和視角來展示動作,角色的情感能透過微妙的動作細節來表達,大而誇張的動作可用來表達強烈情感,而縮小則能夠凸顯細微的動作與內心變化。例如,主角發現草叢有人影,嚇了一大跳並放大情緒,雙手抱頭瑟瑟發抖和拉遠看動態,心情平靜後,抬頭望向已空無一物的草叢。

4. 動作與姿態

角色的動作可能是對其他人或環境的反應。這種反應能顯示出角色的性格、價值觀和與其他角色之間的關係。每個角色都必須有獨特的動作風格，這有助於讀者區分不同的角色。一位自信的角色可能會站得很挺直，而害羞的角色可能會垂頭喪氣。新手最常出現的問題之一是動作過於僵硬，因此需要讓角色的姿勢有所轉變，以及四肢能做出自然的舉動，從而讓畫面呈現出空間的深度，而不僅僅是直立僵硬的動作。

5. 動作與對話

動作和對話是相輔相成的，透過結合動作和對話，能更好地表現角色的情感和意圖。動作能強化對話的表達，同時對話可解釋動作的背後含義。

6. 動作的引導

動作能引導讀者的視線，進而強調某些重要的情節或細節。例如，一個角色的手指指向某個物體，讀者的目光也會隨之轉向該物體。在畫面中將手舉起，在構圖上，手與身體就會產生距離，增添空間的層次感。這是利用手的動作來引導視覺產生距離感的技巧。

7. 手部動作的重要性

新手創作漫畫時，常常會忽略手部動作。然而，手部的動作可以表現細微的情感反應，同時也能展現動態的力道。正如上述的動作技巧所提到的，手部動作還能夠應用於畫面構圖，產生空間距離的感覺。因此，在表演過程中，請多加利用手部的姿態，以增加角色動態的豐富度。

善用動作表演是賦予整部漫畫生動性的關鍵所在，透過巧妙運用動作細節，可以讓角色活靈活現地「演戲」，帶領讀者深入其所處的世界。

內心的映射：
描繪回憶與內心思考的方法

漫畫中的回憶和內心思考表演，是透過特殊的視覺圖像和表現方式呈現，結合角色的內心獨白或對話，並運用連續分鏡以保持故事的連貫性。這能夠透過角色的動作和對話，使讀者更深刻理解角色的過去和內心世界，從而堆疊角色的深度和情感，同時也豐富了故事的背景設定。

當故事需要闡釋角色的過去，特別是影響其性格和行為的事件時，可以運用回憶場景，協助讀者理解角色的動機和行為。除了豐富角色個性，亦能連結其周遭的夥伴或對手，形成一種呼應。

特別是在情感高潮或重要情節之前，透過角色的回憶，可以建立情感聯繫，使讀者更深入地理解角色之間的關係。尤其在關鍵時刻，角色回憶共同經歷的事情，或者回憶對方的重要時刻，進而加強彼此之間的羈絆。

同樣地，當角色正在經歷情感轉變時，回憶能夠展示這種轉變的過程。透過對過去事件的回想，可以展現角色的成長和改變。這種方法也常被運用作為放置伏筆或暗示未來情節的可能性，引起讀者的好奇心。

透過回憶技巧，我們能夠巧妙地指導故事的時間軸。透過回憶和現實的巧妙交錯，不僅能夠調整故事的結構，還能夠緩解節奏上的枯燥，為故事增添更多的層次。這種手法不僅可以讓故事更有趣，也能激發觀眾的共鳴，讓故事更深入。

以下是有關如何在漫畫中呈現回憶的幾項技巧：

1. 分格框外塗黑

常見的區別現實與回憶
的方式是在分格框之
外塗上全黑。若回憶和現
實交界，可使用漸層效
果，產生回憶淡出或淡
入的效果。

2. 灰色調運用

在回憶場景中運用淡灰
色調，與現實場景的黑
白對比，使回憶畫面
更加凸顯，讀者更易分
辨。

3. 特殊畫風

透過不同的畫面風格、色調或效果，區別回憶和現實場景，有助於讀者理解故事時間軸的變化。

4. 色彩變化

若爲彩色漫畫，可透過改變色彩或色調，營造獨特的視覺效果，尤其在回憶場景中使用灰色或特定色調，以區分回憶與現實。

5. 分格框變化

透過不同的分格形式或邊框風格,表現角色對過去不同記憶片段的想起,例如加入相框元素,呈現照片風格。

除了回憶的表演,新手常會忽略另一種表演方式,即內心思考。

為什麼要使用內心來思考而不是講出來呢?通常是因為不想讓人知道,或是出於與外表形象相反的一種表演方式。如果說人物的造型和說話方式是外在的表演,那麼內心思考就是內在的表演。

漫畫表演常常透過這種對比反差,展示角色的內心想法、情感和矛盾。內心思考的場景可以用來引導讀者進入新的情節轉折,特別是在情感高潮時使用內心思考的表演,能夠更豐富地呈現角色的情感。

內心思考可以成為角色之間情感交流的一種方式。它能夠表現角色對其他角色的看法、感受和期望,從而豐富角色關係的呈現。在劇情節奏需要減緩時,可以運用內心思考來營造沉思和寧靜的氛圍。當角色經歷成長和發展時,內心思考的表演可以展示他們的內心變化和反思。

至於內心思考的表演方式，常見的有以下幾種方式：

1. 內心獨白

使用內心的文字框或無文字框來表現角色的內心獨白，通過文字內容讓讀者得知角色的想法和情感。通常對話會與角色的情緒表情和動作相呼應。

2. 情感符號

使用情感符號，如破碎的心、雲朵等，直觀地表現角色的情感狀態，屬於卡通幽默的表演方式。

3. 視覺呈現

結合對話內容的視覺元素，將角色的內心世界以具體的方式展現出來，如回憶的畫面或說明性的圖像，用以呈現角色的思考過程，讓讀者更深入探討他們的想法。

4. 情緒變化

角色的面部表情是表達內心情感的關鍵。透過眼神、眉毛、嘴巴、手勢、頭髮等的變化展現角色的內心波動。動作和姿勢也能反映內心狀態。例如，交叉手臂、低頭等動作能表現出內心的思考或困惑。

綜合運用這些方法，你能有效地處理漫畫中的回憶和內心思考場景，讓其更具情感共鳴和故事深度。但不要反覆使用相同的回憶場景，這可能讓讀者感到厭煩。每次回憶都應該有新的資訊或情感注入。

在故事中，角色的內心狀態常成爲情節的推動力。透過深入描寫角色的內心思維和情感變化，故事得以更加豐富和引人入勝。觀衆藉此能更深刻理解角色的抉擇，進而預測故事的發展。

內心表演能夠賦予角色更立體的特質，他們的動機、恐懼、希望和夢想皆透過這內在情感得以呈現。這使得角色更富深度，觀衆更容易與之建立情感共鳴，仿若身臨其境。

內心搭配回憶可以成爲情感的觸媒，引發內心深處的情感波動。這些回憶可能是喜悅的、痛苦的、後悔的，或是充滿愛的。透過角色的表演，觀衆能夠見證到這些情感在角色內心的激盪，同時也能夠更好地理解角色的行爲和抉擇。

在進行畫面的最終定稿時，要注重細節設計和情感表達，同時運用構圖、特效和色調調整來增強場景的效果，實現你想要表達的情感和故事意圖。

物件的詮釋：
運用物件表達情感與情節

運用物件演戲是一項巧妙的手法，不僅能夠增添場景的豐富度，還能夠深化角色的個性。在故事中，這種方法可以發揮多重作用，從驅動情節的元素，到在漫畫分鏡中運用物件來做畫面隱喻，甚至可以作爲轉場換鏡的有力工具。

舉例來說，在一場驚心動魄的刀光劍影打鬥中，主角突然閃失，對手的刀鋒在眼前落下。接著，畫面一轉，展現出一把菜刀的畫面，隨之鏡頭拉遠，呈現一名廚師正在專心地切菜。這樣的物件轉場技巧，經常具有深層的隱喻性暗示，或是將兩個戲劇場景巧妙地連結在一起。透過這樣的轉換手法，時間和空間得以流暢地交替，讓觀衆在劇情轉折時得以更加深入地體會情感和戲劇張力的轉移。

在漫畫中，物件成爲一種視覺上的符號，透過特定的物件，能夠象徵角色的情感、目標或內心狀態，讓讀者更容易理解角色的內心世界。透過角色與物件的互動，我們能夠揭示角色的興趣、嗜好和技能，讓角色和特定物件之間建立情感聯繫，引起讀者情感上的共鳴，爲角色帶來更多層次的豐富性。

在不同場景中多次出現同一物件，可以建立物件與角色之間的連結，甚至成爲情節的關鍵線索或重要元素。

精心挑選具有視覺吸引力的物件，能夠引起讀者的注意，將焦點帶到畫面上。物件的變化可以成爲劇情的展示工具，也能夠展示角色的轉變。這些物件可以在場景中鮮明地凸顯，特別在彩漫中，這種運用可以讓物件更加鮮豔，從而增強視覺吸引力。透過對比角色和物件的特性，可以更好地凸顯角色的個性，這種對比使得角色更加生動立體。

此外，物件不僅可以被動地存在於場景中，還能夠參與互動，成爲情節的驅動力。這種運用讓物件在漫畫中擁有更深層的意義，同時成爲情感和主題的表達方式。通過讀者對物件的情感聯繫，使故事更加引人入勝，這種情感共鳴使得讀者更容易被故事所吸引。

最後，巧妙地將物件融入背景中，使其成爲故事世界的一部分。這樣的運用不僅能夠營造更加自然的場景，同時也可以反映出角色的環境和生活，並豐富整個場景的描繪。透過精心的運用，物件可以成爲一個強大的情感載體，豐富漫畫的情節，增強角色的塑造，並讓整個故事更加有血有肉。

情緒的轉換：
掌握情緒落差創造情節張力

　　情緒落差表演是一種極具戲劇性和情感共鳴的手法，能夠有效地捕捉角色的情感變化，使故事更加豐富。

　　以下列舉一些運用情緒落差的表演技巧：

1.　對比式情緒

在一段時間內呈現角色情緒由高到低或由低到高的變化，通常在這之前會先鋪陳情節轉折或事件發生，導致角色情感的轉變。表現上，會在相鄰的分鏡中呈現相反的情緒，例如上一格是笑，接續下一格是哭的表情，這種瞬間轉變能夠營造出戲劇性的效果，凸顯了角色內心的不穩定，讓讀者感受到情感的強烈變化。

2. 累積式情緒

上述的方法屬於強烈式的情緒轉變，有時並不需要如此強烈的情緒變化，而是要一種逐漸累積的感覺，這時可以通過多個分格來展示角色情感的轉變，比如從希望到憂鬱，或是從愛意到憤怒，這樣的表現手法，可以呈現角色的成長和變化，同時增強情感的真實感。

3. 動態式情緒

通過連續的動作來展示情緒的轉變，例如從站立到跌坐，或從平靜到激動的手勢。這種連續動作能夠使情感更加生動地傳達給讀者。

4. 場景式情緒

情緒落差也可以表現時間的流逝，利用場景中的物件或環境變化來隱喻角色情感的轉變，例如天氣的變化、花朵的開放與凋謝等。這種隱喻能夠讓情感變化更加生動且深入人心。在不同場景之間使用情緒落差，可以作爲平滑的過渡，引導讀者進入新的情節。

5. 內心式情緒

透過角色的內心獨白，呈現角色內心的掙扎和衝突，揭示其情感變化和思想轉折。這種方式能夠讓讀者更直接地了解角色的情感變化。讓角色隱藏情緒，只在某些時刻透露出來，例如微笑下隱藏的悲傷，這種情緒的內斂能夠讓讀者更加好奇和投入。

有時將不同角色的情感放在一起呈現，例如一人高興、另一人傷心，這種對比可以讓情感更加凸顯，同時也能展示角色之間的關係。在運用情緒落差表演時，要注意適時地使用，避免過度使用而讓情緒變化失去效果。

時空的穿越：
平行與交叉剪接的精妙運用

有時候故事情節若僅按照一般方式編寫，可能會出現單調乏味的問題。

在之前的章節中，我陸續解釋了掌握漫畫節奏並推動故事的技巧，而這一章將探討透過剪接畫面表現的方式，強化漫畫表演的技巧。

在進行畫面剪接時，務必確保場景、角色的位置和動作在不同畫面之間的連續性，以避免讀者感到困惑。同時，運用不同的視角和焦點來引導讀者的注意，強調故事中的重要信息。適時的剪接切換不僅可以營造出故事的節奏感，還能增加整體動態感，使漫畫更具吸引力。

切換畫面的時機扮演著關鍵角色，能夠巧妙地增添或降低緊張感。突然或跳躍式的畫面切換，不僅能夠加強情節的戲劇性，更能夠深入表現角色的情感和故事的氛圍。在這個過程中，必須平衡各種元素，包括對話、動作和場景。這樣的平衡不僅有助於保持觀眾的興趣，也能確保他們能夠完全理解故事的發展。

在某些情況下，故事必須在同一場景中持續發展，但若持續時間過長，讀者可能會感到乏味，覺得缺乏變化。這時，我們可以運用平行或交叉剪接不同場景或情節的方式，來創造戲劇性、節奏感以及強烈的對比效果。

透過平行或交叉剪接展示不同時間或地點的情節，可以凸顯故事的多重發展，同時展現不同角色的情感，強調情感對比，能更深刻地描繪角色的內心世界。

以下是這兩種剪接方式的應用：

1. 平行剪接

平行剪接指的是將兩個或多個不同的場景、情節交錯地編輯，使它們同時出現在畫面上，增加故事節奏和戲劇效果。這種技巧能夠讓讀者同時關注不同情節，並在情節之間營造強烈的對比。

通常用於呈現多個角色或情節的平行發展，透過在不同場景或角色之間切換，同時展示不同的時間軸。這能夠呈現不同地點或角色同時進行的情節，以及不同角色的情感狀態進行對比，例如一人緊張、另一人喜悅，這種情感對比可以加強情感的衝擊。

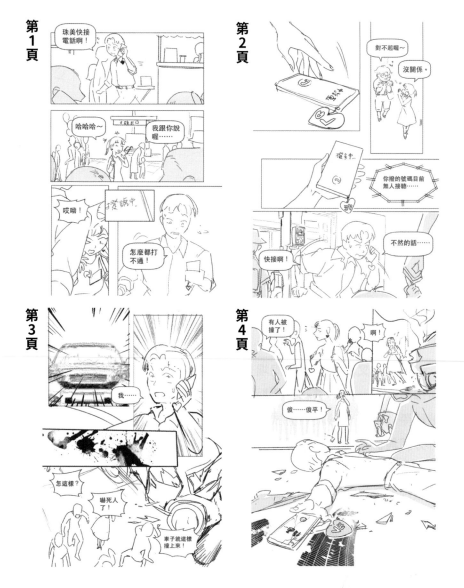

2. 交叉剪接

交叉剪接則著重於交替呈現兩個或多個不同情節之間的相似之處，將不同場景、時空或情節中的相似元素交錯呈現，以建立戲劇性的對比和聯繫。交叉剪接的目的是在情節之間建立情感聯繫或因果關係，這種技巧能夠創造出強烈的對比和衝突，增強情節的張力。

透過交叉剪接，我們可以交替展示不同情節，增加懸念和節奏變化。或者交叉呈現不同角色的行動，交替展示兩種不同氛圍或場景，凸顯兩者之間的差異。此外，還可以通過將不同角色的情感相互連接，展現角色之間的關聯性。

第 1 頁

第 2 頁

第 3 頁

　　平行和交叉剪接是將不同場景或情節進行交錯呈現的編輯技巧，能夠創造戲劇性、節奏感和情感對比，對於劇情太長或情節相似的橋段，是破解平淡的一直線敘事方式，使故事更加豐富且引人入勝。然而，在進行分鏡設計時，必須確保平行或交叉的情節之間有一定的連貫性，以使讀者能夠順暢地理解情節的交替和關聯。這些技巧可以透過分鏡的安排和組合，有效展示不同情節之間的關係和發展。

情節的解讀：
深入分析漫畫故事結構的方法

當閱讀漫畫時，我們往往被故事情節所深深吸引，情感也在其中起伏。然而漫畫的故事並不僅僅是美麗的圖像堆疊，而是蘊含著精心建立的結構和設計的藝術品，每個情節、每個轉折，都是作者悉心策劃的藝術作品，旨在喚起讀者的情感共鳴，將其深深捲入其中。

一般而言，研究漫畫的方法不外乎針對作品的故事架構、分鏡表演及畫風等進行深入探究，作為拆解漫畫作品的基本步驟。不過，我偏好從整體作品的組織構成來思考並整理整篇漫畫的架構公式。

首先，在進行選取作品樣本時，務必涵蓋多本同類型且廣受歡迎的作品，這樣才能更充分地進行比對分析。逐一對這些作品進行探討，追蹤其脈絡，乃至將眾多作品資料加以整合，通常能夠凸顯出共通之處。隨後這些共通要素可被嘗試套用至其他情節中，以驗證其邏輯是否通順。透過此種方式，逐漸能夠描繪出所追求類型的情節脈絡。

透過此類分析，能夠更全面地理解在某一特定漫畫類型中，何種情節、結構、分鏡方式和畫風最受讀者歡迎。對於那些初次嘗試創作漫畫的人而言，能藉此運用經過驗證的元素，將其融入自身獨特的創作之中。同時此方法亦適用於漫畫教學或講座資料，因其條理清晰的公式，能夠協助未熟悉漫畫的人更快地進入狀況。

儘管這種方法能夠找出一些成功元素，但必須強調每部漫畫作品皆具其獨特性，創作過程中的原創性和創意同樣不可或缺。過於機械套用公式可能導致作品呈現出刻板感，因此在運用此方法時，仍需保持創造性思維，以確保作品能夠獨樹一幟。

在接下來的章節中，我將探討幾種不同的情節結構，包括懸疑緊張、追逐、戰爭、動態打鬥以及感人劇情。我分別用不同的方式拆解結構，逐步解析這些情節，探究它們的設計原則、元素和效果，期望能揭示在漫畫創作中的關鍵要點。

不論是精心策劃一場戰爭劇情的起伏，還是巧妙營造一個觸動心弦的情感場景，每一個情節都是故事的重要磚塊，也是作者和讀者之間的情感橋梁，希望透過這樣的情節結構解析，能為大家提供各種漫畫的方向，並鼓勵各位建立自己的漫畫分析法。拆解分析漫畫是件很有趣、並可以增進自己漫畫認知技巧的方式。

驚悚的藝術：
揭開懸疑恐怖故事的祕密

　　在編寫懸疑與恐怖故事時，畫面的節奏非常關鍵。透過交替運用快節奏與慢節奏的畫面，能夠引領讀者的情緒隨劇情波動。妥善的畫面間隔能夠勾起讀者的好奇心，激發他們的猜測和疑慮。透過巧妙的暗示手法，可引起讀者的注意，讓他們自行發現細節，進而加深參與感。

　　建構懸疑氛圍需要多重技巧的融合，從情節策劃到畫面呈現，皆需精心安排。透過適宜的節奏、隱喻的暗示、特寫鏡頭、音效運用等手法，能夠牽動讀者情感，使其深陷於情節迷霧之中。

　　幾個營造懸疑恐怖漫畫的要領如下：

1. 故事布局

關鍵在於平衡疑點與解答。故事中交替呈現疑點與部分解謎，使讀者保持好奇，同時不至於過於複雜。透過對話、動作或細節的巧妙描寫，激發讀者質疑的情緒，引發好奇之心。

2. 氛圍營造

透過畫面對比與變化，能夠造就情感的撞擊。特殊的視覺元素，如陰影、暗處、強烈對比等，能夠強化畫面神祕感與緊迫感。這些元素在場景中將營造出隱匿事實或未知真相的氛圍。運用畫面的空白處，讓讀者自行填充想像，進一步提升懸疑感，引發讀者的思考。

3. 鏡頭運用

適當的節奏和布局，能夠掌控讀者情緒，引導他們進入緊張氛圍。運用懸念技巧，推向高潮後快速轉換場景，讓讀者感到不安和好奇。專注角色的表情、眼神、動作，也能夠傳達疑惑、恐懼或不安情緒。

4. 情感營造

透過描繪角色內心活動，如猜測、擔憂、恐懼等，增加情節複雜性，引發讀者情感共鳴。音效在漫畫中也扮演重要角色，能夠增強情感表達，懸疑氛圍可透過特殊音效營造，如心跳聲、風聲、腳步聲等，在讀者心中製造強烈效果。

以上是一篇懸疑恐怖故事的要點元素。

在編寫懸疑恐怖的故事時，大部分的故事結構循序如下：

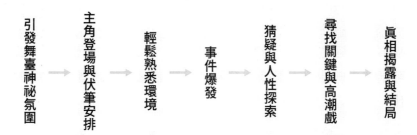

引發舞臺神祕氛圍 → 主角登場與伏筆安排 → 輕鬆熟悉環境 → 事件爆發 → 猜疑與人性探索 → 尋找關鍵與高潮戲 → 眞相揭露與結局

1. 引發舞臺神祕氛圍

故事開始時，建立一個神祕或可怕的場景，或者是描繪一段傳說故事、命案現場，又或者神祕廢墟等，以此營造恐怖氛圍，讓讀者從一開始就能感受到可怕的氣氛。

2. 主角登場與伏筆安排

引入主角及其夥伴，安排他們前往剛才的神祕場景，這裡可以埋下一些故事伏筆，爲後續劇情做鋪墊。

3. 輕鬆熟悉環境

主角逐漸熟悉這個環境，此時通常以輕鬆幽默的方式處理，並展示角色們的背景和性格。這段情節的輕快氛圍，將爲後面的反差做準備。

4. 事件爆發

開始發生奇怪或可怕的事件，這些事件應該與一開始的神祕場景相呼應，並且有合乎邏輯的原因。透過事件的連接，營造整體情緒，準備解開謎團。

5. 猜疑與人性探索

角色間開始彼此猜忌，此時人性的陰暗面成爲焦點。角色的懷疑與恐懼，能夠製造更多緊張感。

6. 尋找關鍵線索與高潮戲

角色開始尋找關鍵線索，通向故事核心的方向，這時可以設計高潮戲，提升整個故事的情節強度。

7. 真相揭露與結局

故事朝向結局進展，逐漸揭露真相，交代事件的前因後果，或許還可以加入一些出人意表的發展，但務必確保給讀者一個完整的交代。

以上就是一般用於營造懸疑恐怖氛圍的故事結構。在漫畫中，這種情節需要靈活運用多種元素，從情節結構到畫面呈現，都要能夠引起讀者的好奇心和焦慮感，激發他們持續閱讀的興趣。儘管結構相似，不同的元素和表現方式仍然能夠塑造出引人入勝的漫畫故事。

追逐的藝術：
打造生動有趣的追逐場景

我們常常在電影中觀賞到追逐場景，無論是人追人還是車追車，那種透過鏡頭和節奏營造的刺激感，假若要在漫畫中呈現，需要哪些元素以及繪製要點呢？

追逐場景能夠創造極度緊繃的氛圍，將觀者的情緒也逐步升高。讀者會融入角色所處的情境，感同身受地體會角色的緊急需求和所面臨的挑戰，這樣的情感共鳴使故事更加引人入勝。同時這也是讓角色展現個人特色的極佳機會，無論是主角或反派，他們的行動和抉擇皆能反映其性格和能力。

以下是我構思追逐場景的方法，用以規劃與確保情節順暢和讀者的投入：

1. 目標動機

首先明確誰是追逐的目標，以及誰在追逐。這可能是主角在逃亡，或者是遭到敵人或其他角色的追趕。明確目標與動機是構築追逐情節的基石。

2. 場景布置

選擇一個充滿挑戰的場景，並添加各種障礙和困難，利用周圍的環境元素營造戲劇效果。例如，狹小的巷道、擁擠的市集或高速公路等場景，能夠提升追逐的複雜度和刺激感。若有需要，可以繪製場景示意圖，標記追逐路徑、關鍵地點，這在設計整個情節時非常有幫助。

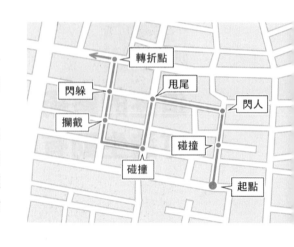

3. 節奏掌握

透過恰當的分鏡節奏，運用前述的節奏要點，將追逐的速度感傳遞給讀者。使用迅速的鏡頭轉換和連續的動作來加強緊迫感。多角度的鏡頭選擇，如俯視、特寫、中景等，有助於展示追逐的不同階段和變化，讓讀者更加身臨其境。

4. 角色互動

在追逐過程中，角色之間的互動和對抗，能夠增添情節的張力。通過對話表達彼此的情感和狀態變化，角色可以利用障礙物或武器互相作用。利用面部表情、動作和心理描寫，傳達角色的情感，使讀者更容易投入情節。

5. 時間要素

運用時間感和倒數計時，強調緊迫感，讓讀者明白主角必須在有限的時間內完成目標，否則將面臨後果。

6. 音效與速度線

運用音效和速度線，增強追逐場景的真實感，使讀者聽得到腳步聲、風聲等環境聲音，這些音效可以提升畫面的動感和臨場感。

7. 高潮轉折

在追逐情節的高潮處，添加一些出人意料的轉折或突發事件，以增加驚喜元素，同時也能調整情節節奏。

　　追逐情節常常是故事發展的推動力，引導角色邁向特定目標，並激
發一系列事件，提高節奏交替的效果。這種情節不僅能夠注入變化，
還可引入新角色、情節轉折，對於劇情的豐富也有一定的幫助，高壓環
境和關鍵時刻能夠引起讀者的情感共鳴，使他們與角色一同經歷情感波
動。

戰爭的策劃：
營造戰爭劇情的關鍵要素

　　繪製戰爭場景的確需要周密的規劃與創意呈現，以營造出充滿戰事氛圍和戲劇張力的場面。

　　然而許多初學者在描繪戰爭故事時，常常迷失在大規模士兵對決的畫面或是亂無章法的戰鬥場景之中。實際上，戰爭主題的描繪並非越多人越好，有時候善用畫面中的焦點，將其集中於少數主要角色身上，更能喚起戰爭情節中的情感共鳴。透過這些角色的視角和情感，讀者能更深刻地理解整場戰爭的意義，這也是在漫畫分鏡時值得精心策劃的部分。

　　選擇適切的視角和鏡頭，賦予戰爭場景更多生動感，可以運用不同的視點來呈現戰爭的多層面。例如士兵視角、指揮官視角、鳥瞰視角等等。戰爭情節的節奏宜有起伏，交替展現激烈和緩和的場景，這樣的節奏變化使情節更引人入勝，保持讀者的興趣。若戰爭場景牽涉到不同地點或場景，須確保場景切換順暢，讓情節轉換更易理解。

　　在構思戰爭情節時，為了使整個場景脈絡清晰吸引人，建議先思考數個關鍵畫面，將這些畫面構思清晰，這樣比邊畫邊想更有效率：

1. 行軍隊列

思考行軍的節奏和動作,可以透過一連串的分鏡呈現士兵前進的過程,讓讀者感受到戰爭正在進行中。

2. 鼓舞士氣

描繪主角或指揮官鼓舞士氣的場景,以展現角色們的決心和士氣。

3. 陣型布局

畫面中可以因應地形與劇情需求,展現不同陣型的士兵,呈現軍隊的布局和戰術。

4. 衝鋒一役

運用變化的鏡頭來呈現士兵的衝鋒,透過遠景、近景和特寫等展現動感。

5. 兩軍交鋒

以不同的角度和距離呈現雙方的交戰情景，強調戰鬥的激烈。

6. 凸顯角色

在戰爭場景中，透過特寫或其他方式凸顯主要角色，顯現他們在戰局中的重要性。

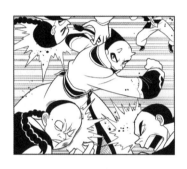

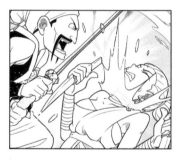

7. 角色對決

著重展現主要角色之間的對抗，透過動態的姿勢和表情表達情感和衝突。

8. 包圍與突圍

呈現角色被包圍或進行突圍的情節，透過不同畫面的變化展現緊張感和壓力。

9. 結局場景

在戰爭情節即將結束時，可以描繪勝利或失敗的場景，以及角色的情感表達。

　　描繪戰爭情節需關注情節節奏和角色情感的表達，透過多樣的鏡頭和視點，使畫面更具生動感。同時，注意細節如武器、盔甲、旗幟等，這些可以增添畫面的真實感和豐富度。

　　在撰寫戰爭場面前，也建議先仔細規劃戰場環境，包括地形高低、鄰近環境、天然屏障和雙方軍隊的距離等要素。這樣的規劃能爲制定戰術提供明確的基礎，使得戰爭場景更加真實可信。

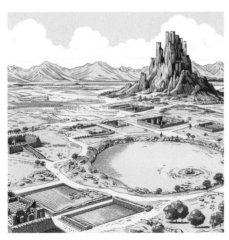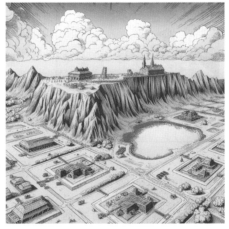

　　透過巧妙的策劃和呈現，繪畫戰爭場景能夠讓故事更加引人入勝，使讀者彷彿置身其中，感受戰爭的激情和情緒。

打鬥的能量：
創造動感十足的戰鬥畫面

在漫畫動態打鬥畫面的分鏡中，需要對角色動作、畫面構圖、時間軸等要素進行合理安排和設計，並且運用特效和速度線等元素增加畫面的張力和節奏感。

首先戰鬥在劇本編寫安排上，我會有以下的思路解析：

戰鬥橋段的安排						
結果	構圖	節奏	方式	過程	地點	目的
意外	遠近	停頓	智力	中場	不利	為己
達成	空間	快速	能力	不斷	有利	為人

構思打鬥動態分鏡時，除了這場動態戲要呈現的主題目的安排外，我會著重在構思位置、情緒、動作、戰術，這幾項要點。

在什麼地方？彼此間的位置？周圍有些什麼樣的道具？

這是我考慮位置的要點。動態感是打鬥畫面的關鍵，如何通過多角度的鏡頭切換和透視效果來表現出角色的動態感，若對整個場景配置不清楚，是無法好好完整你的運鏡視野。

透過透視表現出距離感，可以讓讀者感受到人物之間的距離和速度，運用視角、透視和比例等手法來設計畫面，可以使畫面更具有立體感，這些都是需要很清楚的位置配置才可以達成。

先設計出角色在對戰中彼此間的情緒、目的，還有動機，以及過程中每個角色的內心思考。

訂出這些要點後，就可以依據需求編寫打鬥過程。打鬥畫面中，角色情感表現非常重要，可以透過角色的表情、動作和對話等方式來展現角色的情感，甚至角色內心的描述與回憶，都可以增加畫面的情感共鳴，使其更具有個性。

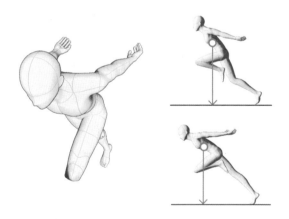

要用什麼樣的打鬥畫面？姿態？整個運鏡銜接的流程？我會思考這場戲中，最可以吸引讀者目光的畫面效果。

像是在動態打鬥畫面中，重心的位置會影響整個畫面的氣勢和動態感。繪製角色的姿態時，可以利用角色的身體語言、姿勢和肌肉線條來表現他們的重心位置，並透過動作來呈現出角色的力量感和速度感。

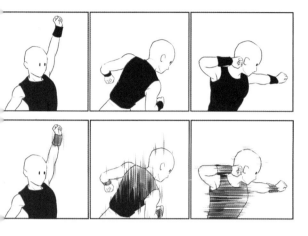

在漫畫中，對比是非常重要的元素。使用粗細不一的筆觸，以及簡單而有力的線條，來表現出角色的速度和力量，可以讓場景更加生動，讀者更容易投入角色的世界。

當人物移動時，會產生影子效果。速度線是表現物體運動的慣用手法，使畫面看起來更加動感和生動。使用速度線時，要注意其方向和形狀，以表現出運動的方向和速度。

其他例如人物衣服的皺摺、頭髮飄逸的方向等，以對細節的刻畫來增加畫面的層次感。

整場打鬥的方式爲何？是否有謀略安排、運用到場景，而不是一味地依靠力量。設計一場好的打鬥方式，也是提升故事可看性的要領。

利用各種特效來增強場景的真實感，描繪出光芒、爆炸、火花、煙霧等特效，可以營造出場景的緊張感和動感。

❶ 首先，在節奏的配置上會區分：動（對打）─頓（情緒和小動作）─ 止（位置、結果、心理）。

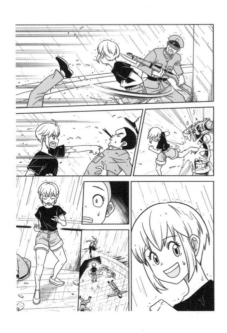

❷ 打鬥畫面的節奏感非常重要，節奏的快慢會影響到讀者的感受。要讓讀者感覺到角色的身體在移動、攻擊和防禦，將角色的動作分為快速和緩慢還有停頓，可以通過變化動作速度和運鏡來控制節奏感。

整段動態也要思考：要節奏還是要感覺？例如使用多個小格子來表現一個動作的連貫性，或者使用特殊的頁面構圖來強調特定的動作。甚至可以用線條來表現出動作的方向和力度，營造出動態感。

❸ 對於整個過程時間感的掌控，根據時間軸的先後順序來設計，以清晰地表現出角色的動作和描繪打鬥的節奏感。

也會透過鏡頭運作，像是畫面的剪接、遠近推拉、角度變化，這些運鏡來達成。

可以用遠看動作對位，近看情緒內心思維來作為構圖依據；格與格之間的銜接順暢度，也都會影響動態分鏡的效果呈現。

❹ 當然還有一些故事中的力量（能力）差異，透過表現人物的身體語言、面部表情和描繪肌肉等方式來展示力量的強弱，讓讀者感受到打擊的威力。

至於畫面效果呈現的處理、疏密、層次（近黑遠灰），空間感等等，這些都屬於完稿時可以運用的效果。

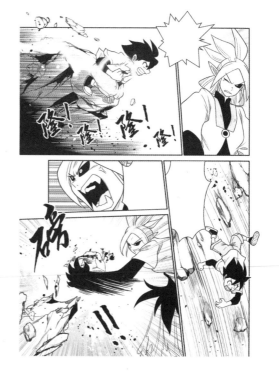

總之，要營造出漫畫動態打鬥畫面的效果，需要注意重心、線條、特效、動態感和節奏等因素，通過不斷練習和學習來提高自己的技能水準。

感動的訴求：
揭示感人劇情的創作祕訣

　　如何寫出一篇感動人心的故事一直是每個創作者的目標，但要營造自然的感動效果，除了前期故事結構編排外，還需要許多畫面表演的引導才能做到。對於新手而言，由於較少人生歷練，光憑想像往往難以寫出深刻的體驗。

　　很多感動人心的故事，都需要讓讀者融入故事中的角色，以角色的視點去感受情緒，才能引發出感同身受的效果。然而，新手在處理這方面的情節時，往往無法在關鍵時刻把感受力提高到頂點，導致故事張力無法凸顯，使得應有的感動效果大打折扣。

　　歸咎原因主要是缺少前期的準備要素，以至於後期的引爆點不夠有力，甚至無法說服讀者。那麼前期需要在故事中準備哪些要素呢？我們可以從一些規律中找出來，以下列出來供大家參考：

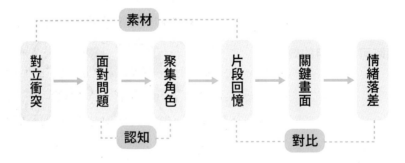

1. 對立衝突

故事一開始就呈現對立或衝突，不論是意見相左、出現危機或是產生問題，這些事件是推動角色未來改變的起源。越大的衝突需要越大的能量來處理，故事的張力也會隨之增加。

2. 面對問題

有了對立衝突的因素，角色就必須去面對甚至解決問題。這過程中處理的情節或畫面都是後續階段會用到的素材，而角色所產生的心理矛盾也可能成為後期情緒落差的啟發要素。

3. 聚集角色

擁有相同信念的人聚在一起，面對之前產生的對立衝突，不論結果如何，會有凝聚人心的功效。有時人群越多效果越大，前提是這群人要有共同的意念與認知。

4. 片段回憶

凝聚情緒感觸的必備要素。利用回憶把讀者的思緒重新整理，將發生對立衝突至今安排的布局及畫面用片段穿插的方式呈現。若片段回憶與現階段進行的畫面呼應，將有助於加深讀者的印象與感觸。

5. 關鍵畫面

累積好的能量必須提供一個爆發點給讀者宣洩。這時最好的做法是畫出可以呈現角色內心感受的畫面，不管是悲傷、放空、一句對白，還是一擊必殺，這個關鍵畫面就是讓讀者把情緒爆發出來的引爆點。

6. 情緒落差

透過關鍵畫面，你想要讀者達到什麼樣的感觸？必須考慮情緒落差的安排，讓角色在片段回憶的情緒與看到關鍵畫面後的情緒形成對比。落差越大，情緒波動越大，例如可試著讓角色在大笑後下一秒立刻哭泣，來增加情緒張力。

　　一篇感動人心的故事可透過以上幾個要素與順序，營造出具有感觸的橋段。當然，最終還需依賴分鏡編排以及畫面的表現，才能真正達到感動效果。但以上基本要素卻是不可或缺的，如何運用這些要素則是作畫者接下來需要修煉的地方。

Chapter

7

新時代的漫畫類型

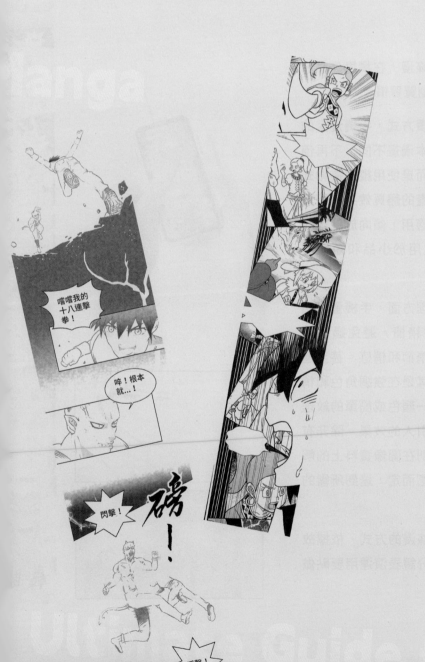

7-1

手機的魅力：
精通手機漫畫繪製的技巧

手機漫畫俗稱為條漫，在構思作品前需要先了解使用者的瀏覽習慣。

為了因應手機閱讀方式，手機漫畫的分鏡概念與過去的紙本漫畫不同，不再僅是版面的切割分格，而是使用縱向捲軸式的呈現。以往紙本漫畫的翻頁效果和跨頁震撼在手機上已不再適用，傾向於使用較簡單的分格方式，適用於小品和短期閱讀。

在畫質和細節處理方面，手機螢幕相對較小，因此畫面要精簡，避免過多細節，專注於傳達主要情節和情感。甚至連背景也可以簡化，尤其是在強調角色和情節的情況下，使用單一顏色或簡單的紋理抓出調性即可達到吸引人的效果。除非有計畫出版實體書，否則在圖像資料上的解析度可以根據可視範圍而定，達到所需的畫面效果即可。

以下就構成手機條漫的方式，依據故事規劃、分格切割、分鏡表演運用要點做逐步分析：

1. 故事規劃

手機漫畫的故事，基本上可以參考前面章節的構成要領。每一回在故事長度的規劃上不宜太多，手機漫畫是以短時間閱讀爲主要訴求，控制好故事訊息量也是必要的作業。

首先確定你想要探討的主題核心或故事情節，可以是愛情、冒險、懸疑、奇幻等等，選擇一個引人入勝且自己擅長的主題，架構編排上可參考前面章節提示的要領做配置。

創建主要角色和次要角色。確保每個角色都有獨特的個性、目標和動機，使故事更加豐富有趣。角色的特點應該與故事主題相關，並且能夠引起讀者的情感共鳴。造型外觀可以依據主題做貼切市場的設計，有時造型對讀者的共鳴度，也是吸引讀者閱讀觀看的一種技巧。

制定整個故事的大綱，這包括主要情節轉折、高潮和結局，確保故事的節奏和結構合理。因爲手機漫畫計算訊息量的方式與頁漫不同，是以一格一格的畫面做計算，在開始切割分格作分鏡前，我會運用區塊規劃的方式，規劃我的漫畫內容。

例如這一回的故事我預計用三十格畫面來畫，我會先把故事依據劇情分出波段，並檢視每個波段的訊息重點，此時也可同步做故事結構的調整。這樣規劃的好處可以控制你每回的分格數，就跟頁漫控制頁數一樣，掌控你故事訊息量的概念。

接著開始依據編好的劇本，把每一格要畫的畫面一一標註文字或直接把畫面畫上去，有點像是電影分鏡的概念，此時先不用管格子形狀的問題，每個分格可以都一樣形狀，先把這三十畫面畫出概念圖，至此你已經有初步的劇本分鏡稿了。

沙羅對著指揮官說：交給我吧！	對話剛說完沙羅身影消失。	沙羅瞬間來到凱莉身前，凱莉大驚。	沙羅一個縱身踢向凱莉，凱莉雙手擋住！	凱莉蓄力準備還擊！

2. 分格切割

劇本分鏡切割好後，開始把所有三十格畫面置入手機漫畫的規格中，針對劇情需求把每一分格的分鏡稿做格形編排及構圖調整，確保手機閱讀時的順暢與變化。

手機漫畫通常是以垂直排版呈現，所以需要適應這種排版方式。每個分鏡都應該在垂直方向上進行設計，確保閱讀者能夠順利地從上到下閱讀故事。以整個手機螢幕為單位，適當地規劃滑動時的閱讀長度。

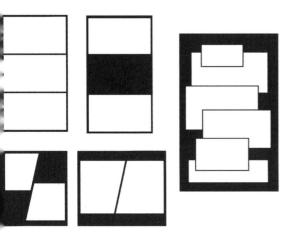

手機漫畫的分格和分格之間需要適當的區隔距離，這些距離可以作為手機滑動閱讀時的視覺緩衝，也可以用來表達故事中的時間節奏與情緒延伸。分格間距越近，節奏感越強烈，分格距離較長則會產生過場或時間延續的效果。對於同一畫面的切割分格，常用於同一時間的不同表演，切割分格的距離和位置也會影響故事的時間流逝感。

這些間隔還可以用來安置對話框，就可避免對話框遮住分鏡中的構圖。記得選擇適當的字體和字級，確保文字不會過小難以辨認。

手機漫畫的分格形狀主要以縱長為主，所以在規劃分格版面與構圖時，也是以此依據作為基礎做畫面編排，但在閱讀動線上需注意手機的閱讀方式，與頁漫有些微不同，主要以視覺順序的方向為考量，這在規劃分格版面時也要考慮進去。

手機漫畫與頁漫一樣，畫面可用框線或無框線來區隔畫面，但每個銜接畫面之間的空間距離，是控制時間節奏的要點。大長格分鏡表現類似於動畫中的拉長效果，可以用來展示畫面的延伸或連續性。例如，整個場景可以延伸穿過畫面，分格構圖和對話框穿插其中，通過閱讀的推拉過程，營造出不間斷的畫面表演效果。

下圖列幾個常出現的分格版型。

框線

圖像

3. 分鏡表演

在規劃分格版型的同時，亦可對版型編排進行分鏡構圖上的調整。雖然手機漫畫受限於縱長型構圖，然而許多構圖原理仍可運用於頁漫的模式架構，例如破格、浮動格、場景轉換等，皆可參考前面章節所述的構圖技巧。

特別是長條式的延伸構圖，這是手機漫畫的一個特色，可運用此特點來延展情緒呈現，以及場景轉換效果。

在場景轉換的變化中，運用色彩的淡出淡入作為轉換效果，甚至可將回憶畫面的切入切出以同樣方式呈現。

表情在條漫中極其重要，需確保角色的表情能清晰地傳達情感，並在小螢幕上清楚可見。

對話文字多橫向排列，閱讀方向自左至右，有助上下滑動時的流暢閱讀體驗。對話框可藉顏色區分角色，手機漫畫多以彩色呈現，即使畫面未見人物，顏色差異仍能區隔說話的角色。但避免整篇對話框皆用顏色區隔，以免畫面混亂。

採用簡單的色彩調色板，避免過多複雜的色彩。鮮豔的色彩使角色和場景更凸顯，清晰的輪廓使角色和物件在小螢幕上更易辨認，避免混淆。

當然，可利用手機、電子平台的特點，在分格中加入動畫或音效，為平面漫畫增添趣味，同分格變化一樣，此乃紙本漫畫難以實現之效果之一。繪製時可將畫面縮小檢查，確保在小螢幕上仍清晰可見，以確保作品在手機上呈現良好效果。

無論發表平台為何，皆須考慮作品在該平台呈現方式。堅守不變之敘事和分鏡方式已不足以迎合當前市場需求，市場不斷變化，創作者心態亦需隨時代而變！

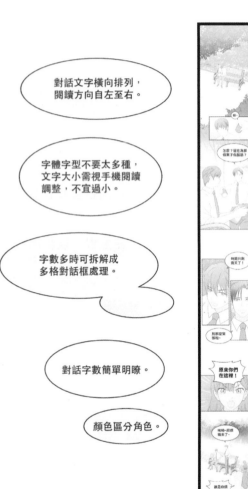

對話文字橫向排列，閱讀方向自左至右。

字體字型不要太多種，文字大小需視手機閱讀調整，不宜過小。

字數多時可拆解成多格對話框處理。

對話字數簡單明瞭。

顏色區分角色。

創作的領域：
完美的完稿與時間掌握要領

新手畫漫畫時遇到的主要困難中，除了劇本結構的撰寫，就是如何快速地進行分鏡。每位漫畫家的分鏡方式都有所不同，並沒有一定的步驟是絕對正確的。關鍵在於確保分鏡流暢，能夠呈現所需的故事情節。

以下是我平常進行分鏡的步驟，供大家參考：

1. 預先準備

首先，確定你有一個完整的分頁劇本或大綱。這樣就能知道每頁需要呈現的內容。根據故事需要，決定每頁的分格（畫面）數目，大致切割分鏡版面。

2. 構圖調整

根據劇本內容，調整分鏡的構圖，以確保每個分格呈現的畫面符合故事情節。在這個階段，你可能已經有一些構圖的想法，但在完稿前，這些都可以再做調整。

3. 對話框位置

對話框是引導閱讀的關鍵，因此先確定對話框的位置，以保持閱讀的順暢。把對話內容填入對話框，注意字體的清晰度，必要時使用打字的方式。

4. 簡略構圖

根據劇本內容，在每個分格內簡略地填入構圖的畫面。即使每個分格的畫面相似，也沒關係。如果無法想像，可以先畫出相關的畫面，確保人物辨識度，也可依需求在人物身上標記編號。

5. 角度與焦點

根據劇本需求，調整每個分格的取景角度，確保每頁至少有二至三個不同角度，增加畫面變化。根據故事節奏和情感調整畫面焦點，利用焦點移動公式，呈現前進和後退的感覺。

6. 整體檢查

逐一檢查每個分格的構圖和整頁配置，確保串聯順暢，人物表情變化恰當。分頁劇本的分鏡完成後，即可開始完稿。

新手可能會覺得處理人物對話場景很難，因為在對話過程中，動作變化有限，導致畫面雷同。然而，如果能運用基本構圖要素進行表演，對話場景也能更生動。構圖的三個基本要素分別為：焦點距離（代表節奏）、角度翻轉（代表訊息）、表情變化（代表情感），以上分鏡過程即是基於這些要素的調整。

新手容易陷入過於謹慎的陷阱，忽略了表演的重要性。按照上述方式進行分鏡，可以快速調整出漫畫的大致版面，但實際製作時，還需考慮更多細節，如層次結構表現等。

對於較長的作品，可能需要組建團隊分工合作，以提高效率。不論個人還是團隊，都應按照順序進行每個流程，避免完成一個分鏡後才開始下一個。這樣才能確保整體作品的品質和一致性。

為確保整個漫畫製作進度的效率，制定漫畫完稿流程是一項極為重要的事情。以我的工作室為例，我將整個漫畫製作過程區分為數個可以獨立進行的步驟：

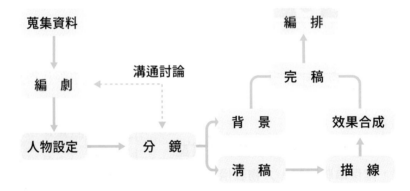

這樣的分階段方式確保每個步驟都可以獨立進行，甚至可由不同的專業人員執行。藉由這種重疊的作業模式，當清稿老師進行勾畫時，完稿老師可以根據分鏡指示繪製初步的背景。這樣各個作業之間可以同步進行，有效縮短了整體製作時間，同時提升作品品質，更勝於單一人執行的情況。

創作漫畫的過程中，完稿的重要性不容忽視，而時間的掌控更是確保創作順利的關鍵。如果無法在截稿期限內完成作品，就算畫得再好也只是半成品，所以掌握時間完成作品，是職業漫畫家必須具備的條件。一個成功的完稿與恰如其分的時間管理，能夠確保你的作品呈現出最佳的品質，同時避免因時間不足而影響創作成果。

科技的助力：
AI 對漫畫的影響與運用

AI 技術已經開始在繪製漫畫方面得到應用，並對漫畫創作產生了一定的影響，這就好比當初漫畫手繪年代轉變爲電繪時所引起的衝擊。

AI 繪製漫畫是一種新興的技術，基於人工智慧學習的進展而來。這種技術使用了深度學習等方法，讓電腦能夠模仿人類繪畫的風格和技巧，生成各種類型的漫畫畫作。

以下是 AI 繪製漫畫的簡單運作方式和原理分析：

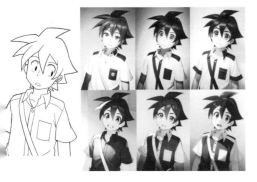

1. 數據分析

AI 繪製漫畫的第一步是蒐集和分析大量的漫畫數據，包括各種不同風格和類型的漫畫作品。這些數據將用作訓練模型的基礎，使 AI 能夠學習漫畫的視覺特徵、線條風格和顏色運用。

模型訓練

在數據蒐集之後，AI 模型需要進行訓練，以學習如何生成漫畫圖像。一旦模型訓練完成，它可以被用來生成漫畫圖像。這意味著將一張現有的圖像風格轉移到生成的漫畫圖像上，從而使生成的圖像具有特定的漫畫風格。

3. 調整改進

生成的漫畫圖像可能需要進一步的調整和改進，以確保其符合設計需求。這需要通過微調生成的圖像來實現更好的視覺效果。完成調整之後，AI 模型可以根據用戶的需求和輸入，生成符合特定場景、情感或故事情節的漫畫圖像。

目前的技術雖然可以生成圖像，但對於漫畫多分格的版面編排、甚至把故事架構畫進畫面的效果，仍不穩定。所以想要完全使用 AI 製作漫畫，還無法達到完美的地步，反而需要花更多的時間來進行調整。這對於追求效率的漫畫創作來說可能不太實用。

AI 可以幫助創作者快速生成概念稿，更快地構思和試驗不同的想法。無論是漫畫人物、場景還是背景，它都能以不同風格進行繪畫，並生成相應的圖像。這意味著未來漫畫將能夠涵蓋更多的風格，滿足不同讀者的需求。目前，AI 也可以協助創建劇情、角色互動和情節發展的初步發想，使故事更加豐富多樣。

從這些角度來看，未來 AI 對漫畫的影響可能會是多方面的：

1. 增加創作效率

AI 可以幫助漫畫家快速生成畫面、背景、角色設計等概念圖，節省構思時間並提高創作效率。這使得漫畫家可以更專注於故事和情節的創作，而將技術性的繪畫工作交給 AI 處理。

2. 多樣化風格

AI 可以模仿不同漫畫家的風格，創建出各種風格的漫畫作品，這擴展了創作者在風格突破的可能性。

3. 故事生成

除了繪畫，AI 還可以參與故事生成。根據設定的情節大綱和人物特點，它可以生成對話、情節轉折等，幫助漫畫家建構故事結構，提高故事統合的效率。

4. 協助工具

漫畫創作通常需要多人合作，AI 可以成為輔助的工具，協助不同專業的人員分攤部分工作，提高協作效率。

然而 AI 生成的漫畫作品可能會引發一些問題和討論：

1. 創作原創性

AI 生成的作品是否具有真正的創意和原創性是一個值得思考的問題，有人擔心使用 AI 生成的作品可能會缺乏真正的情感和靈感。

2. 缺乏人性

漫畫作品通常反映了漫畫家的獨特風格和人類情感，使用 AI 生成的作品是否能傳達相同的情感和人物特色，這也是一個挑戰。

3. 失業風險

隨著 AI 技術的發展，一些傳統的創作工作可能會受到影響，編劇和繪者可能面臨失業風險。

4. 版權爭議

因大部分 AI 使用的參考數據，皆是不明來源的資料，對於參考資料的取得存在版權爭議，也存在有侵犯創作者版權的問題。

AI 在繪製漫畫方面的應用帶來了許多機會和挑戰，善加利用可以提高創作效率，豐富漫畫作品的風格，同時也引發人們對於創作方向的思考。若能解決有關人性和版權爭議的問題，並且進一步發展複雜的漫畫分鏡技術，AI 有望成為漫畫創作的重要輔助工具，但人類的創意和想像力仍然是無法替代的關鍵。

8

漫畫新手懶人包

新手的警示：
避免常見的完稿錯誤

　　當漫畫完稿後，有時候總會覺得畫面中有些地方不夠完美，明明應該畫得很好，整體的畫工也很出色，卻感覺哪裡不太對勁。漫畫是一種傳遞訊息的媒介，事前的規劃非常重要，但在最後的製作過程中也要特別注意細節。下面列出了十個新手常常會出現的完稿缺失，供大家參考：

1. 繪畫基礎不足

　　繪畫技巧是漫畫創作的基石，如果技巧不足，畫面會顯得生硬、粗糙，缺乏表現力。特別是角色的骨架和比例不準確，會影響整體畫面的美感。畫面的透視效果是否正確，也會影響構圖和空間呈現。當然，這些問題都可以透過簡化人物和透視處理，例如使用 Q 版風格，來彌補寫實畫面的要求。

2. 角色造型無法區分

所有角色看起來都一模一樣，沒有明顯的區分，這對漫畫的表演力來說是個致命傷。在規劃角色設定時就要確保每個角色都有獨特的外表特徵，就算是拉遠鏡頭也能夠辨識出他們。角色的區分不僅僅是依靠髮型和服裝，五官眼神的變化也很重要，同時還可以通過體型和外觀輪廓的差異來改進角色辨別度。

3. 畫面不清楚，難以理解

無論是構圖還是分格運鏡，最常見的問題就是只有作者自己能理解畫的是什麼，讀者卻看不懂。漫畫是一種視覺藝術，畫面的品質對於漫畫的品質影響非常大。如果畫面過於雜亂，區隔不清楚，就會影響讀者的閱讀體驗。因此，分格版面需要設計簡潔明瞭，讓讀者能夠按照作者預期的動線順序閱讀。同時，畫面中的構圖和重點要清晰，以確保讀者能夠理解畫面所要表達的訊息。

4. 文字排版混亂

漫畫中的文字也是非常重要的元素，無論是對話框還是音效字，如果字體和排版不當，就會讓畫面看起來雜亂無章，缺乏焦點。文字的字體應該統一，大小和風格要一致，並且要擺放在適合的位置，這樣才能保證閱讀的流暢和故事表現力。

5. 畫面沒有足夠的背景支撐

新手因為技巧或經驗不足，常會把漫畫背景空置，造成很多構圖跟劇情上的空洞感。漫畫的背景是營造氛圍和空間的重要手法，如果背景呈現不足，會讓畫面感到空洞，甚至影響故事情節展開和角色表現。背景過於簡單或者缺乏，無法表達出場景的氛圍和情感，畫面看起來就會缺乏真實感。背景設置不清晰、不符合故事情節，就會讓讀者產生困惑，影響整體的閱讀體驗。

6. 塗黑不見了

由於現行數位完稿方便，新手會用大量的灰階作爲提高作品質感的手法，但卻常忽略掉黑色區塊的呈現。整體完稿的光影是否自然，物品細節處理得夠不夠細緻，是否缺少紋理和光影的表現，都是完稿時需要考量的。拿捏不好就常會出現過於沉悶或空洞的情況，適時地利用塗黑色塊來展現面的區隔，豐富整體畫面的落差感，灰階可以當質感跟氛圍的過渡，兩者相互配合，就可以準確地表現出物體的立體感。

7. 線條不穩定

新手完稿線條常常會過於雜亂，分不出主次線，還混有很多不知所謂的雜線。漫畫的線條筆觸非常重要，線條粗細的調配，運用得當，就可以很清楚地區隔畫面。線條不夠流暢、筆觸不夠自然，就會顯得生硬，讓畫面失去生動感。但有時線條過於簡單，也可能會導致畫面缺少層次和立體感，因此學會使用不同粗細的線條，來表現角色、場景的紋理和層次感，是描繪漫畫時一項很重要的技巧。

8. 細節不夠豐富

除了第五點講的新手常把場景放空外，還有一種就是畫面豐富度不夠。畫面缺乏細節或者細節不夠精緻，會讓角色、場景等元素顯得不夠真實，影響讀者的閱讀體驗。尤其越接近鏡頭的物件，越是要仔細刻畫，像是背景，如建築物、家具、植物、文字商標等，有些細節仔細刻畫，都可以讓畫面更加生動，增加整體氛圍與讀者視覺感受。但是過分細節化，也可能會分散讀者的注意力，因此在細節處理上要把握好平衡點。

9. 色彩搭配不當

若不確定上色技巧，最好不要隨意上色，或者使用單色調。顏色的選擇應該簡單明瞭，這是我常常告訴學生的要點。在漫畫中，色彩是非常重要的表現手法。若色彩搭配不當，畫面會變得單調乏味，太花稍的色彩則會分散讀者的注意力，影響閱讀體驗。配色是否協調，都會影響故事情感和視覺氛圍。若色彩運用不當，可能會讓畫面顯得單調、缺乏層次感，進而影響整體的美感設計和情感表達。

10. 完稿不夠仔細

新手常常為了趕稿或急著看到成果，有時會忽略一些本應注意修整的細節，進而造成整份作品完稿度下降。例如在製作過程中出現的筆畫缺失、顏色溢出、漏塗顏色或是重複性等問題，還有最嚴重的拖稿，這些都會影響漫畫的品質，降低整體的美感和閱讀體驗。

以上是漫畫新手完稿的十大致命錯誤，當然，完稿還包含很多要素，像是修整、區隔、刪減、凸顯、穩定等等，都是需要注意的製作程序。漫畫完稿是漫畫製作的最後階段，如何讓你的完稿更好呢？檢視上述的幾個要項，並逐一進行修正和調整，相信一定會創作出一篇精采的完稿作品。

偷懶之路：
漫畫完稿的偷懶方法

　　製作漫畫時，偷懶並不是一個好習慣，因為這樣可能會影響作品的品質與數量。若是希望提高效率並縮短完成時間，可以考慮透過模組化或素材輔助的方式，在短時間內產出作品。

　　以下是幾種提高完稿效率的方式，供大家參考：

1. **模板法**

　　對於固定發表的作品，例如圖文或四格漫畫，可以設計一個固定的版面模板。每次依照這個模板，將作品畫進去即可。這不僅能有一個統一的規格，也減少每次設計版面的流程，讓你可以專注於繪製漫畫故事與人物背景，而不需花費太多時間在布局上。偶爾配合主題變化來調整模板，也能在經營上產生一定的形象。

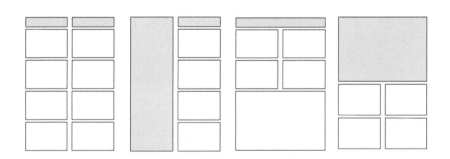

2. 3D 模型法

現階段的 3D 軟體很方便，若不擅長繪製背景或想節省時間，可以使用 3D 軟體來創建一些簡單的背景，甚至是將 3D 模型的人物應用於漫畫中。這樣可以快速製作複雜的場景與物件，節省畫面布局和人物構圖的時間，提高整體製作效率。當然，這需要熟悉 3D 模型軟體的操作技巧。

3. 簡化法

繪製漫畫有各種風格，若想用最快的方式完成圖畫，可以簡化人物設計，減少繪製的時間與精力。可以選擇簡化服裝、減少細節、簡化臉部表情等方法來精簡人物設計。在畫風的選擇上，例如隨筆畫風或 Q 版造型，相對於細膩寫實的風格，能更快地完成作品。在畫面表現上，因為角色簡化，搭配畫風，也可適當減少一些不必要的細節和場景，讓畫面更為簡潔明瞭，降低畫面的細節處理和時間成本。甚至黑色剪影也是簡化的一種技巧。

4. 素材法

在製作漫畫中，經常會有一些相似或重複的元素，例如背景中的小道具、人物、場景等。可以複製貼上這些元素，再依需求做自由變形，從而減少畫圖的時間。例如同樣的窗框，只需繪製一個，接著就可以根據透視調整，大量複製貼上，減少重複繪畫的時間。對於較簡單的人物造型，也可以設計各種不同角度的人物模板或零件，使用時依據故事需求做動作調整或加筆，這在圖文創作時非常有用。但請注意避免完全複製照片，以免侵犯他人版權。

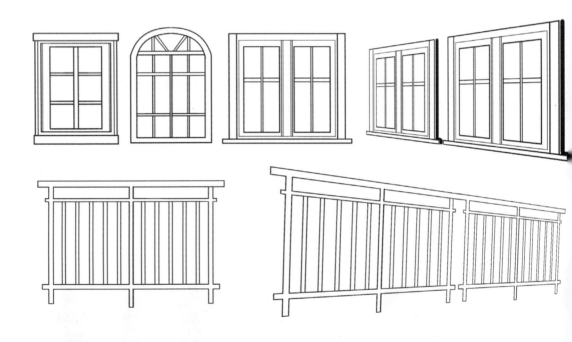

　　儘管這些技巧可以幫助創作者更快地完成作品，但要確保作品的品質和受歡迎程度，仍需付出足夠的時間和精力。

創作之路：
掌握參加漫畫比賽的要點

如果周遭沒有熟識或是專業老師指導，一般人對於自己的作品程度或是改進方向，往往不知該如何評估自己實力。

我會建議參加各種類型的比賽，一方面展現自己實力，另一方面也藉由比賽看到自己的不足，作爲日後強化自己的方式。

至於參加比賽該注意些什麼要點、要做些什麼樣的準備，才能使作品達到比賽的門檻，進而獲取獎項？

我這邊以擔任許多漫畫評審的經驗，整理幾項參加漫畫比賽時該有的認知與準備。

1. 詳讀比賽規則

比賽規則可能會涉及作品的頁數、顏色、尺寸、主題、風格、參賽資格等，這些都會在比賽辦法上有所規定，甚至會有制式的規格尺寸，必須仔細閱讀以避免不符規定被淘汰。還有最重要的比賽投稿截止時間，都需要先規劃完稿時間，免得截稿日接近，後續草草完稿，影響整體完稿品質。

2. 創意與原創性

評審通常會重視作品的創意和原創性，因此在參賽前要考慮如何在故事、角色和設計等方面創造獨特的元素。比賽作品應該是原創的，不能有版權問題，如果參賽作品被發現有抄襲等問題，通常會被取消資格。如何讓自己的作品有獨特的創新點？畢竟要從這麼多

優秀的作品中脫穎而出，讓評審留下深刻印象，也是比賽時要一併考量的點，建議可以先研究歷屆得獎作品的標準，由這些作品中整理出吸引人的點，也是必須要做的功課。

3. 技巧與風格的表現

漫畫比賽中，技巧和風格也是評審重視的要素，構圖和視覺效果非常重要。這些因素包括表現、畫風、構圖、色彩等，運用獨特的風格和技巧來呈現自己的作品。漫畫是一種藝術形式，能夠傳達情感、思想和觀點，如何凸顯作品的故事、風格、畫面品質等，提高參賽作品的質感和吸引力。因此，在參賽作品中，也要將情感和思想通過角色、場景、故事等表現出來，讓讀者能夠流暢地閱讀作品，感受到你的作品所想表達的內容。注意構圖和視覺效果，設計好分鏡編排和角色動作，讓評審留下深刻印象。

參賽作品必須具備完整性和一致性，包括故事情節、角色設計、場景設計、對白等方面。特別是完稿細節的呈現，例如畫面豐富度、人物骨架、場景透視等等，所有元素都必須結合起來，以達到整體完稿度的技巧評估要求。

漫畫中的文字和對話是表達情感和劇情的重要手段，應該選用適合的字體和大小，避免讓閱讀者產生不適感。同時，合理設計文字和對話的編排，使得作品更加生動、有趣。整體版面的文字編排與設計，也是讓評審加分的一項要素。

投稿作品之前，務必仔細檢查作品的內容、格式、語法和標點符號等，確保作品的品質無誤。同時，要注意比賽的截止時間和投稿方式，以及附上的資料是否完整且符合規定，確保自己的作品能按時提交。

比賽期間需注意保護作品的版權和隱私，避免被未經授權的人使用或分享。有些比賽可能規定作品需保持未公開發表，這是參賽者需要自我規範的重要事項。

在參加漫畫比賽後，一定要認真閱讀評審的意見和建議，了解自己的不足之處，並持續加強創作技巧，進一步提升漫畫創作能力。

專業的執照：
申請 ISBN 書號的指南

如果有接觸過出版的人，應該都有聽過 ISBN，不知道的，應該也會在一般出版品看到這串數字。

那 ISBN 要做什麼用？

簡單來說，世界各地的出版社、書商、經銷商及圖書館可以從 ISBN 號碼，迅速有效地識別書的版本及裝訂形式，不論原書以何種文字書寫，都可利用 ISBN 線上訂購，並藉電腦作業處理，節省人力時間，提高工作效率。

對出版界而言，有助於圖書的出版發行、經銷統計與庫存控制等管理作業，也方便於出版品的國際交流；對圖書館單位而言，ISBN 可簡化採購、徵集、編目、流通、借閱等作業。

有點像是書本的身分證號碼，而且現在台灣不只局限出版社，連個人也可以申請。

在臺灣出版發行的新書，出版者可在該書出版前三個月內提出申請，在申請前，建議先準備好新書的登錄資料，包括書名、作者、譯者、出版社、出版日期、版次、頁數、規格、定價等。

一般都可以透過網路申請，你可以直接搜尋「ISBN 線上申請」。或到這個網站申請：

https://isbn.ncl.edu.tw/

網站有詳細的步驟說明。

第一次申請者須先申請一個帳號，填寫「中華民國國際標準書號中心出版者識別號資料申請單」，這份申請單只需在首次申請 ISBN 時填寫就好，日後再出書就不用填了。

接著是每次新書申請都要填的，「中華民國國際標準書號中心國際標準書號／出版品預行編目 (ISBN/CIP) 申請單」。

除了申請單外，大部分新手最搞不懂的就是附件資料。

資料需要附上：書名頁、版權頁、目次、序或前言。這四樣東西到底要怎麼寫？其實沒想像中困難，大致的格式像這樣：

1. 書名頁

又稱「內封」，有時書籍還沒正式編排，不知該如何設計？只要輸出一張有記載完整書名跟作者名的頁面即可。

2. 版權頁

頁面稍微編排一下，主要列出書名、作者、發行者、版次、出版年月、定價等項目，ISBN 位置先預留。

3. 目次

有點像是書籍的目錄，不一定要很詳細列出每一頁，能看出你的內容的頁數分配即可。

4. 序或前言

有點像創作感言或是整本書的開場詞。

整個格式都很簡單，但都需要附上，事後成書還是可以針對編排重新設計版面，或增加一些細目，但上面寫的出版資料就不能更改，像是書名與作者名稱，以及版權頁上的基本資料，如果成書資料跟申請的不一樣，到時要重新填寫更改申請，多一個步驟。

把資料連同附件依程序寄出，如資料無誤，過幾天就會收到審核通過，並傳給你一組 ISBN 數字碼，記得版權頁要補上去，可以用產生器製作出條碼，日後用在書封上。

9789869454162

其他電子書號的申請也大同小異，如有規劃一起申請即可。

這樣你就有一本擁有 ISBN 書號的作品了。

出版的流程：
自費出版的準備與步驟

自媒體的時代，除了作品不必依靠出版社外，連印刷出書都可以自己來，這就是所謂的自費出版。

自費出版指的是作者自行承擔編輯、出版和推廣書籍的所有費用和工作，不與傳統出版商合作，自己負責出版的流程。

因為自己需要負擔所有出版成本，要先預估出版成本，包括編輯、設計、印刷、推廣等費用，確保自己有足夠的預算進行出版。

了解目標讀者的需求、喜好，並確定自己的書籍主題後，規劃如何進行宣傳和行銷。

以下是自費出版的流程與準備：

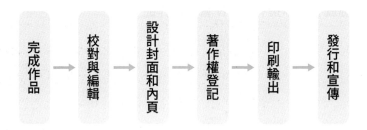

完成作品 → 校對與編輯 → 設計封面和內頁 → 著作權登記 → 印刷輸出 → 發行和宣傳

1. 完成作品

首先要有完成的作品，最好一開始就確定要出版的書籍內容、風格、版面設計，有大概的完稿方向，方便日後編排、設計的調整。

2. 校對與編輯

對作品進行校對和編輯，確保文字內容的準確無誤，尤其對白是否通暢、字體選擇與錯別字校對。這方面可以找專業編輯進行編輯、修改、校對，確保內容和排版沒有錯誤，穩定書籍內容的品質和準確性。

3. 設計封面和內頁

包括書名、作者、封面圖片等。可依需求找專業的設計師進行排版、設計書籍封面、製作書籍內頁，以確保書籍外觀的美觀性和可讀性。根據自己的期望和預算，選擇適合自己的出版形式，例如電子書、平裝書、精裝書等。

4. 著作權登記

登記著作權，申請 ISBN 書號，可以幫助讀者更容易找到和購買書籍，需要在出版前完成著作權的登記，確保自己的權益得到保障。

5. 印刷輸出

挑選印刷廠或者數位出版平台進行書籍出版，需要找到一家可信賴的印刷廠，了解印刷品質、印刷成本等方面的資訊，並與印刷廠協商，確定出版計畫。

6. 發行和宣傳

出版後需要進行發行和宣傳，可以找通路商代為上架，或透過社交媒體、網路平台、網購等方式，進行書籍銷售。出版後的推廣計畫包括如何進行網路行銷、提供試閱、社交媒體宣傳、參加書展等活動，也可與實體書店合作進行銷售，都是可行的方式。

總之，自費出版需要自己承擔更多的工作和費用，但也能夠讓作者更自主地掌握書籍的內容和出版過程。為了成功地出版書籍，作者需要準備充分、細心地處理每個步驟，確保書籍的品質和宣傳得到足夠的關注。

策劃的智慧：
評估提案報價的關鍵

想以漫畫維生，遲早會面臨報價這件事！

漫畫報價的方式有多種，可以按照每頁的稿費或是按照整本漫畫的價格報價。但要如何報價？又要怎麼自己估算合理的製作費用呢？

在談如何報價前，先來講一下報價前的成本評估。

漫畫稿費的計算除了單頁酬勞和頁數，還會考慮其他創作費用，例如劇本、取材、角色設計、修改調整等，這些費用通常會根據工作量、完稿時間和複雜度而有所不同。

所以在估價前需要確定漫畫的內容和範圍，比如漫畫的類型、頁數、風格、用途、製作時間等，這些因素都會影響到漫畫報價的合理性。

漫畫的類型分為很多種，例如Q版漫畫、寫實漫畫、少年漫畫、兒童漫畫等，不同類型的漫畫報價有所不同。有些風格較為簡單，有些卻很複雜，需要的完稿要求也不一樣，是純黑白還是彩色？必須根據類型進行評估。

漫畫報價也跟頁數和工作時間有關。單格、四格、連環、甚至好幾本的系列漫畫，漫畫頁數較多或是需要更長時間來創作，報價的價格也會相應增加。

這些都需要評估自己的時間成本，也要考慮製作過程所需的時間，以及相應的人工成本。是否有協力人員一起配合，根據人員數量和標準

創作的躍升：
自我提升完稿能力的方式

如何提高自己的完稿能力？首先要先了解自己缺少的技能。

無論是骨架、透視、編劇、分鏡、運鏡、表演等等，漫畫有太多的技能可以去深究。

1. 充實專業知識

首先了解漫畫的基本原理和技巧，例如構圖、角色設計、背景設計、色彩搭配等。無論是空間搭配、線條筆觸、網點運用，試著拆解喜歡的漫畫老師作品，理解該作品的呈現風格或訊息，藉由這樣的方式，比對自己作品不足之處，無論是編劇還是完稿，透過學習比對，可以更加了解漫畫製作的要點和技巧。

2. 學習基本素描

掌握基本素描技巧是完稿的基礎。準確的線條和形狀可以幫助你更容易地完成漫畫，觀察其他漫畫家的作品，學習他們的筆法和風格，透過頻繁地練習，提高手部協調能力。可以先從單獨的人物造型臨摹開始，要求自己的造型穩定度，無論是線條還是型準，都是這階段要訓練的。

人物形體穩定後，可試著找一頁漫畫，試著照上面的完稿，逐一畫出該有的畫面效果，這當中一定會有畫不出來的地方，這時就需要找資料研究畫法，盡可能完整呈現原稿的樣貌，如此反覆挑選不同效果的畫面練習，一定可以提升完稿技術力。

3. 詳細的素材準備

在開始畫漫畫前，要詳細地準備好故事、造型和場景資料。無論是故事中人物位置、背景、對話、姿態，甚至是構圖等，都要事先找到可參考的圖像，以供分鏡時的參考運用，才能避免後期完稿時的修改和重畫情況。

4. 提高速度和效率

畫漫畫時，時間往往是非常寶貴的，因此需要提高速度和效率。畫得慢一定有原因，可能是畫技不足、目標不確定、準備不夠，都是會影響完稿完成時間的因素，如何安排完稿時間，規劃自己的完稿流程，以此增加自己的漫畫完稿效率。

當然提高完稿能力的執行，可以從以下幾點開始做起。

1. 持之以恆地練習

持續不斷地練習，每天都花時間畫畫，鍛鍊自己的手眼協調能力和筆觸穩定性。

2. 尋求專業反饋

向有經驗的漫畫家、專業老師或同好請教，接受專業意見和建議，不斷改進自己的作品。

3. 觀察生活與環境

多觀察周遭的人物、動作、場景，捕捉生活細節，將這些觀察融入自己的漫畫中，增加作品的真實感與細膩度。

4. 增加閱讀量

閱讀更多不同風格和題材的漫畫作品，學習不同漫畫家的手法和風格，豐富自己的視野。

5. 刻意練習

針對自己較弱的技能，進行有目標性的刻意練習，例如專注於背景繪製或是表情表達等方面。

6. 接受挑戰

參加漫畫比賽或挑戰各種創作主題，這不僅可以激發創作靈感，也能讓自己不斷超越自我。

7. 開放心態

接受批評與失敗，將它們視為成長的機會，從錯誤中學習並改進自己。

結合以上提到的幾種方式，制定一個有效的學習計畫，通過不斷地練習和嘗試新方法，進一步提高自己的繪畫技巧和效率。

從事漫畫創作已三十餘年，期間陸續出版了不少教學書。至於漫畫方面，無論是圖文、四格、短篇、長篇，甚至手機漫畫都有涉獵，累積的漫畫作品也將近數十本。

我熱愛漫畫教學，除了可以傳承所擁有的漫畫技巧外，還能在研究各種漫畫技巧的過程中，學習到過去可能忽略的細節，甚至在思考如何轉換成學生能理解的方式時，湧現更多創意和整理思路的方法。這些都是學習過程中的成長，透過學習，我看到了漫畫創作更多的可能性。也透過教學，讓更多不知如何著手的新手，開啟自己的創作之路。

漫畫創作既是藝術，也是一項需持續學習和精進的工作。本書從故事架構到角色刻劃，從分鏡構圖到背景繪畫，逐步探索創造一個引人入勝完整漫畫世界的方法。然而創作不僅是技巧，更是想像力和熱情的體現。每位創作者都有獨特風格和故事，這正是漫畫世界美妙之處。

不論初嘗漫畫創作之味，抑或經驗豐富的漫畫家，期望本教學能為你們帶來靈感和助益。創作之路或許崎嶇難行，但只要保持熱情和耐心，不斷學習進步，必能創作出驚人之作。

在此感謝陳澄波文化基金會的圖像授權，讓我能夠使用《集合！rendezvous》系列漫畫的內容作為範例。同時，也要衷心感謝台灣文化部的輔助，正因為有了這些寶貴的資源，我才能專注地撰寫這本教學書。

此外，我要表達對耕己出版所有編輯的感激之情。他們願意承擔這本書的設計工作，並以最優雅的方式呈現給讀者。最重要的，我要衷心感謝購買這本書的你，你的支持和推薦是我持續從事教學和漫畫創作的最大動力。

最後，感謝你對本書的支持，期望你從中獲得創作樂趣，並在自己的作品中找到無盡喜悅和成就感。

祝各位在漫畫的世界裡，都能編繪出屬於自己的精采故事！

國家圖書館出版品預行編目 (CIP) 資料

漫畫表演學 / 曾建華作 . -- 初版 . – 新北市：
亞力漫設計工作室 , 民 112.11
　　面；　公分
ISBN 978-986-94541-6-2 (精裝)

1. CST: 漫畫　2. CST: 繪畫技法　3. CST: 教學法

947.41033　　　　　　　　　　112018204

漫畫表演學

作　　　者／曾建華

協　　　力／八邊

編輯企劃／耕己行銷有限公司

總　編　輯／鄧心彤

執行編輯／曾鈺淳

美術設計／馮羽涵

校　　　對／許晶翎

排　　　版／謝青秀

出版者：亞力漫設計工作室
地　址：板橋郵局 10-68 號信箱
陳澄波文化基金會圖像授權
獲文化部獎勵創作

印刷│2023年11月01日　初版一刷
定價│950元